Illustration
of
Chinese
Ancient Animals

中国古兽

图谱

卷四

元 明 清

高 阳 主编

福建美术出版社 编

海峡出版发行集团
THE STRAITS PUBLISHING & DISTRIBUTING GROUP | 福建美术出版社
FUJIAN FINE ARTS PUBLISHING HOUSE

图书在版编目（CIP）数据

中国古兽图谱．元·明·清卷／高阳主编 ；福建美术出版社编．-- 福州 ：福建美术出版社，2019.10
ISBN 978-7-5393-3984-9

Ⅰ．①中… Ⅱ．①高… ②福… Ⅲ．①纹样－图案－中国－古代－图集 Ⅳ．① J522

中国版本图书馆 CIP 数据核字 (2019) 第 165329 号

出 版 人：郭　武
责任编辑：郑　婧
出版发行：福建美术出版社
社　　址：福州市东水路 76 号 16 层
邮　　编：350001
网　　址：http://www.fjmscbs.cn
服务热线：0591-87660915（发行部）　87533718（总编办）
经　　销：福建新华发行（集团）有限责任公司
印　　刷：福州印团网电子商务有限公司
开　　本：787 毫米 ×1092 毫米　1/12
印　　张：22
版　　次：2019 年 10 月第 1 版
印　　次：2019 年 10 月第 1 次印刷
书　　号：ISBN 978-7-5393-3984-9
定　　价：598.00 元（全四册）

目　录

第一辑

骋天驰地丰神壮
——元代的古兽图案

元代是蒙古民族建立的政权。作为游牧民族，蒙古人凭借"弯弓射大雕"的骑射本领和驰骋疆场勇猛不羁的气势，灭掉了文弱的南宋政权，也先后灭掉了辽、金、西夏，一统天下，建立起元朝。不仅如此，蒙元帝国将疆土不断扩大，疆域空前辽阔，成为历史上空前绝后的雄大帝国。

元代建国初期，蒙古贵族在生活上骄奢享乐，在政治上打压汉族的知识分子，在教育选拔人才方面取消了科举考试制度，因此对中国文化的发展起了一定的阻碍作用。到忽必烈统治时期，开始重视学习"汉法"，也就是汉族的制度与文化。于是，社会经济开始发展，对外经济贸易与文化交流也重新恢复。

由于蒙古贵族在生活方面的穷奢极欲，使得他们在征服过程中，虽攻城略地，屠杀百姓，但是对从事手工业的工匠，网开一面，留存他们的性命，"屠城唯匠者免"。工匠一般都会被掠去作为俘虏，以便为蒙古贵族继续制作精美的物品供其享用。故此，元代的手工艺、工艺美术品以及图案装饰，保持了对前代的传承，并融入了别具一格的民族和时代特色。作为出身游牧民族的统治者，蒙古贵族推崇的审美风格是豪放壮阔、奢华富丽。从出土的元代器物来看，当时的日用品器型硕大，装饰花纹构图饱满，几乎布满整个器身。金银这样的贵金属，尤其受到元代统治者的偏爱。元代的金银器制作工艺在前代的基础上又有进一步的发展。金银日用器皿、首饰都制作精美，尽显豪华的气派。甚至在纺织品中，也会加织金线，这种织金的锦缎被称为"纳石失"，在元代十分盛行。纵观元代的手工艺，陶瓷、纺织、金属工艺、漆器这几个大的类别都具有鲜明的时代特色和工艺上的发展进步。

元代的装饰图案题材与风格，兼有三个方面的影响，一是几千年来中原汉族文化艺术的悠久历史传续；二是蒙古族草原游牧文化的血脉秉性；三是来自中亚阿拉伯地区的异域之风。游牧民族对动物题材的熟悉和兴趣，使得这一时期古兽纹样的比例多了起来，在纹样的表现形式和内涵上，也有传承前代题材样式后的时代性创新。

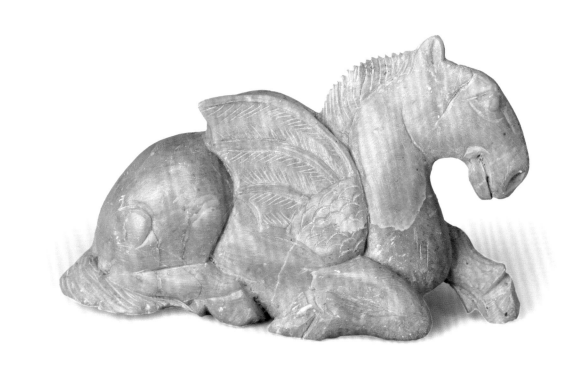

寿山石雕双翼飞马（元代）
图片来源：福州市博物馆

元代龙纹

　　元代统治者与中国历代封建帝王一样，以龙纹作为皇权至高无上的象征，因此元代龙纹装饰繁多，并呈现特有的时代特色。

　　龙纹装饰在表现龙的姿态上，有行龙和团龙两大类。行龙指的是呈行走姿态的龙，表现为龙的侧面形象，动态自然矫健。行龙纹样常常绘作一左一右两条龙相对，中间若有一颗火焰宝珠，就是著名的"双龙戏珠"纹样，象征着吉祥安泰。如果装饰中只出现一条行龙，则经常把龙头描绘为回首状，姿态更显威猛生动。团龙纹是将龙的身躯姿态绘作盘曲于一个圆形空间，适合在一个圆形装饰面之中，在适形的同时，又保持了龙的虬曲奔腾的气势，丝毫不显生硬，更具有构图上的装饰性。团龙纹在各门类特别是陶瓷、织物的装饰上，应用得非常广泛。

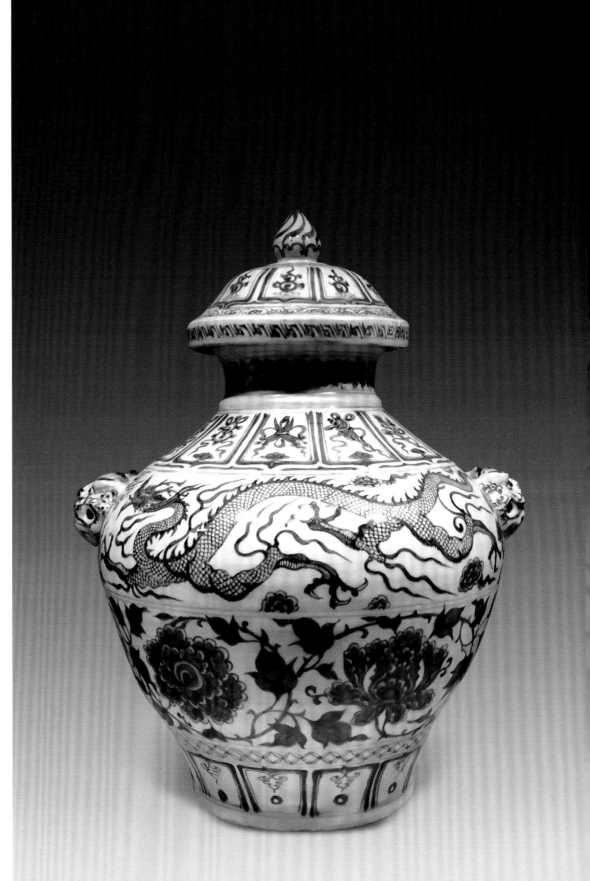

青花云龙纹双狮耳盖罐（元代）
上海震旦博物馆藏

◎ 元代霁蓝釉白龙纹梅瓶

元代景德镇烧制的"霁蓝釉白龙纹梅瓶",是一件极其优美和精致的作品,代表了元代瓷器工艺和审美的水平。元代瓷器工艺在继承前代的基础上,又有新的创造。这件梅瓶器型硕大,通高 43.5 厘米,小口,肩部丰满,瓶下部逐渐内收,底部又微微外侈,整个造型端庄秀丽,比例尺度绝佳。该瓶的色彩和纹样更令人惊艳。瓶身的底色为霁蓝色,这是一种深沉而润泽的深蓝颜色,稳重又不失亮丽,如蓝色宝石般晶莹的底色上,刻画出一条飞腾灵动的白色行龙,色彩对比鲜明醒目,如碧空中的一道流云。巨龙高昂龙头,大张巨口,鬣毛飘飞,利爪伸张,似在追逐捕捉火焰宝珠,动态刚劲有力。龙身上浅刻的龙鳞,规整细致,线条流畅,细节非常精到。元代的龙纹,身体修长,富于张力,没有过多累赘繁琐的装饰,重在气韵生动。这件作品被扬州博物馆当作镇馆之宝,更是中国国家文物局禁止出境展出的稀世之珍。

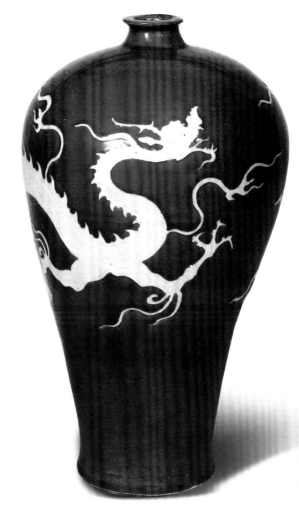

霁蓝釉白龙纹梅瓶(元代)
江西景德镇制
扬州博物馆藏

行龙纹(元代)
图案所属器物:石刻
出处:新疆出土

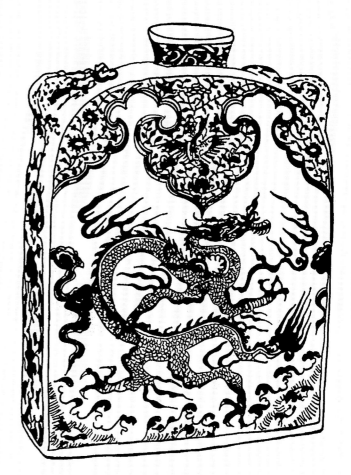

↑ 双龙戏珠纹（元代）
图案所属器物：铜镜

↗ 云龙纹（元代）
图案所属器物：扁瓷瓶

→ 镂雕凤戏牡丹、团龙纹（元代）
图案所属器物：银架
出处：江苏出土

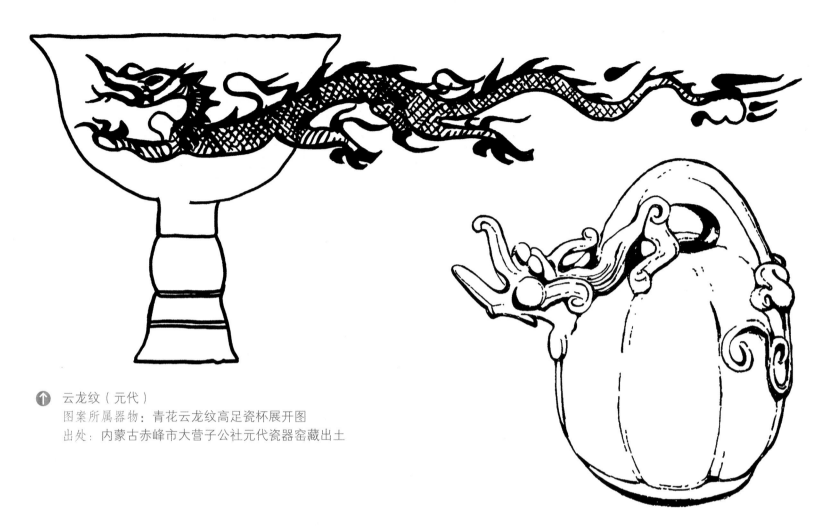

⬆ 云龙纹（元代）
图案所属器物：青花云龙纹高足瓷杯展开图
出处：内蒙古赤峰市大营子公社元代瓷器窖藏出土

⬇ 云龙纹（元代）
图案所属器物：瓷器
出处：陕西鄠邑区元代贺氏墓出土

⬆ 蟠龙纹（元代）
图案所属器物：瓷器

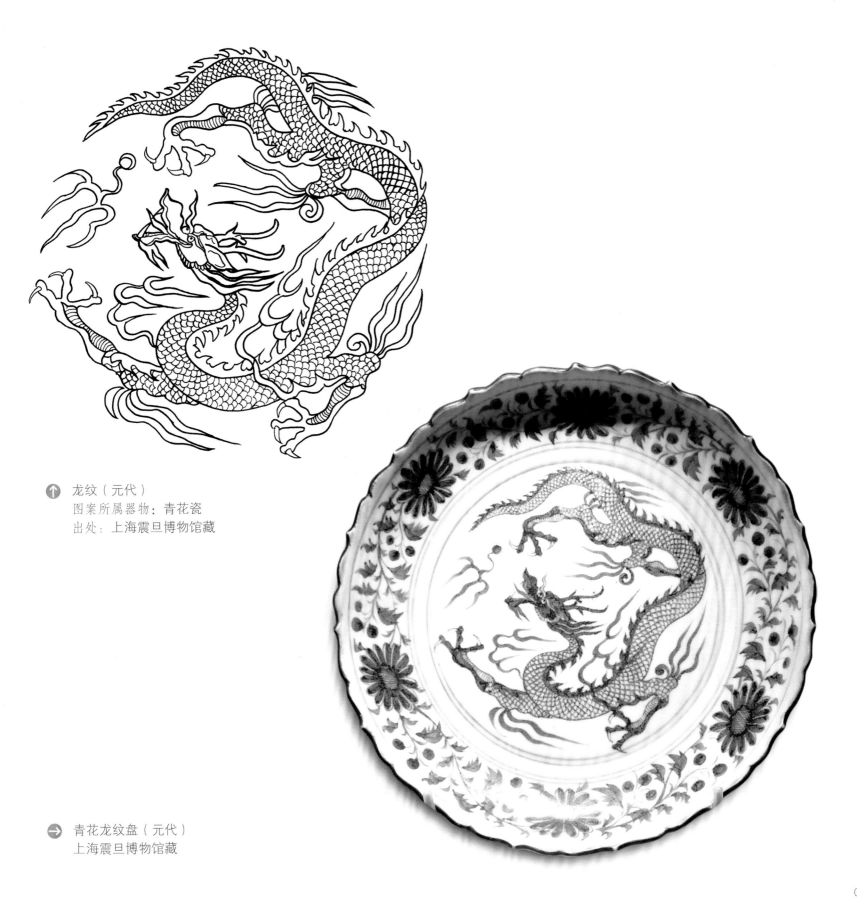

↑ 龙纹（元代）
图案所属器物：青花瓷
出处：上海震旦博物馆藏

→ 青花龙纹盘（元代）
上海震旦博物馆藏

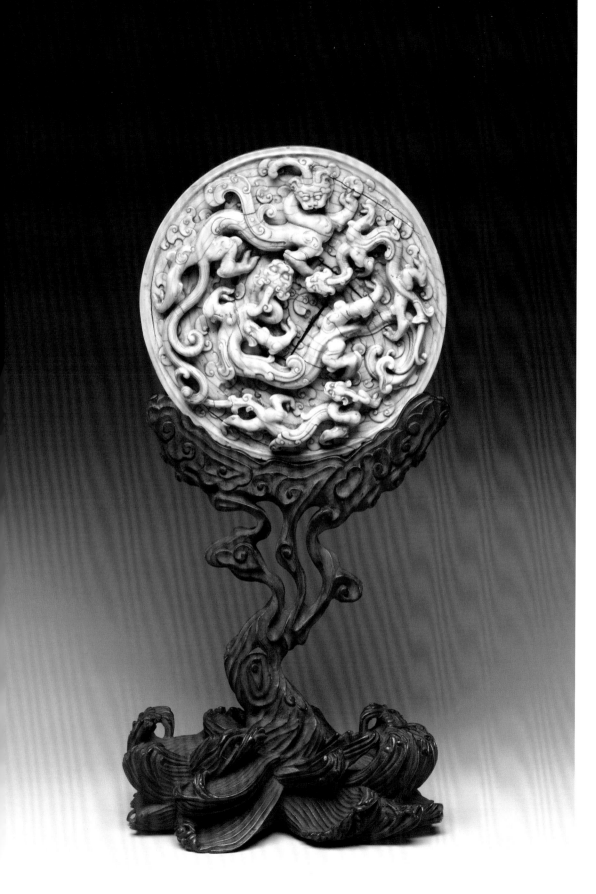

◎ 象牙龙纹盘

　　收藏在美国纽约大都会博物馆的这件象牙材质的龙纹雕刻品，其年代约在元末明初。雕工精美细腻。在圆形的空间中，两大两小四条螭龙均衡分布，互相交错而又有呼应，动态矫健，呈现出一种流动的气韵。雕刻工艺采用高浮雕手法，造型浮凸感强，整体简练，细节采用线刻纹样来丰富，避免琐碎。经过时间的洗礼，象牙微微泛黄的色泽和质地的温润，使作品更呈现出一种典雅古朴的韵味。

象牙龙纹盘（元代至明代）
图片来源：美国纽约大都会博物馆

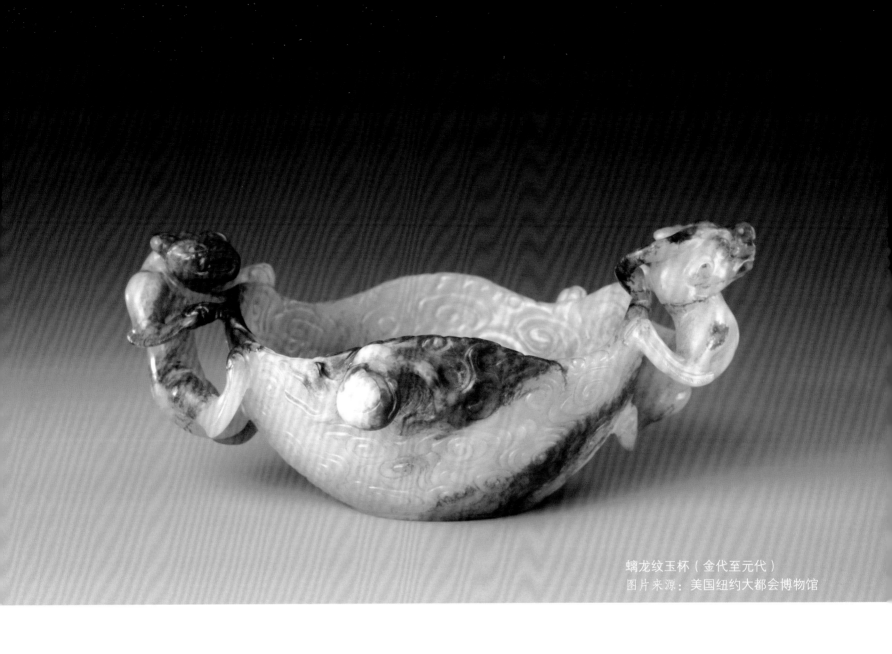

螭龙纹玉杯（金代至元代）
图片来源：美国纽约大都会博物馆

◎ 元代螭龙纹

　　螭是龙族中的一种，在中国古代典籍中对"螭"有各种各样的解释。如《说文·虫部》将螭解释为这样一种动物："螭，若龙而黄，北方谓之地蝼。"还有的说法认为螭是雌龙、龙子等等，不尽相同。在商周的青铜器、战国的玉器上，均已出现大量的蟠螭纹装饰，似龙又似走兽，头上无角，呈盘伏卷曲状。后世一直延续下去，成为重要的装饰纹样。元代时的陶瓷、玉器中都有以螭纹作装饰的，形式多样。图中的螭龙纹玉杯，以立体的动物造型作为杯耳，将艺术性和实用性很好地做了结合。

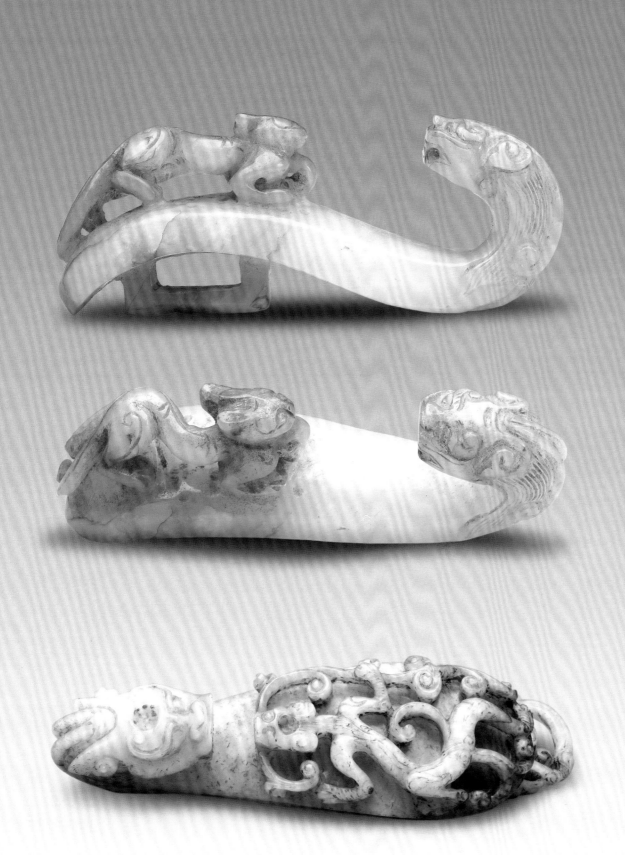

双螭纹玉带钩（元明时期）
图片来源：台北故宫博物院

双螭纹玉带钩（元明时期）
图片来源：台北故宫博物院

龙纹（元代）
图案所属器物：陶器
出处：江西高安县汉家山元墓出土

云龙纹（元代）
图案所属器物：陶器

龙纹（元代）
图案所属器物：缂丝百花辇
龙图册内页
出处：台北故宫博物院藏

江涛龙纹（元代）
图案所属器物：玉瓮
出处：北京出土

↗ 行龙纹（元代）
图案所属器物：织锦

↗ 龙纹（元代）
图案所属器物：建筑装饰
出处：山西芮城永乐宫大成殿正脊雕龙

⬇ 龙纹（元代）
图案所属器物：建筑装饰
出处：山西芮城永乐宫大成殿正脊雕龙

游龙戏凤——吉祥成双的古兽纹样

从元代开始，龙和凤双双出现的"二神兽组合"纹样大量出现在各类装饰中，成为中国传统古兽图案中重要的一个吉祥主题，并延续后世，长盛不衰。龙作为中华民族的图腾神兽历史悠久，凤的渊源也可以上溯到非常久远的时代。"凤鸣岐山"这一典故，把凤这种神鸟的出现时间具体定位在了周代。周朝兴起前，曾出现吉兆，即周人先祖古公亶父率领周人定居在岐山时，山上出现凤鸟并鸣叫。此典故记载于《国语·周语》之中，原文为："周之兴也，鸑鷟鸣于岐山。"这笔画繁多生僻的"鸑鷟"二字，在东汉许慎的《说文解字》中释义为"鸑鷟，凤属神鸟也"。《说文解字》还详细描写了凤这种神兽的样貌特征，并赞美其为："凤之象也，鸿前麐后，蛇颈鱼尾，鹳颡鸳思，龙文虎背，燕颔鸡喙，五色备举。出于东方君子之国，翱翔四海之外，过昆仑，饮砥柱，濯羽弱水，莫宿风穴。见则天下大安宁。"从这段文字可以看出，在东汉时，凤的样子就已经很明确地被塑造出来了。和龙一样，凤也是集合了多种动物特征，通过人们的艺术想象而产生的浪漫主义造型。凤被赋予无上的神力和吉祥的寓意，是出于"东方君子之国"的祥瑞，凤的贤德还象征着天下安宁。

随着社会和时代的发展，凤的象征属性和意义也在发生演变。最早凤为形容君子品格、歌颂帝王仁德的象征含义。如《诗经·大雅·卷阿》中的诗句："凤凰于飞，翙翙其羽，亦集爰止。蔼蔼王多吉士，维君子使，媚于天子。凤凰于飞，翙翙其羽，亦傅于天。蔼蔼王多吉人，维君子命，媚于庶人。凤凰鸣矣，于彼高冈。梧桐生矣，于彼朝阳。"都是以凤凰比兴，赞美周天子的圣明和天下太平的歌功颂德之词。而且凤凰指的是一雄一雌，"凤皇，灵鸟仁瑞也。雄曰凤，雌曰皇"，所以有"凤求凰"之说。凤是雄性，代表男子的才德，因此形容英才叫"龙驹凤雏""龙章凤姿"等等，这时的凤和龙都是代表着雄性和男性的概念。但随着社会文化的发展变化，原有的概念也发生了改变。到封建社会后期，龙凤开始以二者组合的图案出现。在皇权的象征意义层面，龙象征着皇帝，凤则象征着皇后。在民间的象征意义层面，龙凤则象征着夫妻和婚姻的百年好合。龙凤这对组合，变成了一刚一柔、一阴一阳的象征，无论从视觉审美还是从文化内涵上，都是绝美和吉祥的搭配，故此成语中也有"龙凤呈祥""龙飞凤舞""游龙戏凤""凤阁龙楼"等等美好的描述。龙凤呈祥的这一吉祥图式，在后世继续流传，直到近现代，依然是人们喜闻乐见的装饰主题，存在于人们日常生活之中。

↑ 双龙纹（元代）
图案所属器物：石刻
出处：盘龙天宫碑

◎ 元代贴花龙凤纹盖罐

收藏于上海博物馆的一件元代贴花龙凤纹盖罐，是出产于元代龙泉窑的瓷器珍品。盖罐釉色呈温润清澈的青绿色，运用贴花的装饰，将龙凤纹样做成浮雕般的立体，虽然釉色只一色，但纹样造型的生动和细节的精到，使装饰效果层次分明，适度得当。龙凤的组合方式，在这件青瓷罐子上，体现为罐腹装饰一条回首奔走的行龙，而荷叶形的罐盖部分装饰向上飞腾的凤鸟。图案简洁中不失细致，有着元代装饰特有的雄健之风。

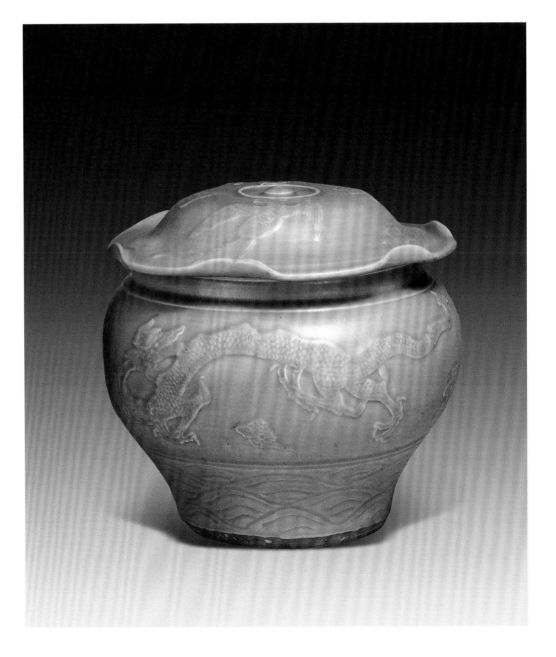

➡ 贴花龙凤纹盖罐（元代）
浙江龙泉窑制
上海博物馆藏

◎ 织金锦上的龙飞凤舞

在丝织物中加金，制成的织锦金光灿烂，尽显富丽奢华。这种特有的加金锦缎织物，在元代非常流行，叫作"织金锦"。蒙古语的读音叫"纳石矢""纳石失""纳赤思"等。"纳赤思者，缕皮傅金为织文者也。"元代的织金锦从工艺手法上可以分为两大类，一类叫"片金法"，一类叫"圆金法"。所谓片金法，指的是将长条片状的金箔夹织在丝线中；圆金法则是将金箔捻成金线，同丝线交织在一起，再行织造。纳石失用于元朝贵族统治者的服饰和帐幕等织物非常普遍，产量很大。弘州（今河北阳原）和大都（今北京）等地，都设有专局织造织金锦。会做织金锦的工匠，除汉族织工以外，还有来自西域回鹘族的工匠。如《元史·镇海传》中的记载："得西域织金绮纹工三百余户，及汴京织毛褐工三百户，皆分隶弘州，命镇海世掌焉。"故此，织金锦的部分纹样有浓郁的外来风格，受到中亚、西亚织物纹样的影响。

富丽堂皇的织金锦，多用于宫廷重大礼仪服饰，如《元史·舆服志》中所记载的用于宫廷最隆重的盛宴所穿着的礼服"质孙服"，即是用织金锦所做。织金锦衣料十分贵重，有时仅在衣服上做局部装饰，比如装饰在领、袖、云肩等部位。例如故宫南熏殿旧藏《历代帝后像》之中，有一幅元世祖的皇后察必弘吉剌氏的盛装半身肖像，她穿的礼服的领子就是以纳石失织金锦作为装饰的。元代织金锦的实物保存下来的并不多，现存于世的一件珍贵实物是北京故宫博物院藏元代"红地龟背团龙凤纹纳石失佛衣披肩"，这件织物上的图案正是代表着帝后的龙与凤。织物以金线织出规则的龟甲纹地子，上面浮现一个个圆形花瓣边缘的团窠，龙纹与凤纹适合在团窠之内，以红色的线条呈现出来，龙凤图案造型严整，但虽为适合图案，在装饰空间中布局不显局促，动态自然舒展，又尽显皇家庄严富贵的气度。

→ 红地龟背团龙凤纹纳石失佛衣披肩（元代）
故宫博物院藏

鸱吻

鸱吻在出现之初又叫正吻、大吻。这一建筑结构装饰最早见于汉代石阙，当时的正吻形象类似凤鸟。南北朝之后，正脊两端装饰的形象变为一种叫"鸱尾"的神异造型。鸱尾在佛经中又称为摩羯鱼，是雨神的坐骑，随佛教传入中国。其造型"虬尾似鸱，用以喷则降雨"。（宋·吴处厚《青箱杂记》）鸱是鹰的一种，设此鹰尾神鱼形象于屋顶上，除装饰之外更重要的是具有降雨避火的寓意。因此，从北朝之后，"广兴屋宇，皆置鸱尾。"（《北史·高道穆传》）宋元之后，鸱尾渐渐被龙形所代替，为

"龙生九子"之鸱吻，"龙生九子，鸱吻平生好吞。今殿脊兽头，是其遗像。"（明·李东阳《怀麓堂集》）到明清时，宫殿建筑都用龙形的鸱吻装饰正脊。鸱吻尾部向上卷曲，头部呈龙形，龙口大张咬住正脊，吻身上装饰有小龙和江水纹样，生动富丽。

↓ 鸱吻（元代）
图案所属器物：建筑装饰
出处：河北曲阳北岳庙德宁之殿

↑ 饯兽纹（元代）
图案所属器物：建筑装饰
出处：山西芮城永乐宫三清殿

↑ 鸱吻（元代或明代）
图案所属器物：建筑装饰
出处：北京法源寺

← 鸱吻（元代或明代）
图案所属器物：建筑装饰
出处：北京法源寺

鸱吻（元代）
图案所属器物：建筑装饰
出处：山西芮城永乐宫三清殿

麒麟纹

　　麒麟是中国古代著名的瑞兽，在许多典籍里都有对麒麟的记载。最著名的一则关于麒麟的典故是《春秋》中所载"西狩获麟"的故事。孔子遇麟而生，又因获麟绝笔的传说使麒麟具有了更深一层的文化色彩。

　　麒麟象征着天下太平、仁德长寿，由于寓意吉祥，历代的各种门类的装饰艺术大量运用麒麟纹。麒麟的形态为狮头、鹿角、虎眼、龙鳞、牛尾、麋鹿的身体，头上生角。这种造型的创作融合了现实中各种动物的特征与想象为一体，与龙纹一样，是古人智慧的结晶。

　　麒麟纹样象征着古代帝王的仁德，能够预兆天下的盛衰。然而在民间，百姓们更把麒麟纹作为送子、赐福、平安的象征。无论是宅院的建筑雕刻、家中的陈设摆件、身上佩戴的饰物、服装上的织绣……麒麟纹样无处不在地渗入到各阶层、各生活层面、各工艺美术类别之中。因此可以说，麒麟纹是中国古代祥瑞动物主题中的最具代表性和普及型的纹样。

⬆ 麒麟纹（元代）
图案所属器物：石刻
出处：中国国家博物馆藏

⬇ 麒麟纹（元代）
图案所属器物：石刻
出处：北京北海公园铁影壁

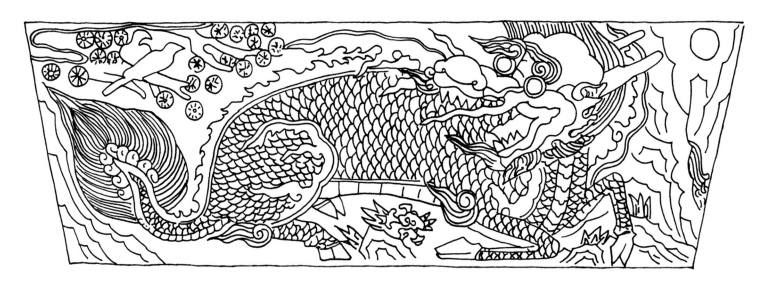

◎ 北京北海公园铁影壁雕刻

北京北海公园中有一块色彩凝重、雕刻精致的"铁"影壁，实际上这是火山喷发出来的岩浆凝结而成的一种石质。这块影壁雕于元代，原在健德门，也就是今天德胜门外土城的古刹之中。明代移至鼓楼西大街德胜庵。1948年又被移到北海澄观堂。影壁一面雕刻着麒麟，另一面雕刻"太狮少狮"。麒麟的吉祥寓意前文已述。太狮少狮表现的是大狮子带领小狮子嬉戏玩耍的景象，采用谐音寓意的手法，将大小狮子的形象与朝廷高官"太师""少师"联系在一起，表达子孙代代荣华富贵的吉祥寓意。

➡ 太狮少狮纹（元代）
图案所属器物：石刻
出处：北京北海公园铁影壁

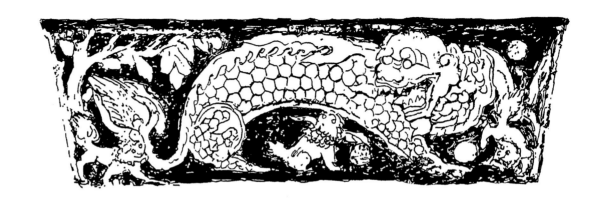

⬇ 北京北海公园铁影壁（元代）

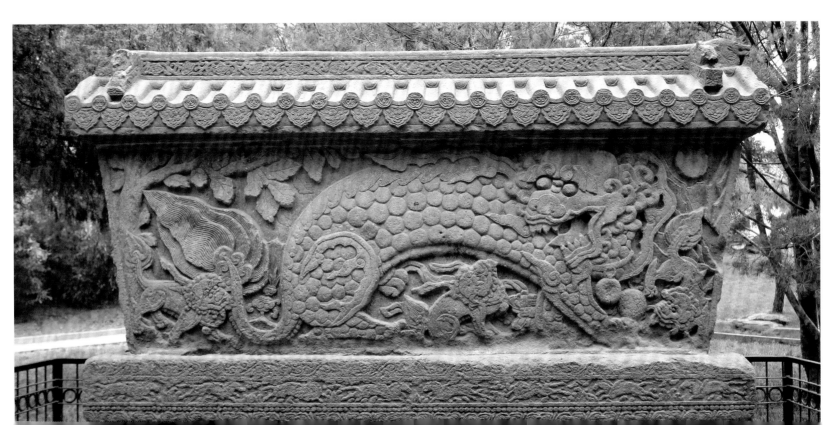

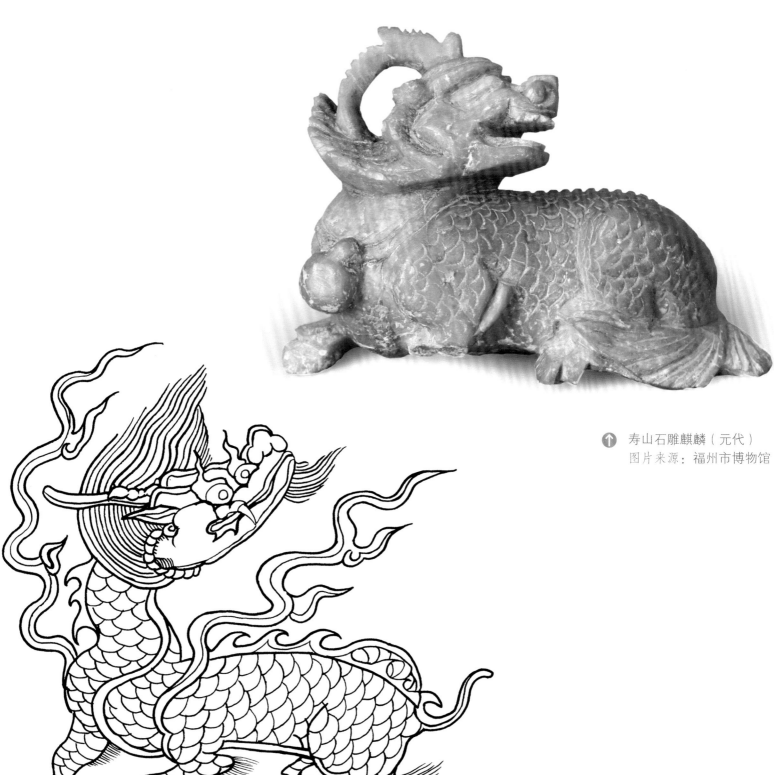

↑ 寿山石雕麒麟（元代）
图片来源：福州市博物馆

← 麒麟纹（元代）
图案所属器物：瓷器，
青花麒麟送宝罐

◎ "六挐具"装饰

北京居庸关的关城之内,有一座云台,建于元顺帝至正二年至五年。云台是元代跨大道而建的过街塔座,上面原有三座喇嘛塔,元亡时被毁。云台上以精美的浮雕作装饰,内容非常丰富,雕刻技艺精湛。这些浮雕表现的是喇嘛教诸多佛像、天神、曼荼罗、多种民族文字的经文以及具有象征意义的动物等,其内容、造型和装饰风格参考了西藏著名寺院中的装饰,充分体现藏传佛教艺术的特色。云台拱券门的南北券面上,雕刻着造型独特的"六挐具"。即伽嚕挐(大鹏金翅鸟)寓意慈悲、布罗挐(华云鲸鱼)寓意保护、那罗挐(华云龙子)寓意救助、婆罗挐(华云童男)和舍罗挐(华云兽王)寓意福德在天、救罗挐(华云象王)寓意温驯善良。"六挐具"起到陪衬佛像的作用,突出佛法无边的神力。这些动物形象大多用于佛像背光装饰或佛教建筑的券门门楣、须弥座等。

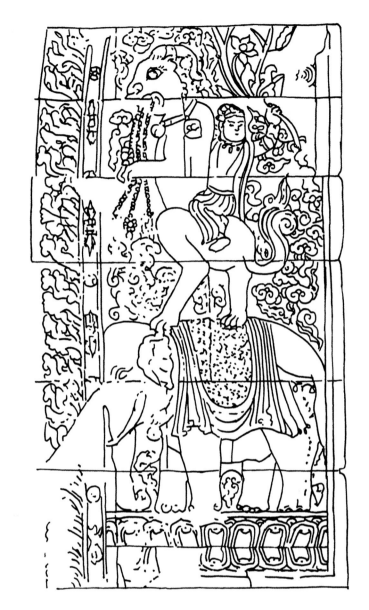

↗ "六挐具"中的象王(元代)
　图案所属器物:石刻
　出处:北京居庸关云台

→ 双狮戏球纹(元代)
　图案所属器物:石刻
　出处:山东长清区灵岩寺墓塔
　须弥座上的装饰

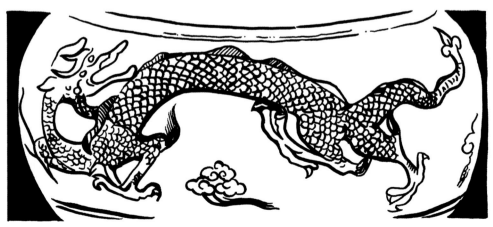

元代陶瓷

元代时，江西景德镇开始逐渐成为中国陶瓷制造的中心。元代在景德镇设立了官窑，出产的瓷器供皇家和官府使用。元代瓷器的装饰手法与前代有很大的不同，彩瓷取代了一色的青瓷或白瓷，成为瓷器的主流。这时瓷器的彩色，最有代表性的一是青花瓷、一是釉里红。

釉里红和青花一样，都属于釉下彩。即做好瓷器的坯体之后，用能够呈色的含有某种金属元素的色料在瓷胎表面描绘花纹。画好之后在表面施一层透明釉，经入窑高温烧制以后，在釉下的图案呈现色彩。青花的蓝色，是氧化钴形成的；而釉里红的红色，则是氧化铜所造就的。

元代无论是青花瓷器还是釉里红瓷器，其底色都是一种泛青的白色。这是景德镇自元代以来烧成的青白瓷。青花的蓝色浓淡，釉里红的红色深浅，在青白瓷的地子上显得格外鲜明醒目，如白纸上的渲染一样，颇具艺术格调。

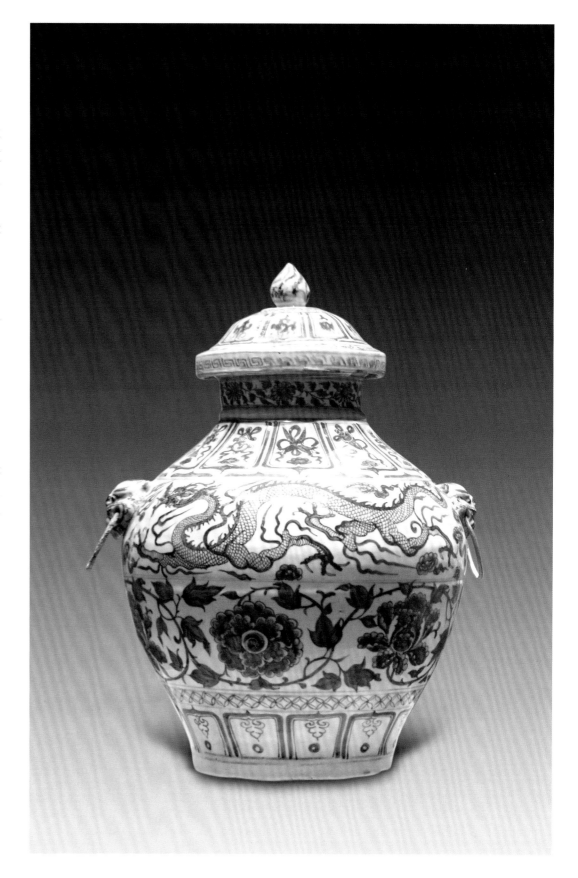

青花云龙纹铺首盖罐（元代）
江西九江高安出土
高安元青花博物馆藏

◎ 景德镇青白瓷釉里红

在江西省博物馆，收藏着一件制作于元代的景德镇青白瓷釉里红器物，名为堆塑四灵塔式盖罐。这件罐子高22.5厘米，口部直径7.7厘米，底部直径6.6厘米。罐盖为帽形，盖钮塑作喇嘛塔的样式。虽然尺寸很小，但细节十分精致，这座塔各部分结构非常具体，塔基为六棱形弥座样式，塔基下四周装饰着灵芝、拍板等纹样。塔龛内端坐一身佛像，塔刹的根部还塑出了仰莲的莲花瓣纹。罐腹部的主体装饰纹样是青龙、白虎、朱雀、玄武四大灵兽。四兽均匀分布于罐的腹部至肩部。青龙、白虎盘踞在罐肩上，左右对称，呈相对的姿态。朱雀、玄武装饰于罐腹部，并衬以卷云纹。朱雀振翅欲飞，玄武款款爬行。罐颈和肩部的空白处有楷书文字"大元至元戊寅六月壬寅吉置"和"刘大使宅凌氏用"。这件元代瓷器上的四大神兽，造型简约而生动，用堆塑的手法，刻画出大形与动态。釉里红的颜色也集中在四神兽的身上，使装饰效果突出，主次分明。

这件塔式罐是元代流行的样式，然而在元代以前，南北朝和唐代就有塔式罐，用于丧葬，作为随葬品。塔式罐与佛教文化有着密切的联系，其功能是随葬保佑死者的灵魂。青龙、白虎、朱雀、玄武四兽分别代表着四方，在汉代的画像石、瓦当中就经常出现。这四神兽装饰于塔式罐，也是起到镇守四方的作用，具有辟邪的含义。元代塔式罐上的四方神兽，清楚地体现了文化传承。

青白瓷釉里红堆塑四灵塔式盖罐（元代）
江西景德镇制，江西省博物馆藏

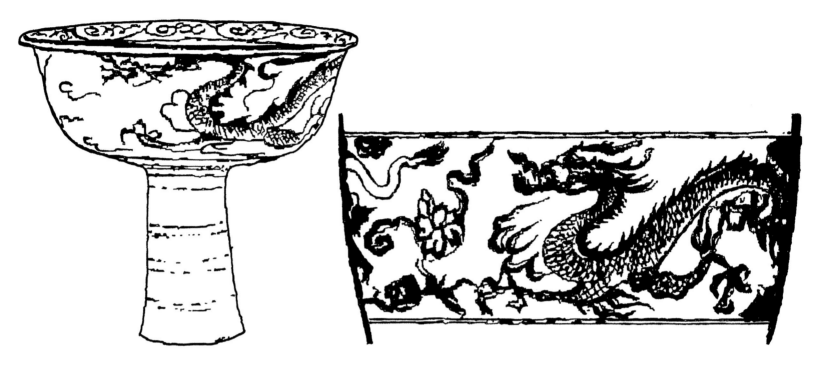

龙纹（元代）
图案所属器物：瓷器
出处：江西出土

龙纹瓷杯展开图

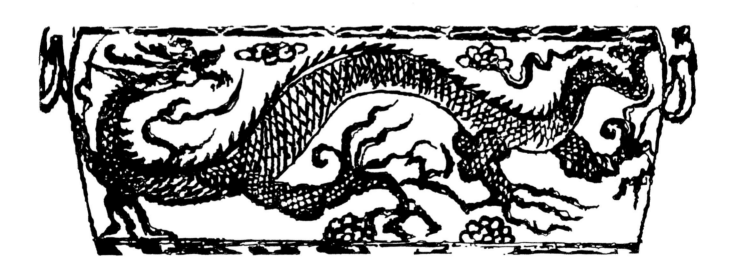

龙纹（元代）
图案所属器物：瓷器
出处：江西出土

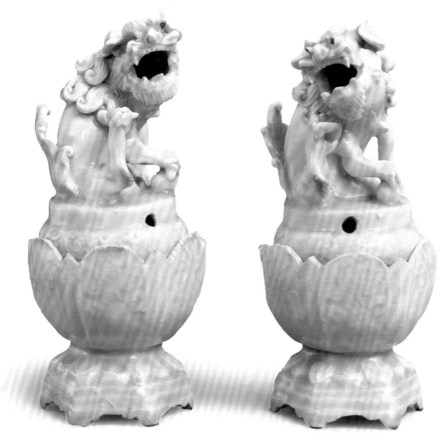

↑ 景德镇狮形瓷香炉（一对）（元代）
图片来源：美国纽约大都会博物馆

→ 青白瓷狮（元代）
图案所属器物：瓷器
出处：内蒙古出土

◎ 元代青花瓷上的动物纹

青花瓷器是以含钴的色料在瓷胎上画纹样，再以透明釉烧制的釉下彩瓷。其色彩蓝白映衬，清雅脱俗。笔意或潇洒或精细，将自然界各种物象以装饰美的形式呈现在瓷器上。元代的景德镇是青花瓷器的重要产地，在这一时期，青花瓷的工艺和艺术水准达到了非常成熟的阶段，并呈现出游牧民族所推重的豪放、硕大、富丽的审美风格。元代青花瓷器纹样主题众多，动物图案是重要的题材。除了统治者喜爱的龙凤，江河湖海中的游鱼，代表天下太平、国泰民安的麒麟等，还有许多日常生活中常见的动物形象，如羊、兔、马、鹿等，也均是造型优美且具有吉祥寓意。

仙鹿纹（元代）
图案所属器物：青花瓷壶

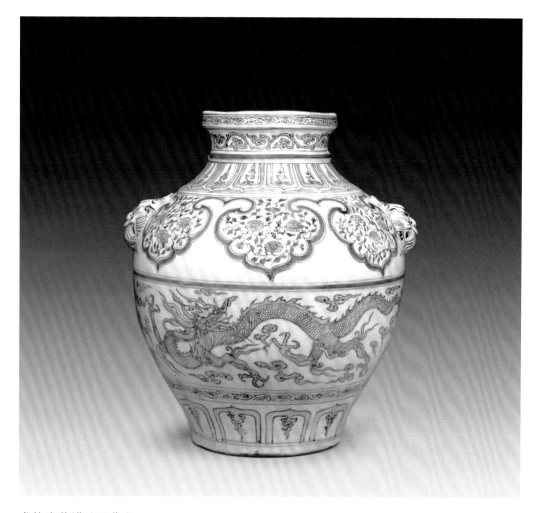

龙纹青花罐（元代）
图片来源：美国波士顿美术馆

玉兔纹（元代）
图案所属器物：青花瓷壶

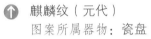
↑ 麒麟纹（元代）
图案所属器物：瓷盘

↑ 狮子莲花纹（元代）
图案所属器物：三彩瓷灯座
出处：山东出土

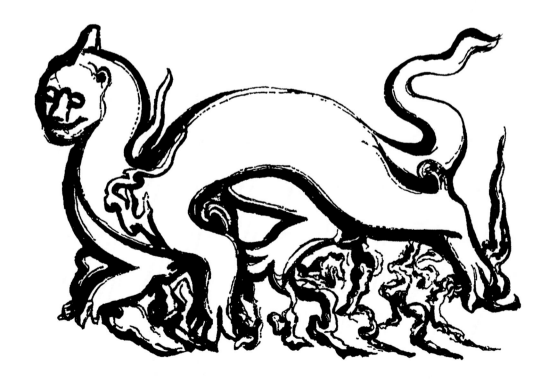

← 白虎纹（元代）
图案所属器物：陶器
出处：江西高安县汉家山元墓出土

元代玉器

自元代开始，中国传统玉器的工艺制作水准和规模达到了鼎盛时期。皇室对玉器的用量之大和重视程度，使得皇家宫廷用玉直接由内廷管理，玉器制作极尽精良。民间的玉器工艺水准也更胜前代。元代传世的玉器既有彰显威仪和礼制的玉玺、玉圭等，也有日常用于生活的玉佩、玉环、玉坠、玉带板、玉印纽、玉臂搁等，种类丰富。元代玉雕内容主题表现人物、动物、花鸟，非常广泛。器物造型注重整体，细节刻画简练得当。作品中体现出游牧民族的审美趣味和时代风尚。如故宫博物院收藏的一件青玉雕刻的玉镇纸，刻画一匹卧姿的骏马，前有一牧马人手牵缰绳，人物的着装和面容，都突出地体现出游牧民族的特征。作品刀工简练，神情姿态生动，颇具草原民族的粗犷豪放气息。

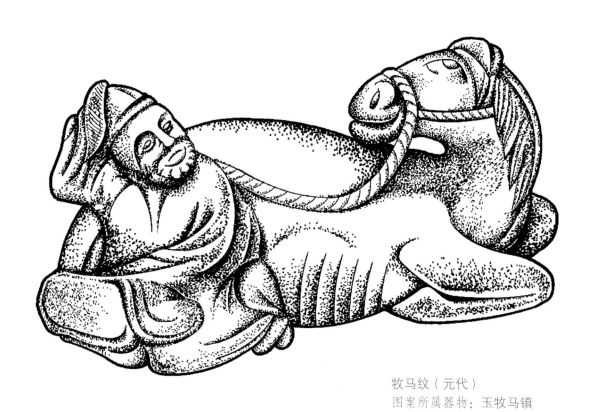

牧马纹（元代）
图案所属器物：玉牧马镇
出处：故宫博物院藏

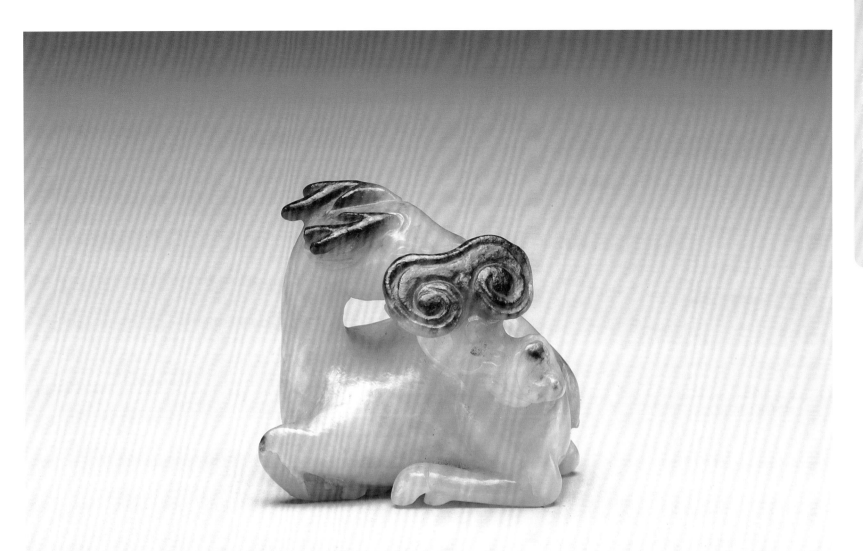

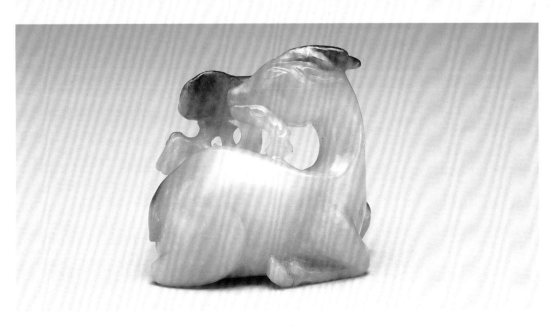

玉鹿（正、背面）（元代）
图片来源：台北故宫博物院

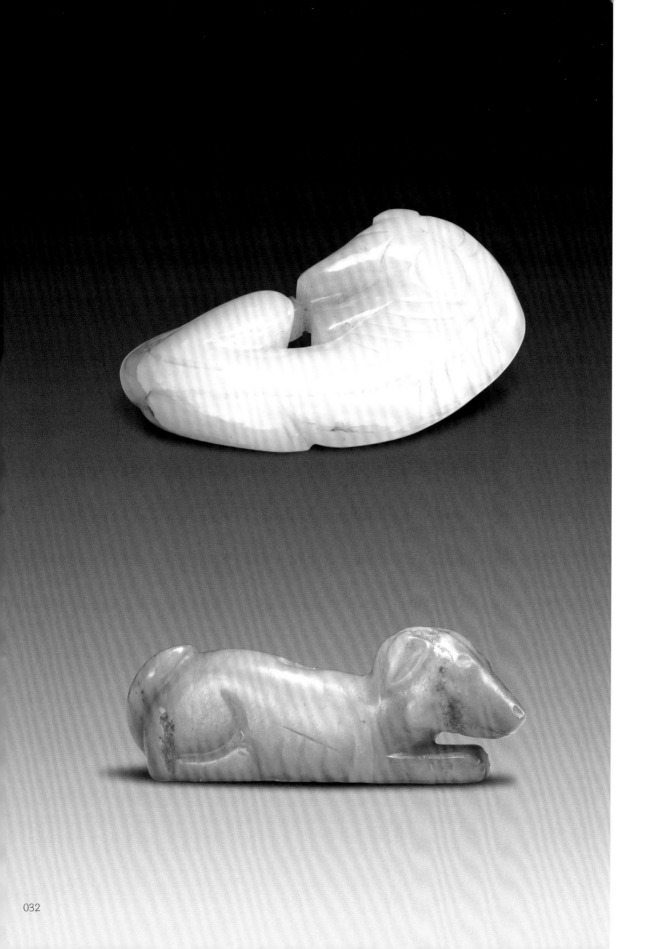

玉犬（元代）
图片来源：台北故宫博物院

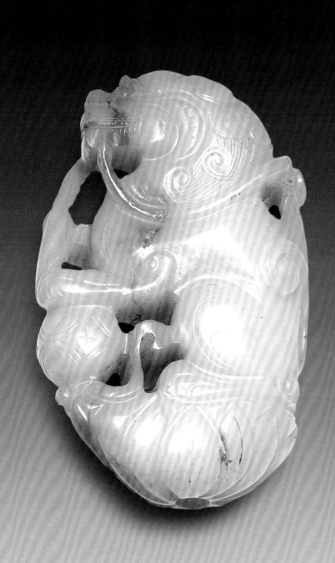

狮戏球玉坠（元代）
图片来源：台北故宫博物院

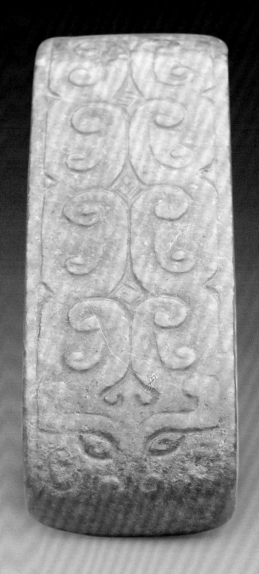

动物纹玉剑璏（元代）
图片来源：台北故宫博物院

◎ 灵兽跳波玉海中——元代玉器"渎山大玉海"上的古兽

在北京著名的景点北海公园团城里，有一件被称为中国古代文物中"镇国之宝"的玉器，即元代"渎山大玉海"。这件玉器放置在北海团城承光殿前的玉瓮亭中。玉海，就是以玉石为材制作的一种大型酒器，称为酒海。因为酒海体积大，盛酒多，所以我们今天称豪饮者为"海量"。这件渎山大玉海更是庞大无匹，高70厘米，口径135-182厘米，最大周长493厘米，膛深55厘米，重量约有3500公斤，能储藏酒30余石。

元代至元二年（1265年），元世祖忽必烈为了庆功犒赏三军，下令制作这件渎山大玉海。材料选择的是产自河南南阳著名的玉料品种独山玉。独山玉与新疆和田玉、辽宁岫玉、湖北绿松石并称中国四大名玉。早在魏晋南北朝的典籍里就有"南阳出美玉"的记载。独山玉玉质细腻，色彩纹理变化丰富，适于雕刻，并可利用材质本身的美感设计巧妙的作品。

用来雕刻渎山大玉海的这块玉料为黑质白章，深青灰色的地子上有白色的纹理。玉工熟练地运用玉石加工中的"俏色法"，依材料本身的色彩进行设计雕刻。椭圆形器身上，满刻

汹涌奔腾的海水浪头，雄奇壮阔，气势磅礴。海涛之间，各种动物如龙、猪、马、鹿、犀、螺等翻波跳跃，生气勃勃。动物雕刻体形硕大，雄浑劲健，浮凸处充满力度和体量感，线刻细节流畅，整件作品雄浑而富于神韵。这件玉雕是由元大都皇家玉作精工细作完成，代表了元代玉作工艺的最高水平。由于玉器的制作意图是为了反映大元王朝的强盛，因此主题选用广阔无垠、波涛汹涌的大海和斩波破浪、猛健刚劲的灵兽，作品内在蕴含的精神气质和外在的艺术表现风格，都体现了蒙元王朝开疆拓土，所向披靡的时代风貌，实为一件绝世珍宝与佳作。

这件珍贵的镇国之宝也曾饱经沧桑。最早渎山大玉海被放置于北海琼岛的广寒殿中，供元代帝王大宴群臣饮酒所用。当时，一位意大利旅行家鄂多立克曾亲见此珍宝，叹为观止，并在他的著述《东游录》中把渎山大玉海的样貌详细记载下来："宫中央有一大瓮，两步多高，纯用一种称作密尔答哈的宝石制成，而且是那样精美，以至我听说它的价值超过四座大城。"然而世事难料，后来，这件玉器不知何故流落到北京西华门外真武庙中，居然被道人们用作了腌咸菜的缸。直到清乾隆年间，乾隆皇帝将这件宝器赎回皇家御园，宝物才重新恢复了至尊的地位。乾隆帝亲制三首御诗名《玉瓮歌》，并作一篇序文，刻

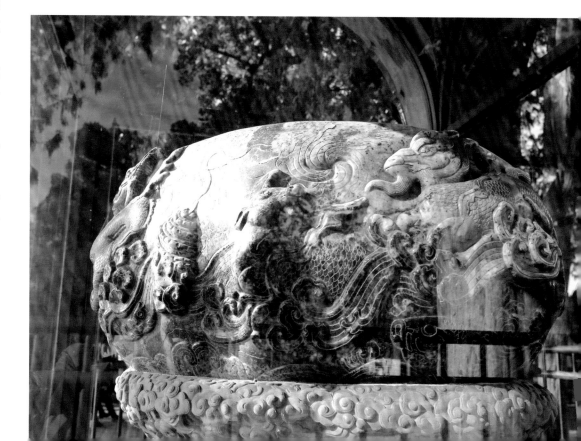

➡ 渎山大玉海（元代）
北京北海团城藏

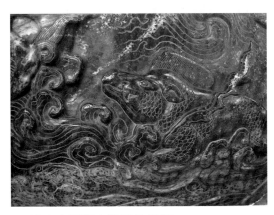

渎山大玉海中海猪纹细部

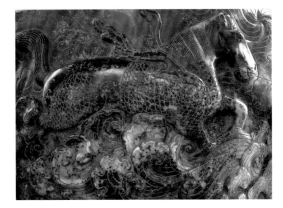

渎山大玉海中海马纹细部

在渎山大玉海的内壁之上，记录了这段国宝沉浮的历史："玉有白章，随其形刻鱼兽出没于波涛之状，大可贮酒三十余石，盖金元旧物也。曾置万岁山广寒殿内，后在西华门外真武庙中，道人作菜瓮……命以千金易之，仍置承光殿中。"

今人也有一首通俗易懂、饱含感情的诗，描述这件镇国宝器的身世和价值："沧桑渎山大玉海，天下古玉我为尊。可盛美酒三百石，伟哉体重近万斤。天精地气亿斯年，钟灵毓秀铸玉魂。元朝世祖忽必烈，回师送我大都门。几百工匠呕心血，精雕细磨五秋春。通宵达旦尽豪饮，好大喜功宴群臣。清初不幸遭火焚，遍体鳞伤光泽陨。真武道人不识宝，浑作菜缸几十春。乾隆皇帝有慧眼，四次诰命修我身。重新雕琢更辉煌，千磨万击还坚劲。两代君王崇拜我，精美雕刻世绝伦。我本南阳独山玉，堂堂祖籍明世人。"

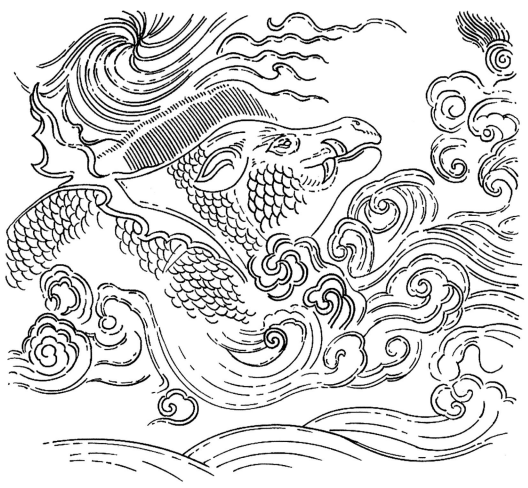

➡ 渎山大玉海中海猪纹细部

元代凤纹

元代的统治者为蒙古贵族，作为游牧民族，在装饰题材和装饰风格上爱好华丽、尊贵，同时又充分体现出豪放粗犷的特点。龙凤纹作为封建社会至高无上的帝后身份的象征，其尊贵不言而喻，因此，龙纹、凤纹在元代各类工艺美术品中用作装饰十分广泛。元代的凤纹整体造型刚柔兼济，动态生动，细节刻画丰富具体。此丝织物上的两只凤鸟以反转对称式构图作追逐翩飞之态，两只凤鸟构成了一个圆形适合，构图非常巧妙。其中一只凤鸟的尾羽幻化为卷草状，更在写实基础上融入了创意和想象。

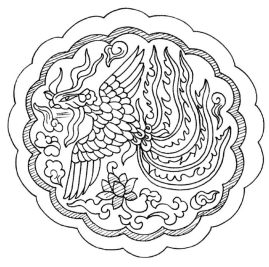

团凤纹（元代）
图案所属器物：织金锦
出处：故宫博物院藏

团凤纹绣片（元代）
图片来源：美国纽约大都会博物馆

灵芝双兽团花锦地纹（元代）
图案所属器物：石刻
出处：北京出土

飞凤纹（元代）
图案所属器物：瓷器

鸟头兽身纹（元代）
图案所属器物：丝织
出处：内蒙古元代集宁路故城出土

飞凤纹（元代）
图案所属器物：瓷器

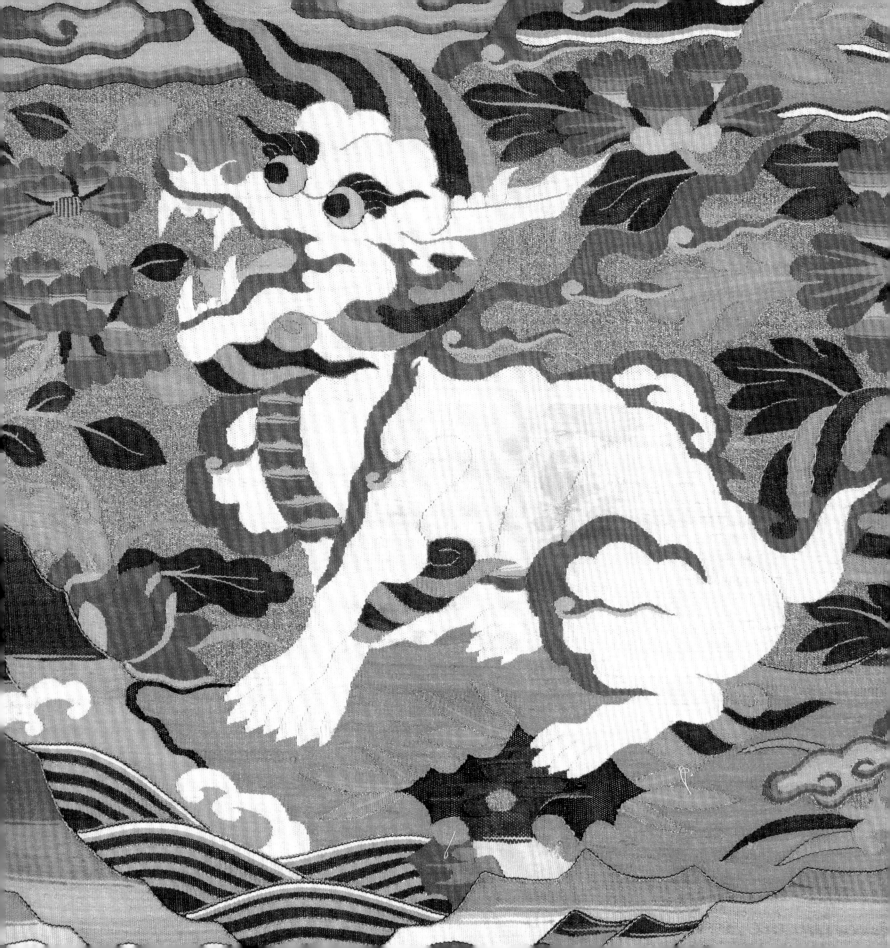

第
二
辑

多姿焕彩蕴荣昌
——明代的古兽图案

明王朝推翻了由蒙古贵族建立的元朝，重新建立了汉人执政的国家。明朝重视农耕，大力恢复农业生产，国家奖励开垦荒地，兴修水利，减免赋税。农业的发展使社会安定，经济富足，手工业也随之大幅度地发展壮大起来。在明朝，各种手工业行业分工更为细致和专业，技艺也更加娴熟。在中国的不同地域，出现了以某种手工业为代表的生产中心。例如，景德镇是陶瓷业的中心，苏杭是丝织业的中心等等。手工业的发展进一步带动了商业的繁荣。明代的商贸活动，不仅仅局限于国内，还发展了对外贸易。明永乐年间，郑和出使西洋，开通了海上的航线，中国与亚洲其他国家，甚至与非洲国家，都有了商贸和文化的往来。在明代，东南沿海的广州、泉州、宁波、福州等地，都成为重要的对外贸易的港口。与汉唐以来著名的陆上"丝绸之路"齐名的"海上丝绸之路"逐渐形成。中国的丝绸、陶瓷制品远销海外。一时间，大明王朝又展开了一轴繁荣昌盛的新画卷。

从工艺美术和装饰艺术的角度来看，明朝比前代更重视工艺技术的归纳、整理和规范。明初宋应星所著的《天工开物》一书，是一部详尽记述中国古代工艺技术的著作，包括了各种中国传统重要手工艺的门类、品种、材料、制作工具、制作方法等。这部书重视手工艺在生活中的实用价值，重视对手工技艺的记录和总结，重视从自然界中取材而通过人工的技巧与智慧来创造新物，故名"天工开物"。在这样的指导思想下，明代的工艺美术和装饰，在技艺上更加丰富和精湛，在审美上更具实用与美观统一的特点，同时由于技艺的成熟和审美的定式，也出现了程式化的特征。

明代工艺美术品的装饰纹样总体特征是构图凝练，造型工整细致，细节丰富。图案的题材亦非常多样，花卉植物、禽鸟动物、人物、博古、几何图案、建筑山水……自然和生活中万事万物，都可用装饰手法创作为装点衣食住行的纹样。在明代众多题材的装饰图案之中，古兽图案品类也很丰富。古兽的造型和纹样被应用在各种装饰对象和装饰品类之中。其中比较有特色的是龙、凤、麒麟、狮子这样具有象征意义和吉祥含义的古兽。

剔红云龙纹碗（明万历）
图片来源：美国纽约大都会博物馆

龙腾千姿——明代的龙纹

中国传统图腾龙的纹样，发展到明代，已成为既高度程式化而又多样化的图式象征。对龙造型的演绎，有了各种各样的讲究。从龙的动态上，有行龙、坐龙、降龙、升龙之分。行龙表现龙的正侧面，身体和头部均为侧面，有的龙头向前方，有的龙头做回头式，似在缓缓前行，故名行龙。

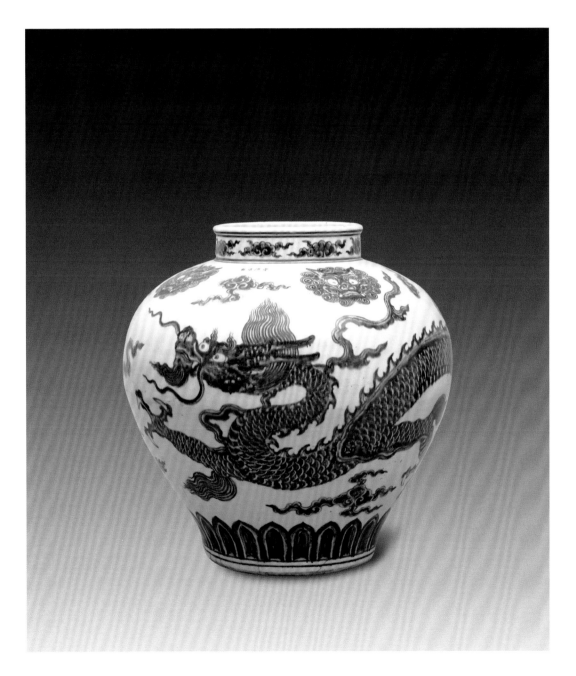

行龙纹瓷罐（明宣德）
图片来源：美国纽约大都会博物馆

此器皿是明代景德镇烧制，供宫廷使用的。其在纹样上体现了皇家的气派，青花的发色和工艺也为上佳。罐身主体纹样为一条侧面行龙，昂首伸爪呈蜿蜒前行的动势。龙首神态生动，龙睛暴突，怒目圆睁，鬣毛飞扬，颇有威仪。龙身上片片龙鳞排列紧密，描绘精致。这件青花瓷器上的纹样体现了典型的明代龙纹的风格特点。

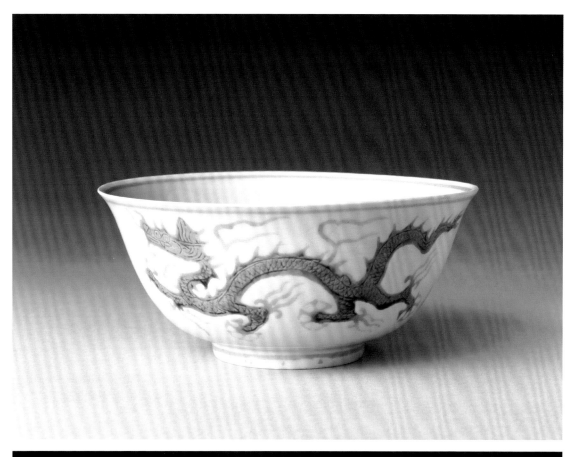

白地绿行龙纹瓷碗（明正德）
图片来源：台北故宫博物院

行龙纹瓷坛（明正德）
图片来源：美国纽约大都会博物馆

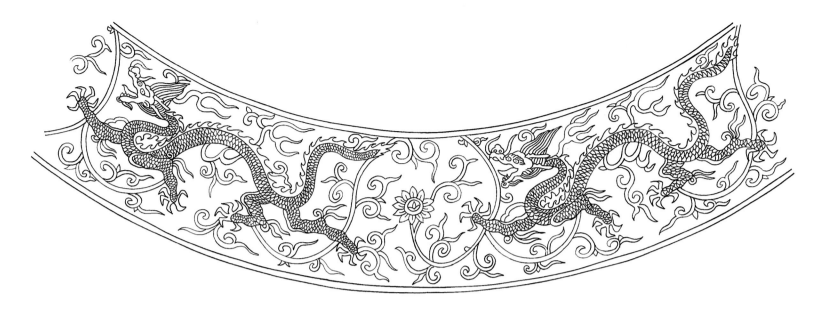

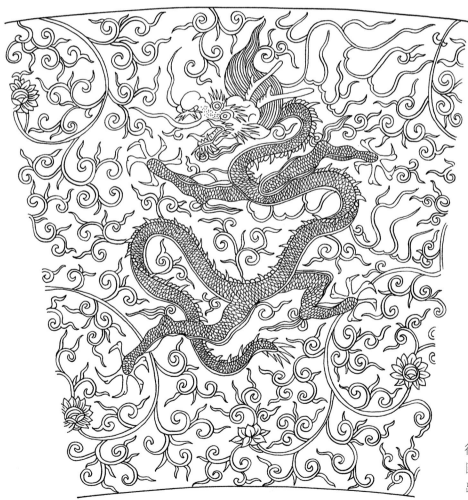

行龙缠枝花纹（明万历）

图案所属器物：瓷瓶腹部纹饰

出处：北京定陵出土

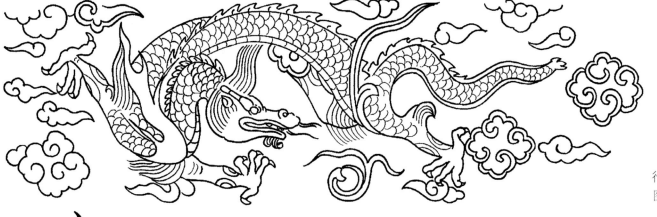

行龙纹（明代）
图案所属器物：瓷器

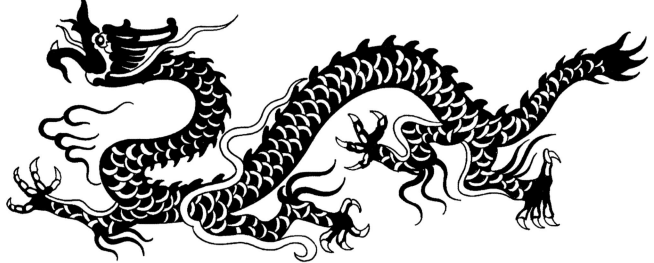

行龙纹（明代）
图案所属器物：瓷器

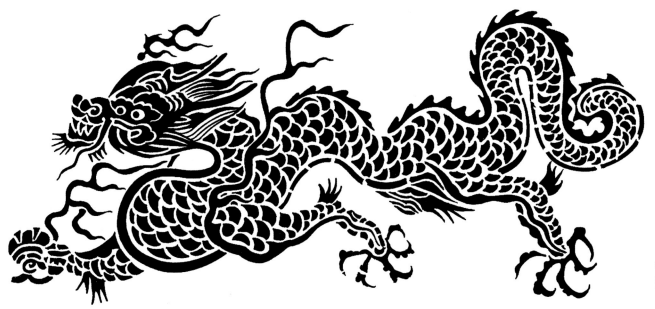

行龙纹（明代）
图案所属器物：石刻

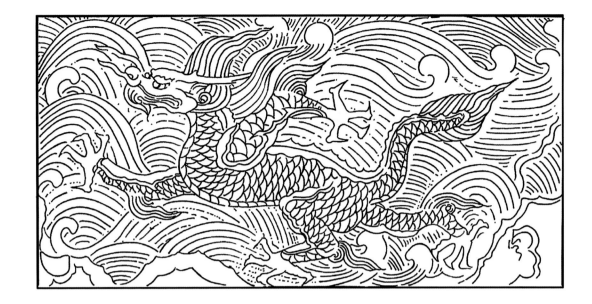

行龙纹（明代）
图案所属器物：石刻
出处：北京故宫博物院御花园

行龙纹（明代）
图案所属器物：石刻
出处：北京故宫博物院御花园

腾龙纹（明代）
图案所属器物：石额枋雕刻
出处：安徽徽州

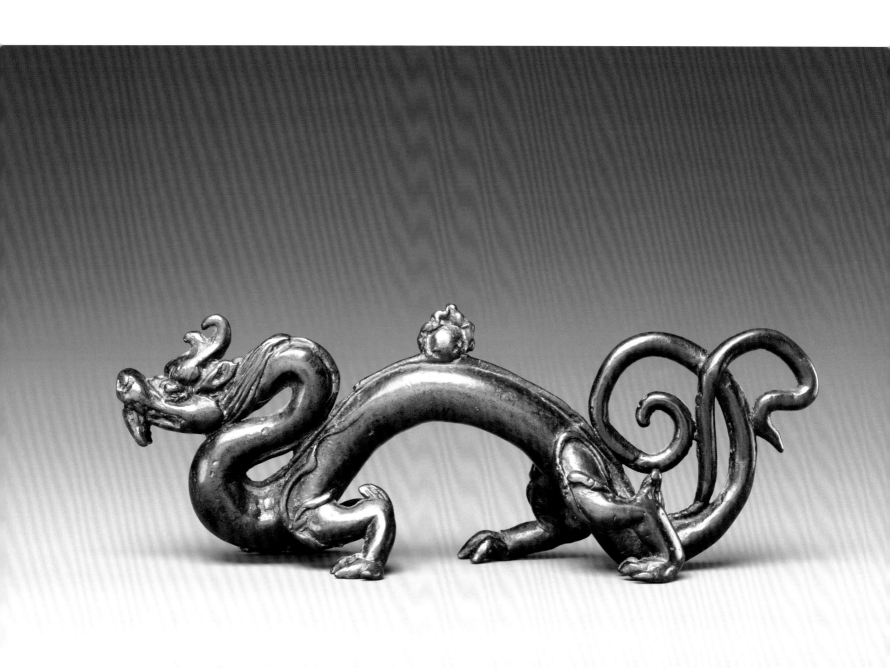

龙形青铜笔架（明代）
图片来源：美国纽约大都会博物馆

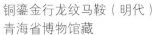

铜鎏金行龙纹马鞍（明代）
青海省博物馆藏

　　此马鞍为乐都瞿昙寺旧藏，木胎，前后鞍桥通体錾刻镂空卷草金叶，主体纹样为舒展盘旋的行云龙纹，中间为摩尼火珠，嵌以绿松石。卷草中夹杂如意云纹，底部纹饰为海水江崖衬托，边框以连珠纹装饰一周。鞍桥以金箍固定，鞍座面铺设红色西番莲锦缎。附铁质马镫，马镫顶部饰以镀金镂空龙首图案。这副马鞍是目前瞿昙寺保存最完整的一件精品，镶嵌技艺极为精湛。

◎ 坐龙纹

坐龙的姿态是龙身蜷曲呈团形，头部为正面，颌下有火珠，龙爪向四个不同的方向伸展。这一姿态端正而威严，是专门象征着帝王权威与尊贵地位的纹样，只有在宫廷的正殿、皇帝的袍服这样的地方才能够使用坐龙纹为装饰。

剔红正龙纹盘（明万历）
图片来源：美国纽约大都会博物馆

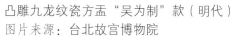

凸雕九龙纹瓷方盂 "吴为制" 款（明代）
图片来源：台北故宫博物院

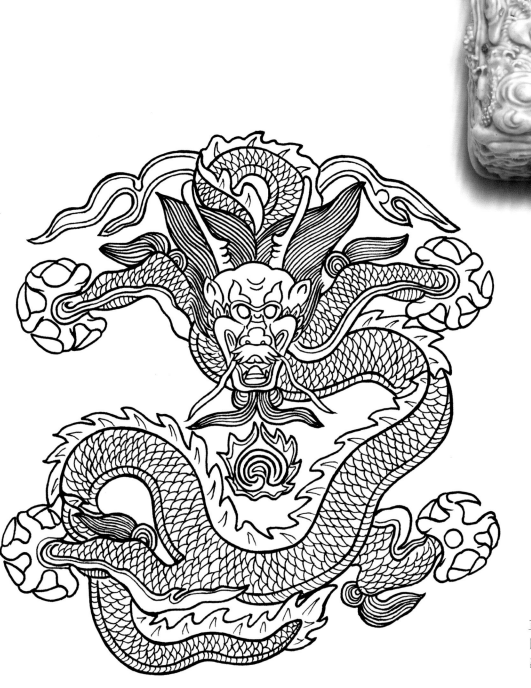

正龙纹（明万历）
图案所属器物：剔红正龙纹盘
出处：美国纽约大都会博物馆藏

◎ 升龙纹

升龙指的是在画面中，龙头在上方，龙身和龙尾在下方的动态。龙头偏向左上方叫"左侧升龙"；偏向右上方叫"右侧升龙"。如果龙的动态给人迅猛的感觉，就叫"急升龙"，动态较为舒缓的则叫"缓升龙"。看似程式化的不同龙姿态的图式，当结合器物的不同部位进行适当的组合，能够使装饰效果形意结合，既有视觉上的完美效果，又有设计上的巧妙匠心。

琥珀雕龙纹摆件中的升龙（明代）
图片来源：美国纽约大都会博物馆

升龙纹（明代）

图案所属器物：华表柱石雕

出处：北京天安门前

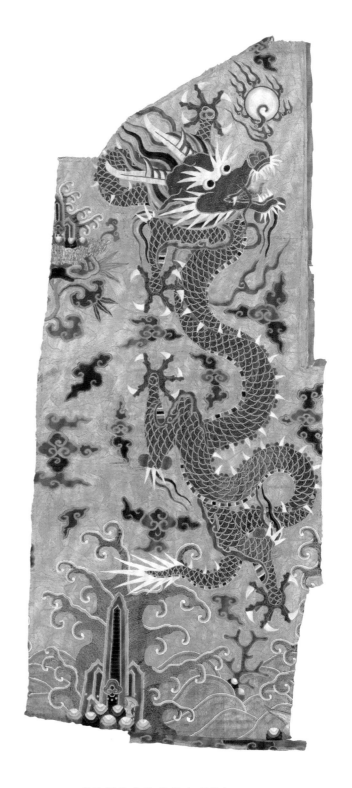

龙纹绣片中的升龙（明代）

图片来源：美国纽约大都会博物馆

◎ 降龙纹

降龙与升龙的方向相反，是龙头位于下方，龙身和龙尾在龙头的上面，呈从天而降的姿态。

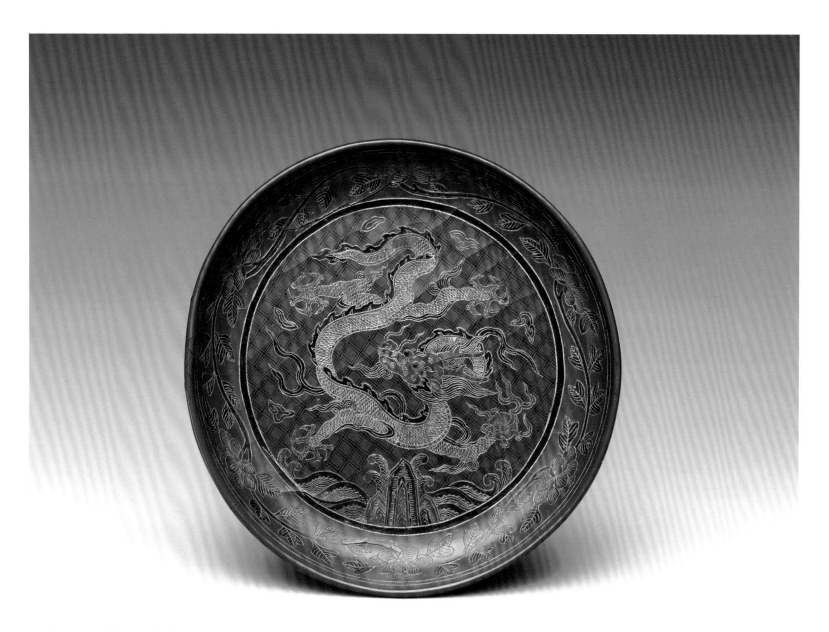

填漆戗金龙纹盘中的降龙（明万历）
图片来源：美国纽约大都会博物馆

降团龙纹（明代）
图案所属器物：丝织
出处：北京定陵出土

◎ 二龙戏珠纹

　　将一条降龙和一条升龙组合在一起，仿佛上下盘旋，追逐一颗火焰宝珠，就构成了生动的"二龙戏珠"图案。如图中这件明代花卉龙纹寺庙花瓶，器物为仿古尊形样式，器身各部分装饰纹样密集，突出表现各式龙纹主题。其中花瓶颈部中段出戟处的一截，所装饰的就是一升一降两条龙纹，互相呼应，追逐中央一颗宝珠的"二龙戏珠"形状。

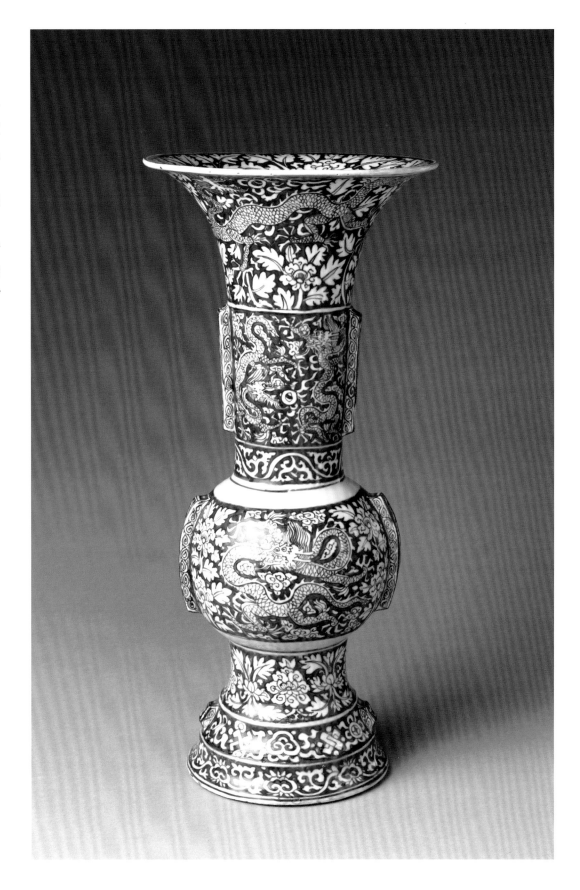

花卉龙纹寺庙花瓶（明代）
图片来源：美国纽约大都会博物馆

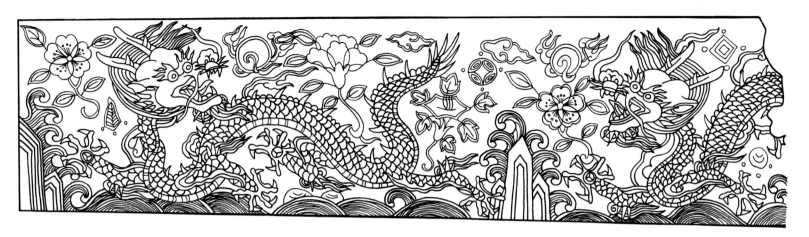

二龙戏珠纹（明代）
图案所属器物：妆花缎

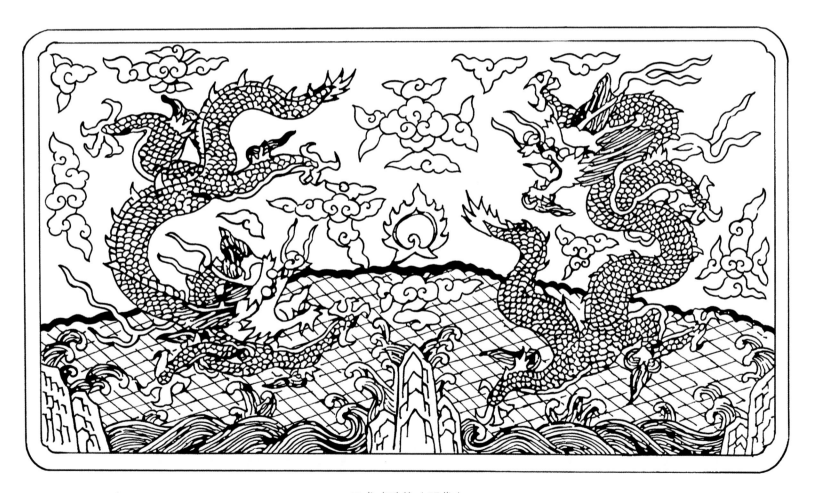

二龙戏珠纹（明代）
图案所属器物：雕漆

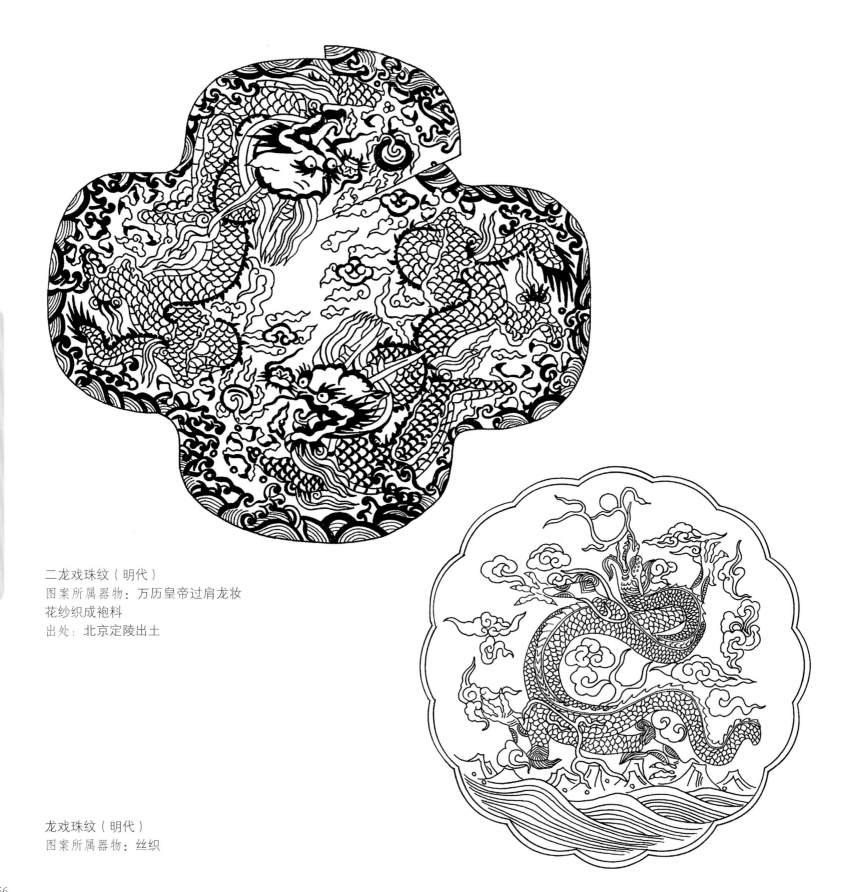

二龙戏珠纹（明代）
图案所属器物：万历皇帝过肩龙妆
花纱织成袍料
出处：北京定陵出土

龙戏珠纹（明代）
图案所属器物：丝织

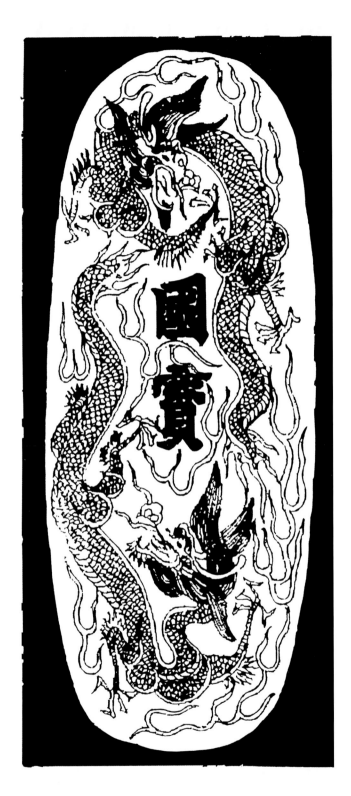

双龙纹（明代）

图案所属器物："国宝"墨

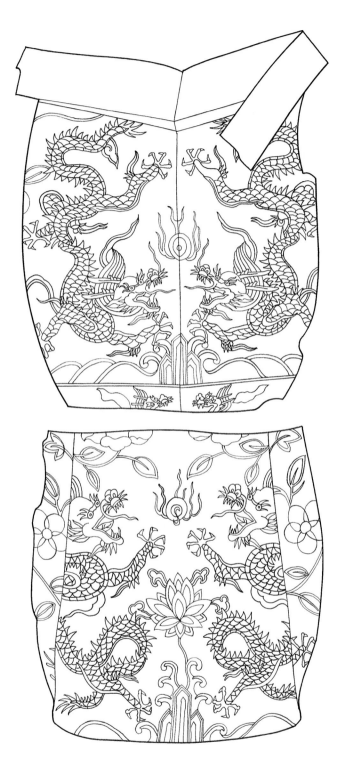

二龙戏珠纹（明代）

图案所属器物：刺绣

出处：北京定陵出土

从龙的造型细节上来看，头上一对犄角突出的称为"角龙"，没有角或有独角的称为"螭龙"，生有翅膀的称为"应龙"，只有一足或足部类似兽类的叫"夔龙"。龙的爪子也各有不同，有三爪、四爪、五爪之分。在明代之前，对于龙角和龙爪的造型与数目并没有严格的规定。在明代，已明确了双角和五爪的龙纹只能由皇帝专用。三爪、四爪的龙纹被称为"蟒"，可为百官和民间所用。

漆盒盒盖的中央为一条头长双角、张着五爪的角龙，龙身周围布满云纹、波浪、岩石，头顶"圣"字，龙爪向不同方向延伸，盒盖表面图案装饰饱满，极具"飞龙在天"的气势。盒盖的侧面与盒身的表面由两组呼应的行龙组成，其在翻腾的海水和流动的飞云中行走，龙头呈回望张口之态。漆盒表面纹样象征着明代帝王的威严与神圣。

剔红捧圣龙纹漆盒（明嘉靖）

图片来源：美国纽约大都会博物馆

螭龙纹（明代）
图案所属器物：石刻
出处：安徽

螭龙纹（明代）
图案所属器物：石刻
出处：安徽

◎ 云龙纹

　　从龙纹的衬景和其他陪衬物的搭配来看，明代的龙也有着更多丰富的表现手法与内涵寓意，并形成了固定的图式象征沿用下去。如龙身被缭绕的祥云纹所缠绕，称为云龙纹，又叫穿云龙，表现了"飞龙在天"的气势。

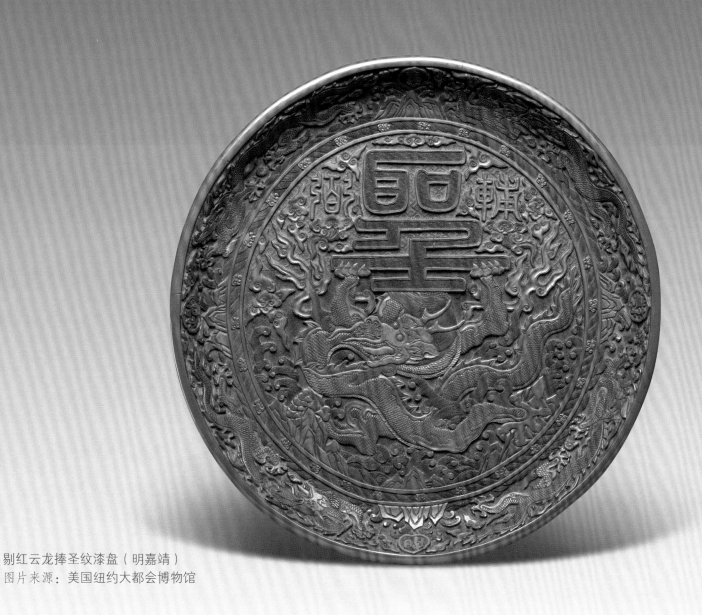

剔红云龙捧圣纹漆盘（明嘉靖）
图片来源：美国纽约大都会博物馆

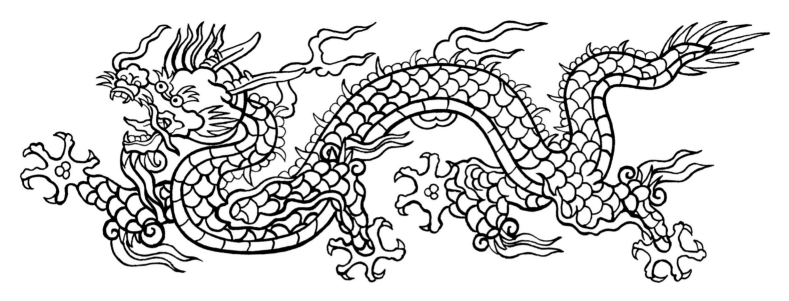

龙纹（明代）

图案所属器物：万历皇帝过肩龙妆花织成袍料

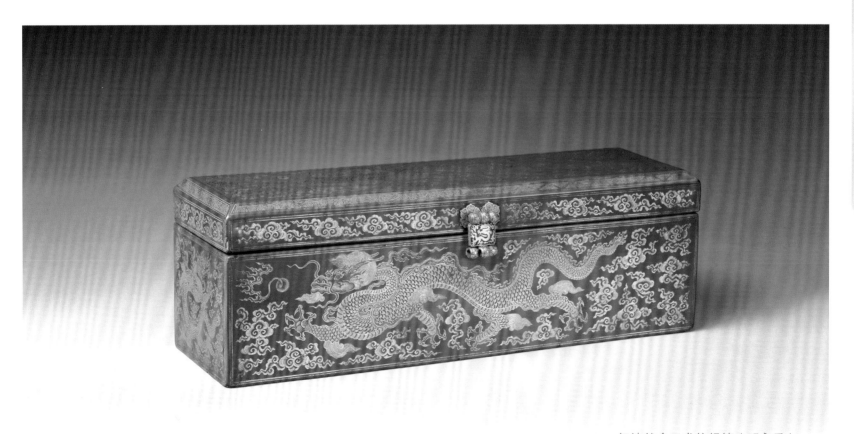

红漆戗金云龙纹经箱（明永乐）

图片来源：美国纽约大都会博物馆

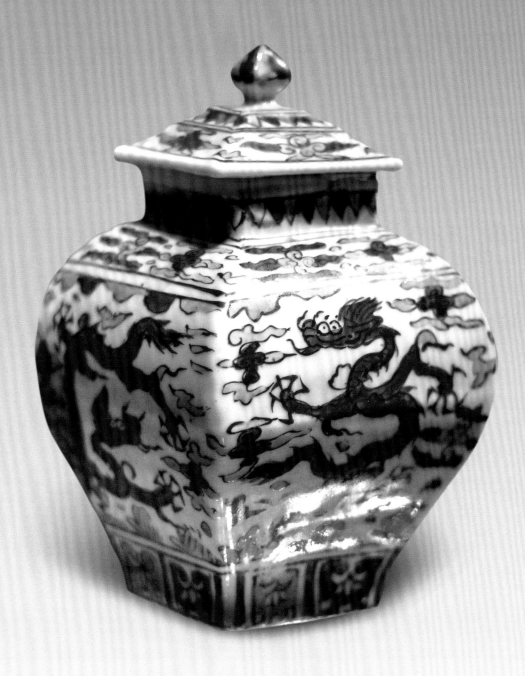

红绿彩云龙纹盖罐（明嘉靖）
故宫博物院藏

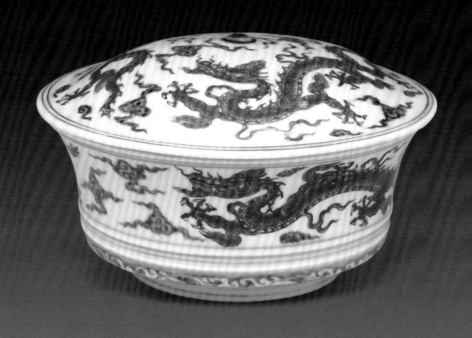

◎ 青花描红云龙纹合碗

　　这件带有"大明宣德年制"款识的青花描红云龙纹合碗，在纹样配色上别具特色。纹样表现行龙在飞云里昂然穿行。龙纹皆为红色，在大小比例和色彩上为突出的部分，云纹呈朵云状，比例上较小，用青花的蓝色来呈现。热烈夺目的红色与清冷沉静的蓝色形成了鲜明的色相对比，既具有突出的视觉效果，也分出了主次强弱的层次感。这种青花描红的工艺，是陶瓷彩饰的釉上彩和釉下彩的结合。青花的蓝色部分是于施釉前在胎体上绘成，然后施透明釉烧出蓝色花纹。下一步在釉上用红料描绘龙纹，再经二次烧制呈现出红色龙形。这种彩瓷工艺比较复杂，色彩效果丰富。

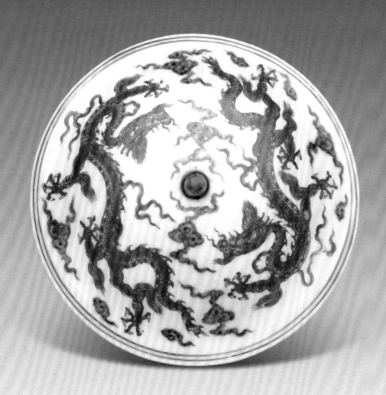

← 青花描红云龙纹合碗（明宣德）
图片来源：台北故宫博物院

龙纹（明代）
图案所属器物：程君房制五龙纹墨

云龙纹（明代）
图案所属器物：剔彩雕漆

云龙纹（明代）
图案所属器物：石柱上雕刻
出处：江苏南京明四方城址

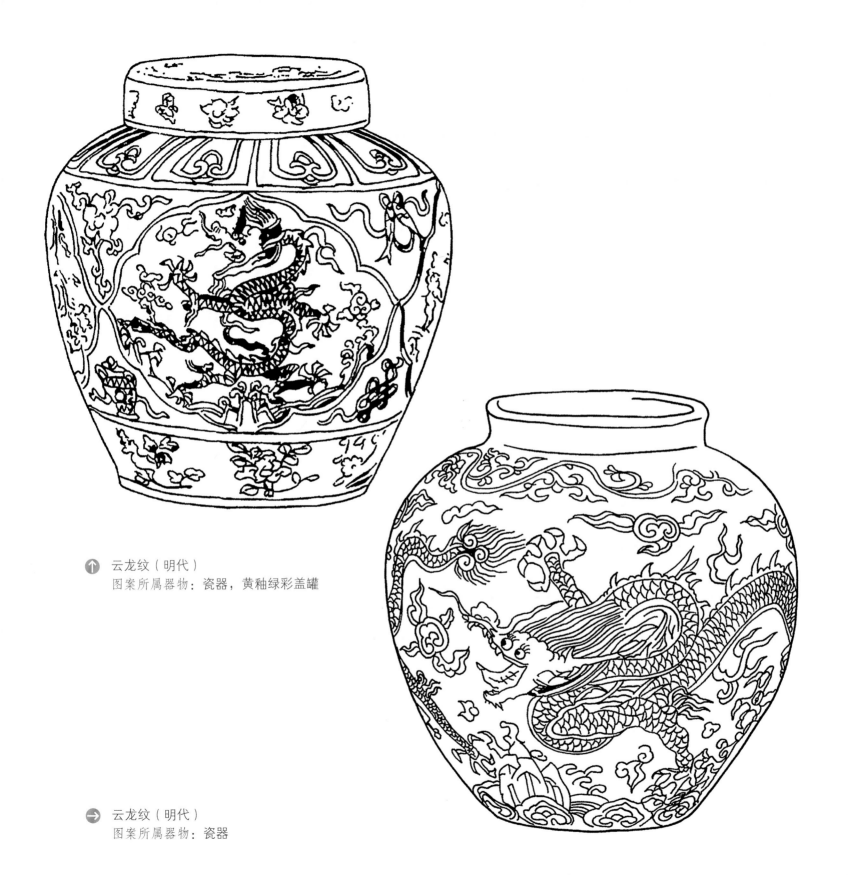

↑ 云龙纹（明代）
图案所属器物：瓷器，黄釉绿彩盖罐

→ 云龙纹（明代）
图案所属器物：瓷器

◎ 水龙纹

龙与水纹组合，在浪头中翻波跳掷，称为水龙纹，又叫戏水龙，表现出龙这种神异动物"上可升天，下可潜渊"的非凡神力，又有行云布雨、掌管江河湖海的威能。故此水龙纹也常用于建筑装饰，具有避免火灾的祈福寓意。

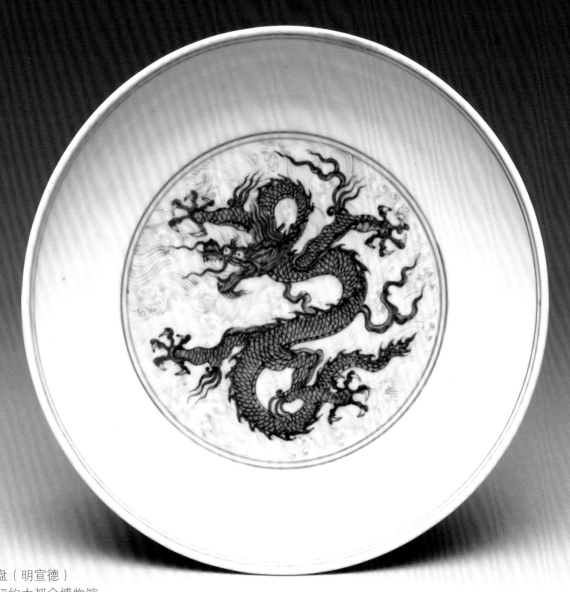

水龙纹景德镇瓷盘（明宣德）
图片来源：美国纽约大都会博物馆

◎ 鱼龙纹

传统图案中的鱼龙纹指的是将龙形和鱼形有机融合在一起，加入了创作者想象和美好吉祥寓意的一种动物形象。早在商代玉雕中就已出现类似鱼龙合体的玉器造型。到汉代时，鱼龙的形象有了文字记载的典故由来。相传汉代辛氏所撰《三秦记》一书，其中多记述灵怪之事。书中有云："河津一名龙门，水险不通，鱼鳖之属莫能上。海江大鱼薄集龙门下数千，上则为龙，不上者点额暴腮。"这段话，表现的正是后世吉祥纹样之中"鲤鱼跃龙门"的主题内容，其历史渊源十分悠久。历代工艺美术品装饰上都不乏鱼龙纹的形象。明清的鱼龙纹已固定为一种吉祥图式，表现科举得中、平步青云、出人头地等等吉祥内涵。所谓"金鳞岂是池中物，一遇风云便化龙"，虽有封建社会追求功名的含义，但也有奋发向上、不畏艰险、追求成功的豪情壮志和积极寓意。

↑ 鱼龙花草纹玉带饰（明代）
图片来源：台北故宫博物院

⬇ 鱼龙闹海纹（明代）
图案所属器物：石雕
出处：江苏南京明故宫

将龙的形态与植物卷草纹融合的"草龙纹"，与莲花融合的"穿莲龙纹"，与如意纹融合的"如意龙"，与几何纹样融合的"拐子龙纹""万字龙纹""方胜龙纹"等等，都是形式上新颖独特、内涵寓意吉祥美好的龙纹。

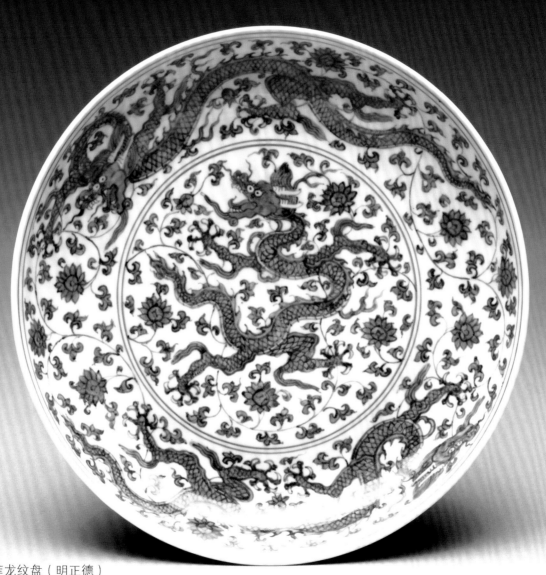

景德镇青花瓷穿莲龙纹盘（明正德）
图片来源：美国纽约大都会博物馆

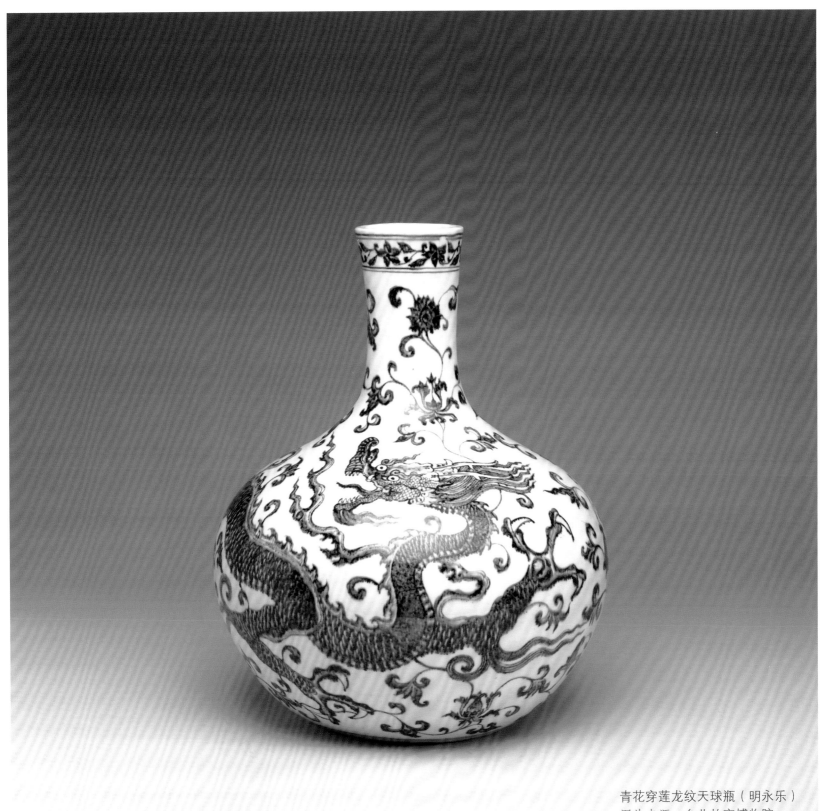

青花穿莲龙纹天球瓶（明永乐）
图片来源：台北故宫博物院

◎ 虬龙纹、飞龙纹

　　"虬龙"这个名称在中国历代古书典籍、诗词歌赋中经常可以见到。如《楚辞·天问》中写道"焉有虬龙，负熊以游"，唐代贾岛《望山》诗中描写："虬龙一掬波，洗荡千万春。"明代王宠《旦发胥口经湖中瞻眺》诗也提道："扬帆忽夭矫，赤水骖虬龙。"根据典籍记载，虬龙指的是一种有角的小龙。"虬"字本意是盘曲、卷曲的样子。通过这些文字描写，我们可以勾勒出虬龙盘踞、充满力度的形态。与虬龙纹不同，飞龙纹则是突出向上腾飞、身姿舒展的动感。

飞龙行空纹（明代）
图案所属器物：青花瓷碗
出处：江苏出土

虬龙纹（明代）
图案所属器物：紫檀笔筒

◎ 卷草龙纹

在中国传统龙纹中，有一种将植物形象与龙形融合的龙纹，叫作"卷草龙纹"，简称"草龙纹"。草龙的头部与其他龙纹的头并无二致，身体从前到后端逐渐演化为卷草植物的造型，爪子、尾巴也绘作翻卷的叶片。草龙纹的寓意是吉祥、平安。这种将动植物相互融合而产生的新造型，视觉新颖、层次丰富、寓意性增加，是中国古代图案家充满想象力的创作。草龙纹广泛应用于建筑、家具、陶瓷等众多装饰领域。

卷草龙纹（明代）
图案所属器物：华表底座石刻
出处：北京明十三陵

◎ 团龙纹

团龙纹是龙纹中运用适合圆形构图的一种表现手法。在体现龙的盘曲、腾跃、跳掷、飞腾的生动姿态同时，又巧妙地将其造型吻合到圆形的空间中，使整个图像外轮廓形成正圆形。这种团花、团龙图案，在视觉上圆满充实，具有美感；在寓意上，表达了团圆美好的意思，因此在各类装饰中，团龙纹应用十分广泛。根据团龙图案龙的姿态角度方向的不同，还分为"坐龙团""升龙团""降龙团"等，形式非常多样。

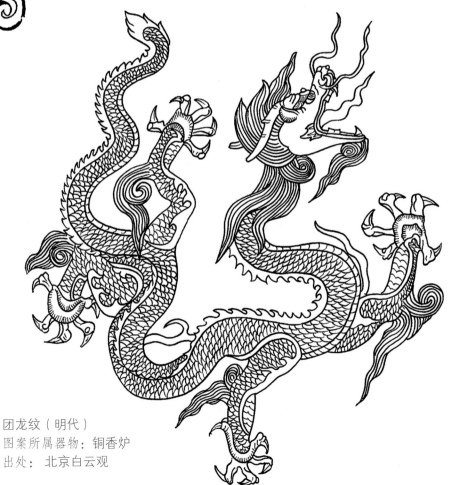

团龙纹（明代）
图案所属器物：铜香炉
出处：北京白云观

◎ 山西大同九龙壁

在中国传统建筑中，有一种叫作"影壁"的墙面，是用来遮挡投向院落之中视线的，以免庭院中的景象被一览无余。影壁也称照壁，有的位于庭院大门里，有的位于大门外。影壁多为砖砌，常有精美的装饰图案，并运用各种装饰工艺。

明清皇家宫殿、王府府邸也均有影壁。为彰显皇家威仪，影壁上以天子的象征——龙的形象作为装饰，并采用华丽精美的琉璃工艺制作，这种影壁就是我们所熟知的九龙壁。

中国现存保存较完好、艺术价值较高的古代九龙壁有四处：位于山西大同的明朝代王府前的九龙壁、位于山西平遥文庙内的明朝九龙壁、位于北京北海公园内的清朝九龙壁和北京故宫宁寿门前的清朝九龙壁。其中大同九龙壁是规模最大、历史最悠久的一座。

大同九龙壁修建于明朝洪武年间，是明太祖朱元璋的第十三个皇子、代王朱桂府邸前的照壁。这座九龙壁高8米、长45.5米、厚2.02米，它的大小是北京北海九龙壁的三倍，年代距今600余年。九龙壁由须弥座式样的底座、426块五彩琉璃构件拼砌的壁身、仿木构的庑殿式壁顶三部分构成。气势雄浑壮大，明丽华贵而又不失庄严古朴。

九龙壁上龙的数量之所以是"九"，这象征着封建帝王至高无上的地位"九五之尊"。在中国传统文化中，单数"一三五七九"称为阳数，也叫"天数"。"二四六八"偶数称为阴数，也叫"地数"。九是阳数中最大的，代表着皇帝作为天子的权势与尊贵。

大同九龙壁以青绿色的汹涌海波、蓝色和黄色的流云、孔雀蓝色的山岩为背景，衬托出九条姿态各异、气势雄伟的巨龙。壁面中央是一条明黄色坐龙，位置正对王府的中轴线，姿态庄重威严。其两侧的一对龙为浅黄色，为降龙，作从天而降之势，体态矫健，具有破壁而出的动感。再外侧的一对龙为中黄色升龙，姿态与方向一致，似冉冉升空，意态从容。第三对龙为紫色，舒爪伸躯，怒目暴睛，似在翻江倒海，给观者强大的威慑力。第四对龙呈黄绿色，向内回首，有气贯长虹的气势。若将其与修建于清代乾隆年间的北海九龙壁和故宫九龙壁相比，大同九龙壁上的龙造型相对比较平面，没有后二者那样浮凸于壁面、相当立体的效果。然而龙头和龙爪都做了夸张，硕大而威猛，艺术效果更强烈。龙的动态刻画也更加苍劲有力，比清代的龙形多几分古拙和雄壮。

九龙壁底部的须弥座束腰部的75块琉璃砖上也刻画了两层琉璃古兽。第一层是象、狮、虎、鹿、飞马、麒麟、狻猊等形象。第二层是小型行龙。这些古兽造型也极其精美生动。

山西大同九龙壁上的九条姿态各异的龙（明洪武）
山西大同代王府前影壁全景

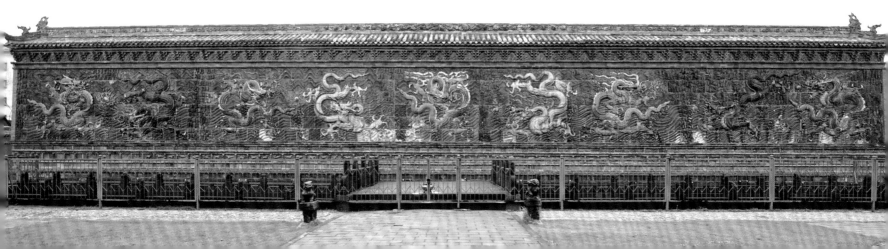

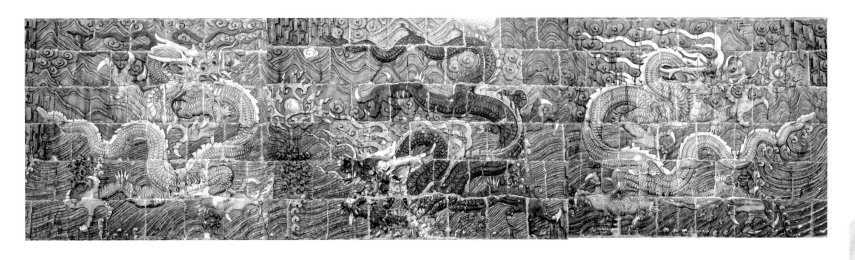

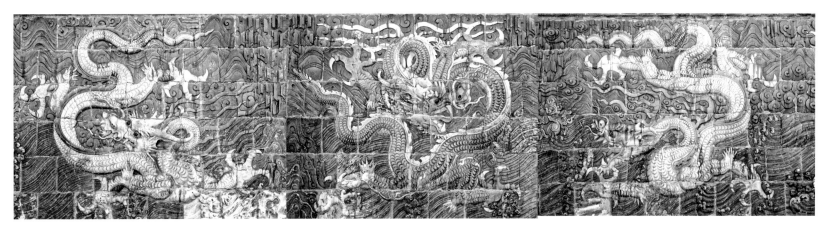

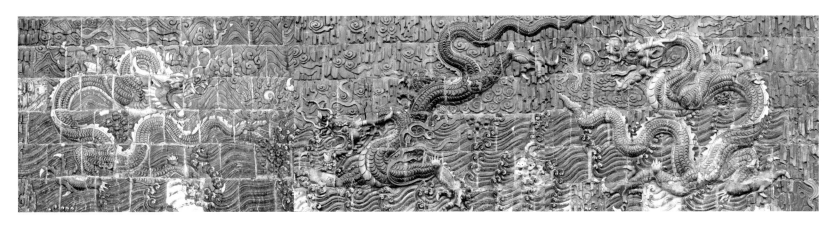

山西大同九龙壁上的九条姿态各异的龙（明洪武）
山西大同代王府前影壁

四图均为：龙纹（明洪武）

图案所属器物：琉璃壁饰

出处：山西大同九龙壁

三图均为：

龙纹（明洪武）
图案所属器物：琉璃壁饰
出处：山西大同九龙壁

◎ 赑屃（bì xì）

赑屃又叫"霸下"，传说是龙的九个儿子之一，平生好负重，力大无穷。传说赑屃在上古时代背驮三山五岳，大禹治水时收服它，借其大力疏通河道。大禹担心赑屃居功自傲翻江倒海，便在巨大石碑上刻赑屃治水的功绩，驮于其背。故此我们今天看到的赑屃，均是压在石碑下面作为基座，呈负重伸颈的姿态。赑屃也有吉祥长寿之意，人们相信触摸赑屃的头部能获得保佑和好运。

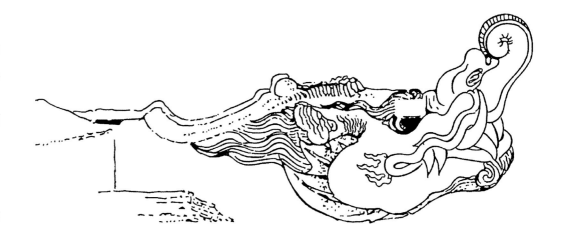

赑屃纹（明代）
图案所属器物：石雕
出处：陕西西安碑林

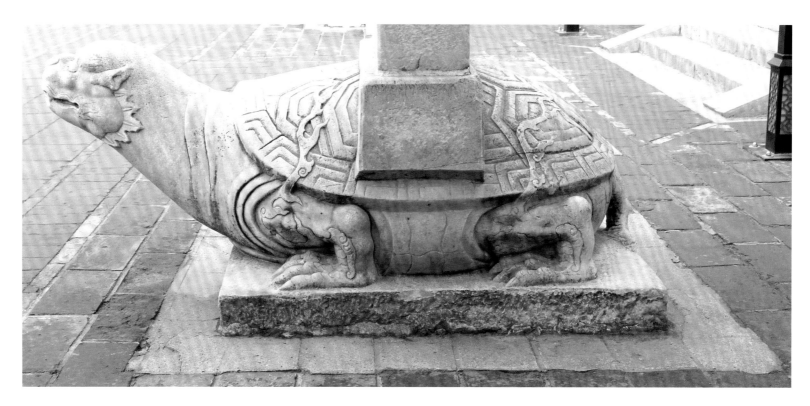

北京智化寺赑屃（明代）

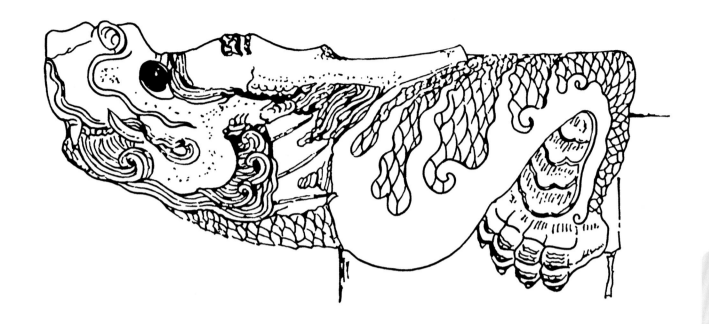

↑ 赑屃纹（明代）
图案所属器物：石雕
出处：江苏南京明故宫

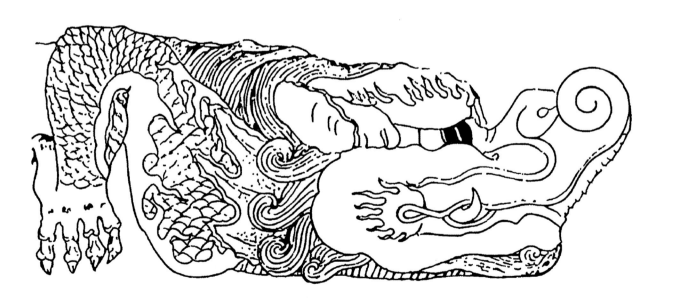

↙ 赑屃纹（明代）
图案所属器物：石雕
出处：北京故宫博物院

龙凤纹

在传统装饰纹样中，将龙凤同时出现，并做一定构图组合的龙凤纹非常多见。在文学语汇里也有许多诸如"龙凤呈祥""龙飞凤舞""游龙戏凤"等等将龙凤并置的词语。在中国封建社会后期，明清两朝，龙凤纹尤为普及。在皇家宫廷里，龙象征着皇帝，凤象征着皇后，至尊无匹。但龙凤的纹样在民间百姓的心目中，则转义为男婚女嫁、百年好合、夫妻和美的寓意。因此，皇家用具上的龙凤纹贵气庄重，民间百姓的龙凤纹剪纸、刺绣等，则体现出质朴和活泼的风貌。龙凤纹的组合构图，最常用的是圆形适合图案，以反转对称的构图手法，表现出龙飞凤舞的姿态，并体现圆满和美的内在寓意。这种构图方式叫作"喜相逢"，是内容和表现形式的完美结合，体现出强烈的装饰美感和主题意趣。

景德镇龙凤纹彩瓷盘（明嘉靖）
图片来源：美国纽约大都会博物馆

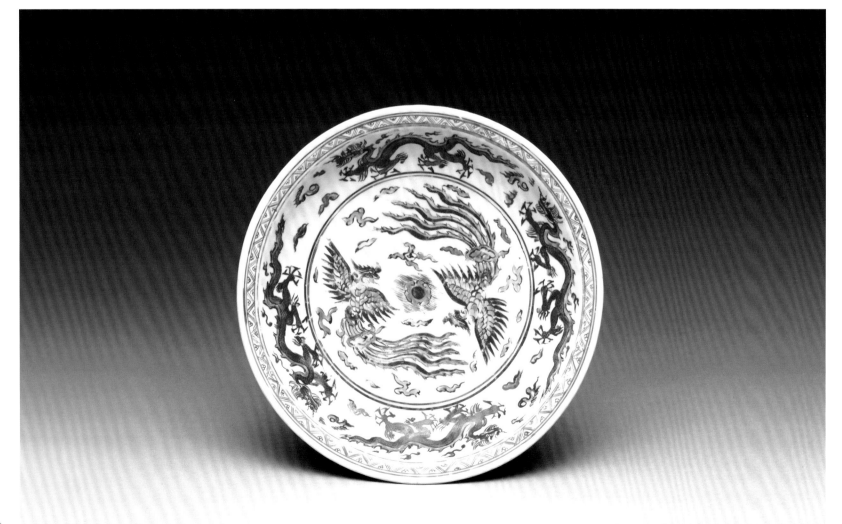

飞凤纹（明代）
图案所属器物：瓷器

↑ 龙凤纹（明代）
图案所属器物：青花瓷盒盖

➜ 龙凤纹（明代）
图案所属器物：织物

飞凤纹（明代）
图案所属器物：瓷器

凤纹（明代）
图案所属器物：石刻
出处：北京故宫博物院

凤纹（明代）
图案所属器物：石刻
出处：北京故宫博物院

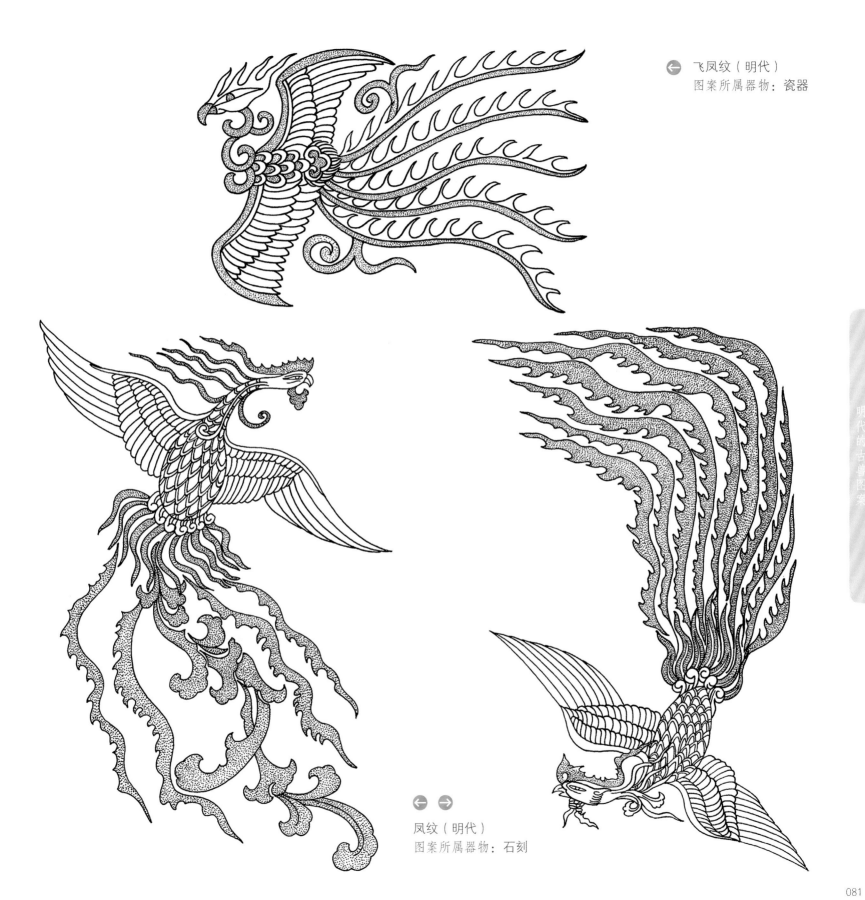

飞凤纹（明代）
图案所属器物：瓷器

凤纹（明代）
图案所属器物：石刻

明代官服补子

明朝推翻元朝，重新建立起汉民族为统治的封建王朝，在礼仪制度上必不可少的一项就是"正衣冠"。明太祖朱元璋登基后，制定了大明王朝的冕服制度。明代的官服上承唐宋衣冠旧制，但也有自己的时代特点，并且官服的做工非常精美，超越了前代。

明代的官员以乌纱帽、圆领袍、腰间束带为一般的公服。在明代的官服上出现了一种新的装饰，并可以标明官位等级，就是"补子"。

补子是一块单独的方形织物，缝缀于官服的前胸与后背，故又称"胸背"。装饰有补子的官服也被称为"补服"。补子用精美的织绣工艺制成，如缂丝、织金、妆花、刺绣等。文官的补子图案用禽鸟，武官的补子图案用兽类。这种用服饰图案纹样象征官职大小身份地位的冕服制度从明代洪武年间开始。在《明会典》中记载，洪武二十四年（1391年）规定，公、侯、驸马、伯的官服补子图案用麒麟、白泽；各品级的文官官服补子图案用禽鸟，以示文官的仁德，分别为一品仙鹤，二品锦鸡，三品孔雀，四品云雁，五品白鹇，六品鹭鸶，七品鸂鶒，八品黄鹂，九品鹌鹑。而各品级的武官官服补子图案用走兽，以示武官的威猛，分别为一品、二品狮子，三品、四品虎豹，五品熊罴，六品、七品彪，八品犀牛，九品海马。这一制度从明朝开始，沿用到清朝，没有大的改变。

缂丝龙纹圆补子（明中期）
图片来源：美国纽约大都会博物馆

二图均为：

团龙纹（明代）

图案所属器物：织金妆花罗

出处：北京定陵出土

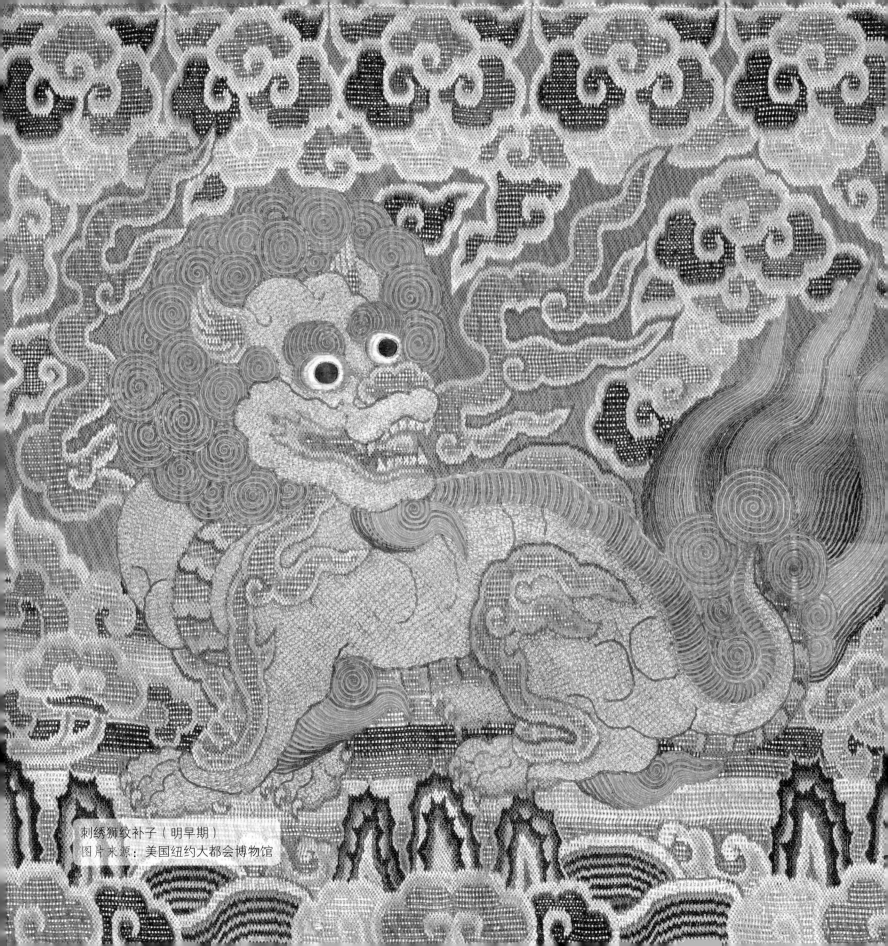

刺绣狮纹补子（明早期）
图片来源：美国纽约大都会博物馆

狮纹（明代）

图案所属器物：官服补子

出处：江苏泰州刘湘夫妇墓出土

◎ 飞鱼纹

飞鱼纹与蟒纹乍一看非常相似，是封建社会彰显人的官位身份的纹样。朝廷重臣穿蟒袍。蟒形似龙，但爪子数量不同，"五爪为龙，四爪为蟒"，不可僭越。飞鱼纹的等级比蟒纹又低一些。《明史·舆服志》中记载这样一桩事情："张瓒为兵部尚书服蟒。帝怒曰：'尚书二品，何自服蟒？'张瓒对曰：'所服乃钦赐飞鱼服，鲜明类蟒，非蟒也。'"上溯飞鱼纹的由来，可在《山海经·海外西经》中读到关于龙鱼的记述，因能飞，所以又叫飞鱼，头如龙，鱼身一角。到明代，官员服饰上的飞鱼纹类似于蟒形，有鱼鳍、龟尾、两角。飞鱼服虽比蟒袍等级低些，但也是高官尊荣身份的象征。

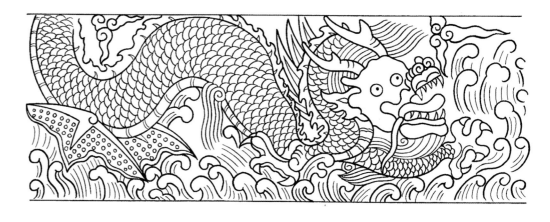

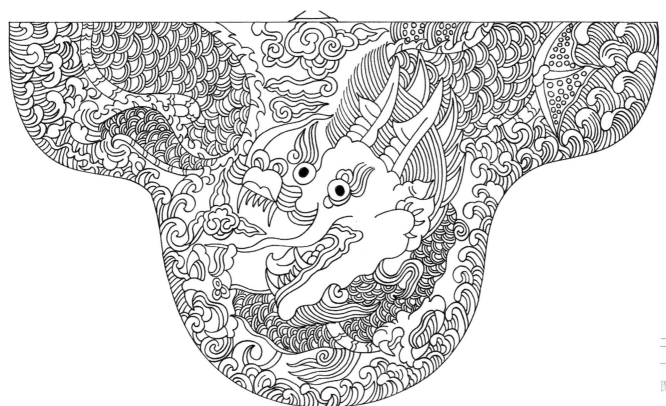

二图均为：

飞鱼纹（明代）
图案所属器物：丝织

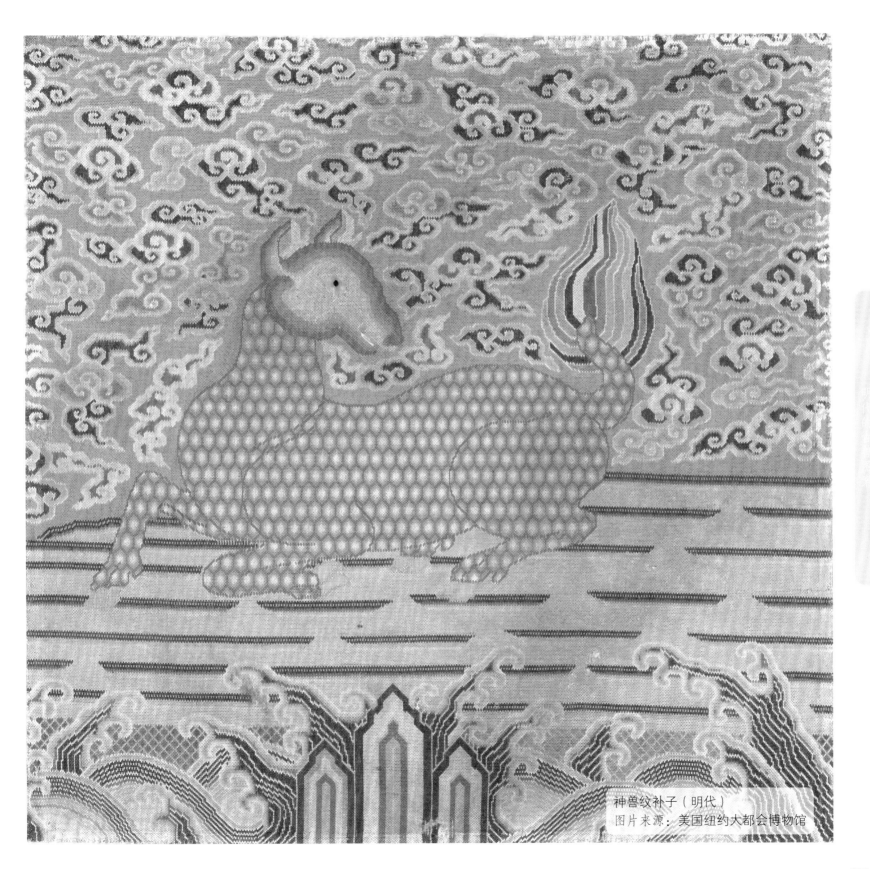

神兽纹补子（明代）
图片来源：美国纽约大都会博物馆

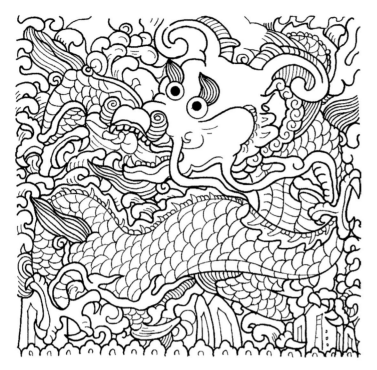

斗牛纹（明代）
图案所属器物：官服补子
出处：江苏南京明代徐阶墓出土

◎ 斗牛纹

斗牛是天上的星宿,《宸垣识略》中记述："西内海子中有斗牛,即虬螭之类,遇阴雨作云雾……且视之,湖冰破裂一道,已纵去。"在古人的想象中,斗牛并不是牛形,而近似于龙蛇。斗牛的形象装饰于建筑屋脊,如故宫太和殿的一排脊兽中便有斗牛。斗牛纹亦用于朝廷官员的服饰。明朝斗牛纹出现在官服补子上,头部是蟒首,头生向下弯曲如牛角的双角。这种官服叫斗牛服,是一种在官员品级之外,额外恩赐给臣下的官服,其等级次于一品蟒服、二品飞鱼服,但获赐也是极大的恩宠,相当于三品高官。

◎ 艾虎五毒纹

在中国传统文化观念中,老虎是能够驱邪的神兽。《风俗通》云："虎者阳物,百兽之长也。能噬食鬼魅,……亦辟恶。"夏令的端午节被古人认为是"恶月恶日",天气炎热,毒虫滋生,故有端午驱五毒(蜈蚣、毒蛇、蝎子、壁虎和蟾蜍)之说。人们用艾叶做成老虎形,戴在头上身上辟邪,形成了端午节的节令习俗。端午节的艾虎已有千余年历史,古人诗歌吟咏此节日的时候也屡屡提到艾虎。如"钗头艾虎辟群邪,晓驾祥云七宝车""玉燕钗头艾虎轻"等。将艾虎驱五毒的形象设计为图案,应用于装饰领域,也屡见不鲜。

➡ 艾虎五毒纹（明代）
图案所属器物：刺绣
出处：北京定陵出土

天鹿纹（明代）
图案所属器物：暗花缎地补服
出处：江苏南京太平门外明徐俌
夫妇墓出土

◎ 天鹿纹

　　天禄是自南朝开始帝王陵墓前镇墓石兽中的一种，头生一角，身生双翼，昂首阔步，矫健威猛，起到守护神道和陵墓，避免邪祟的作用。后天禄逐渐衍生出同音的"天鹿"这一名字，天鹿的造型与寓意和天禄有区别。在明朝的官服补子上出现的天鹿，造型接近于自然界中的鹿，并且头颈的长度较长，酷似长颈鹿。明永乐年间，郑和下西洋将长颈鹿引入中国，当时明朝人甚至认为这种奇异的动物就是仁兽麒麟。图中纹样为官服补子上的装饰，根据墓主人的身份，可以看出这便是朝廷在品级官服之外额外赏赐大臣的麒麟补官服。

仁兽麒麟

麒麟是象征着仁德的瑞兽，早在春秋时期，在典籍和传说中就有大量有关麒麟的记载。《礼记·礼运》中写道："麟、凤、龟、龙，谓之四灵。"说明了麒麟在古代神兽中居于重要的地位。

历史上与麒麟有关的典故很多，"麟吐玉书"是其中之一。相传圣人孔子出生时，有麒麟来到孔府，并吐出一方玉帛，上书"水精之子孙，衰周而素王，徵在贤明"。后来，麟吐玉书的典故被描绘成图像，成为中国传统吉祥图案之一，象征着天降贤才。后来，这一典故在民间又逐渐演绎为"麒麟送子"的吉祥含义，寓意着喜得贵子，祈愿子孙后代有才德，有成就。"西狩获麟"的典故，讲的则是晚年的孔子见麒麟再次降世，但时人不识麒麟，反而以其为怪杀之。孔子作歌慨叹："唐虞世兮麟凤游，今非其时来何求？麟兮麟兮我心忧。"

麒麟的造型与龙凤一样，也包含着多种动物特征的组合。东汉许慎著《说文解字》中描写麒麟的样貌为"麋身龙尾一角"。即长着类似麋鹿的身体，尾巴似龙尾，头上有一只独角。麒麟一名，在古代其实是拆开的，一曰麒，一曰麟。麒为雄性，麟为雌性。

明代的麒麟形象已定型，其头部似龙，又似狮子；脑后和颌下有鬣毛，头上往往并非典籍里所写的独角，而是长着类似龙角的双角。身体似鹿马，遍布鳞片；蹄子为偶蹄。麒麟形象用于装饰十分广泛。自明代开始，将麒麟用于公侯的官服补子。建筑上的木雕、石雕、石刻中也常表现麒麟这一主题。以金、银、铜、玉石等材料做的麒麟摆件和饰物也非常普遍。民间年画和民间玩具中也有"麒麟送子"这一题材。

麒麟镇纸（明代）
图片来源：美国纽约大都会博物馆

三图均为：

麒麟纹（明代）
图案所属器物：石刻
出处：北京法源寺

山西晋中榆次城隍庙戏台上
的麒麟纹琉璃影壁（明代）

麒麟纹（明代）
图案所属器物：石栏板
出处：安徽

麒麟纹（明代）
图案所属器物：石刻
出处：北京牛街礼拜寺

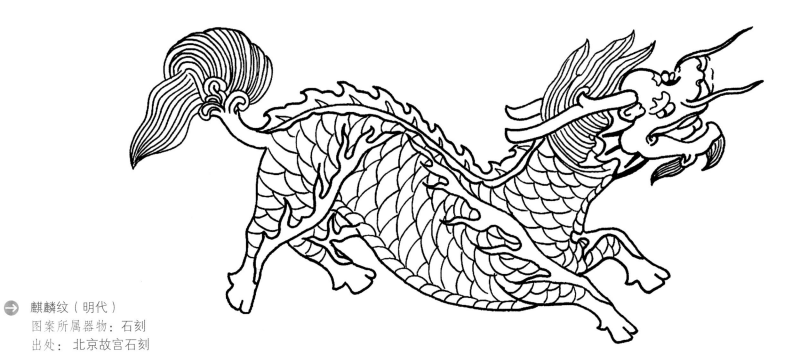

麒麟纹（明代）
图案所属器物：石刻
出处：北京故宫石刻

↑ 麒麟纹（明代）
图案所属器物：石刻
出处：北京故宫

↑ 麒麟纹（明代）
图案所属器物：琉璃壁
出处：山西平遥南神庙

→ 山西平遥南神庙麒麟琉璃壁
（明代）

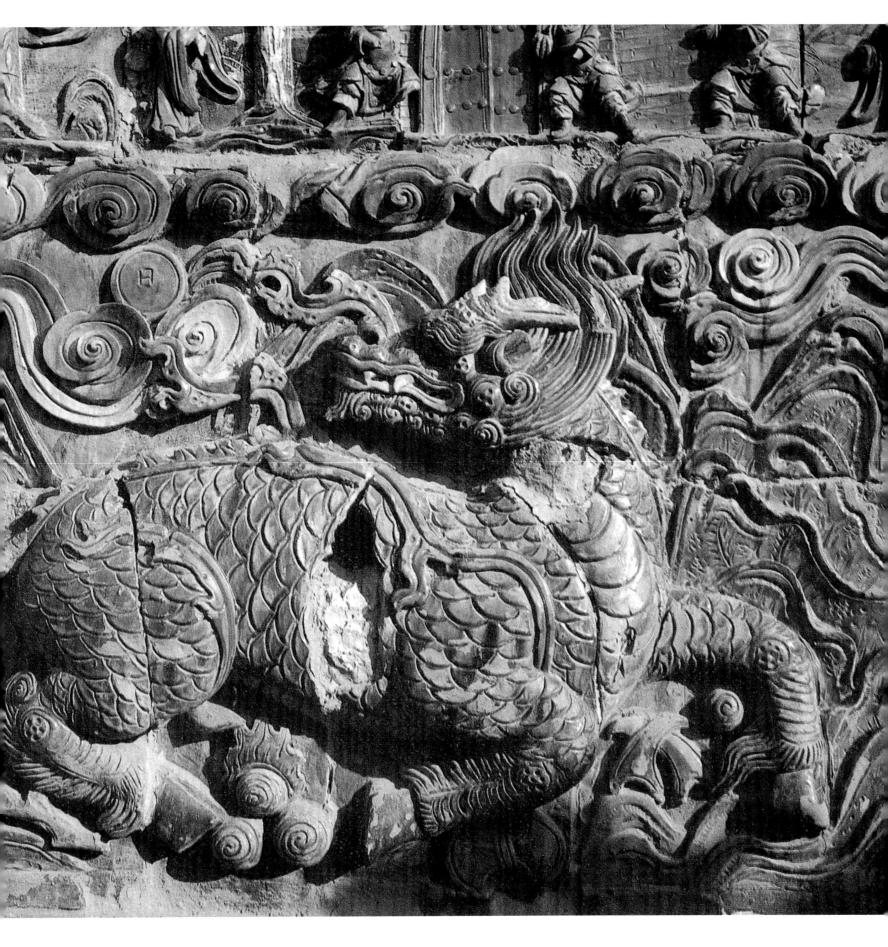

麒麟纹（明代）
图案所属器物：官服补子
出处：江苏南京明代徐阶墓出土

麒麟纹（明代）
图案所属器物：官服补子
出处：江苏南京太平门外明代
徐达五世孙徐俌夫妇墓出土

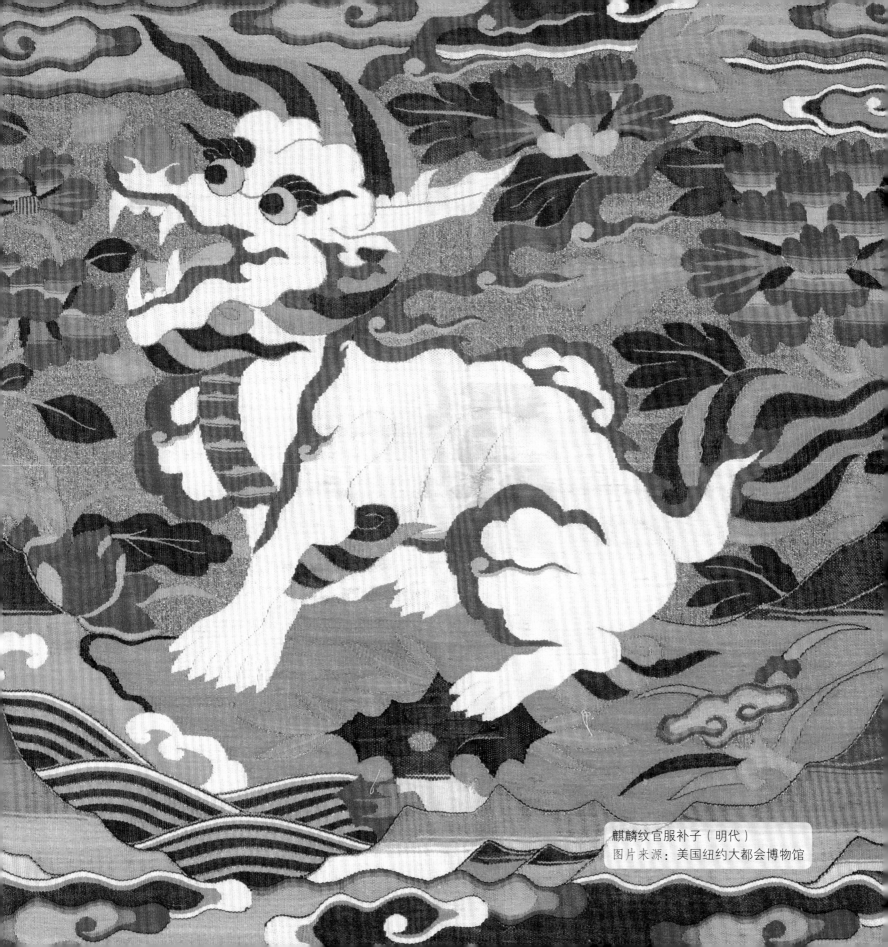

麒麟纹官服补子（明代）
图片来源：美国纽约大都会博物馆

麒麟纹（明代）
图案所属器物：影壁
出处：山西榆次城隍庙

麒麟纹（明代）
图案所属器物：影壁
出处：浙江宁波天一阁

狮纹

　　"钩爪锯齿，弭耳宛足，瞋目雷曜，发声雷响。拉虎吞貔，裂犀分象。"这是古文《狮赋》对狮子这种猛兽的描写。狮子不是中国本土的物种，汉唐时期，狮子通过丝绸之路从西域输入中国。早期狮子的装饰寓意与佛教有较深渊源，狮子在佛教中象征着修行的勇猛精进，降服邪魔外道。文殊菩萨的座下便是青狮。狮子的立体造型和平面纹样在历代装饰中出现很多，各个不同时期的狮子纹在寓意和风格方面都经历了演变。到明清时期，狮子纹演化为以表达官运亨通、子嗣繁盛的吉祥寓意为主，造型也从威猛雄健变得憨态可掬，装饰感极强。

狮纹（明代）
图案所属器物：木雕
出处：北京智化寺藏殿狮王

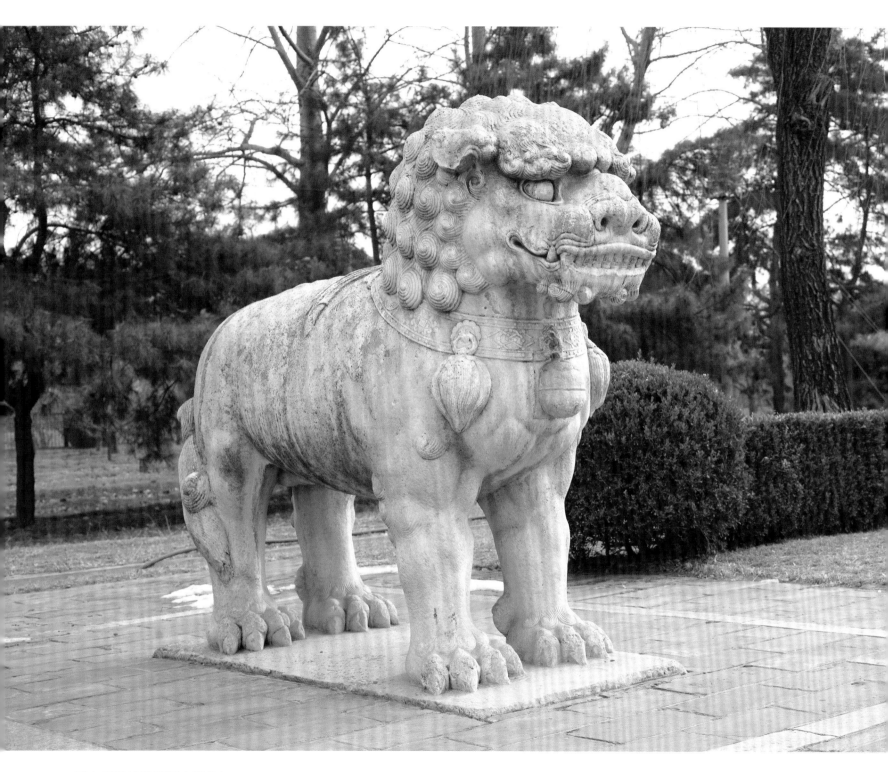

明十三陵神道石狮（明代）

↑ 狮纹（明代）
图案所属器物：石雕
出处：山西平遥真武庙

↖ 狮纹（明代）
图案所属器物：石雕

← 狮纹（明代）
图案所属器物：石雕

三图均为：

狮纹（明代）

图案所属器物：石雕

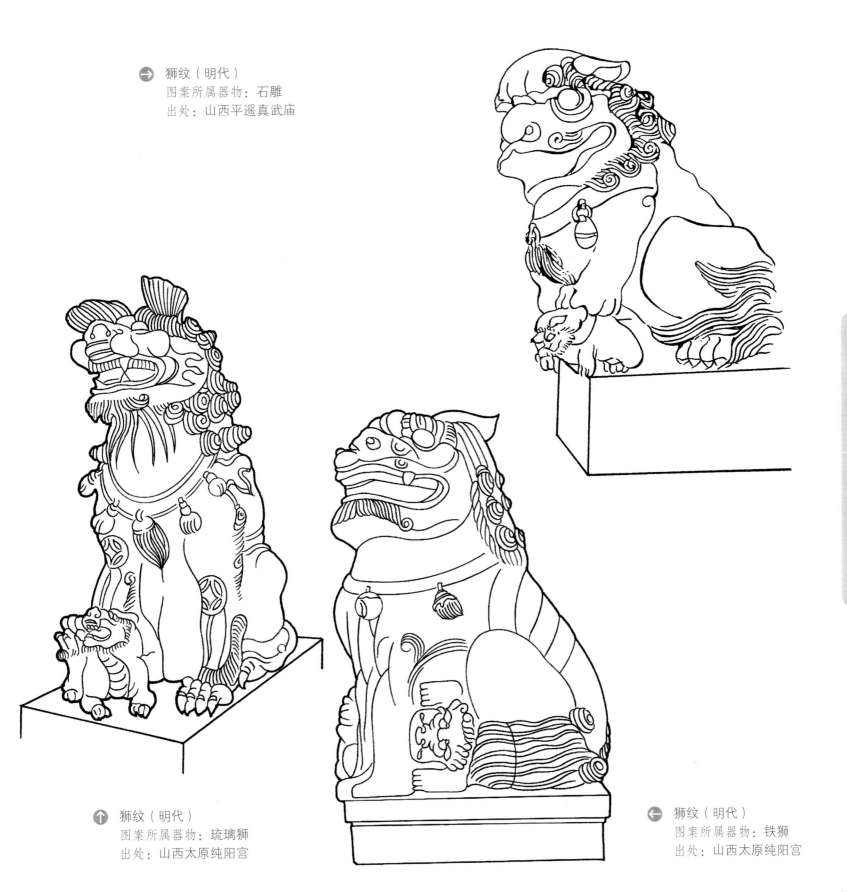

狮纹（明代）
图案所属器物：石雕
出处：山西平遥真武庙

狮纹（明代）
图案所属器物：琉璃狮
出处：山西太原纯阳宫

狮纹（明代）
图案所属器物：铁狮
出处：山西太原纯阳宫

↑ 狮纹（明代）
图案所属器物：刺绣

➲ 狮纹（明代）
图案所属器物：石雕

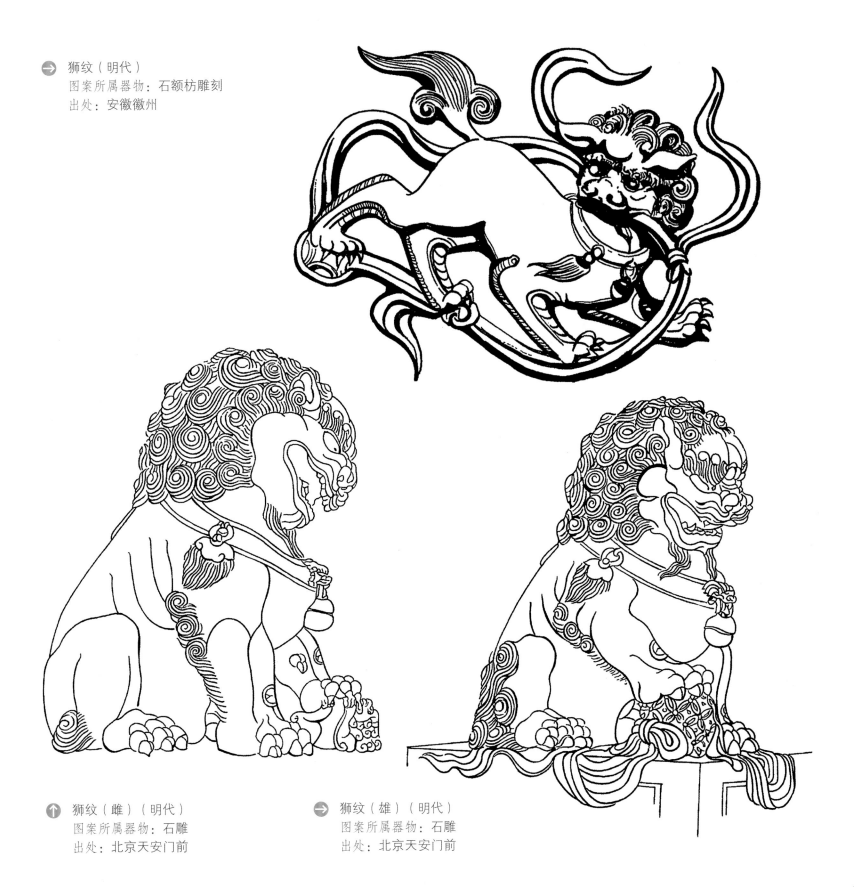

狮纹（明代）
图案所属器物：石额枋雕刻
出处：安徽徽州

狮纹（雌）（明代）
图案所属器物：石雕
出处：北京天安门前

狮纹（雄）（明代）
图案所属器物：石雕
出处：北京天安门前

明代的古兽图案

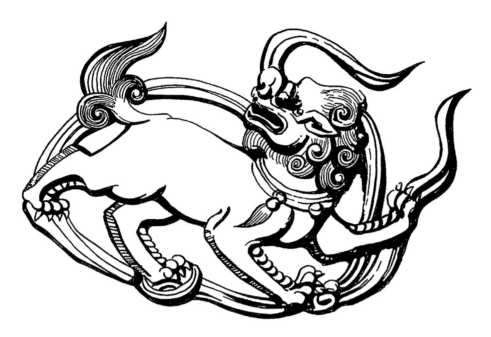

狮纹（明代）
图案所属器物：石额枋雕刻
出处：安徽徽州

狮纹（明代）
图案所属器物：铜器
出处：北京故宫

立狮纹（明代）
图案所属器物：陶器
出处：四川平武县明王玉玺家族墓出土

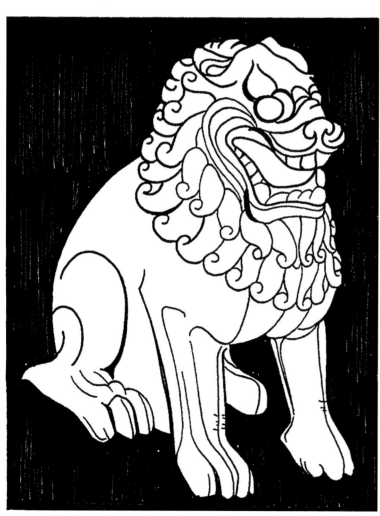

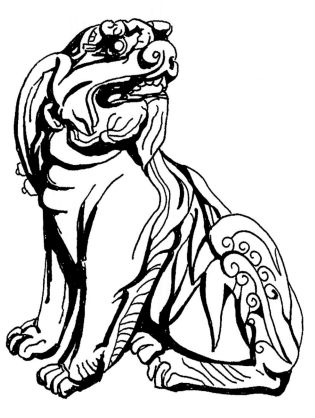

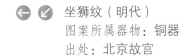 坐狮纹（明代）
图案所属器物：铜器
出处：北京故宫

⬇ 狮纹（明代）
图案所属器物：三彩琉璃狮子
出处：山西出土

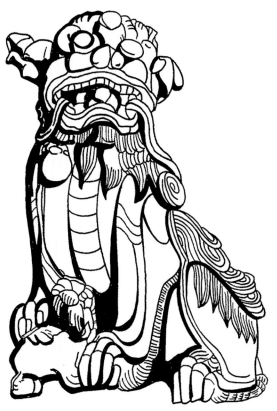

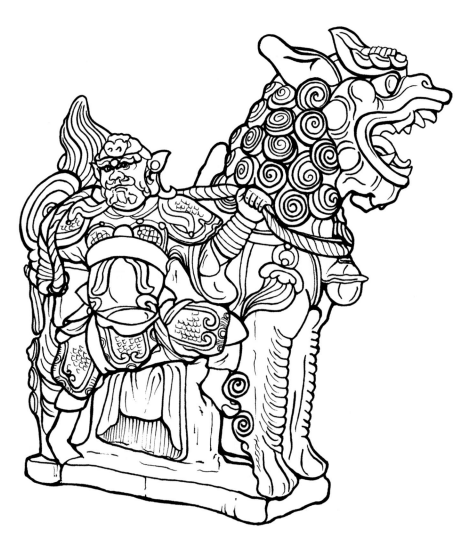

◎ 狮子戏球纹

　　民谚说："狮子滚绣球，好事在后头。""狮子滚绣球"是中国民间传统吉祥图案的固定图式。狮子的威猛可消灾驱邪，带给人们平安和幸福。绣球色彩艳丽，是喜庆圆满的象征。无论是双狮戏球，还是大狮子带着小狮子玩球嬉戏，都体现出一种祥和美好的气氛，其吉祥寓意使该纹样被人们喜闻乐见，广为应用，陶瓷、刺绣、建筑装饰、年画等都表现了这一纹样主题。民间的舞狮娱乐也是以狮子戏球为主题的表演。

⬇ 狮子戏球纹（明代）
图案所属器物：石刻

⬆ 剔红三狮戏球纹（明代）
图案所属器物：雕漆盒盒面

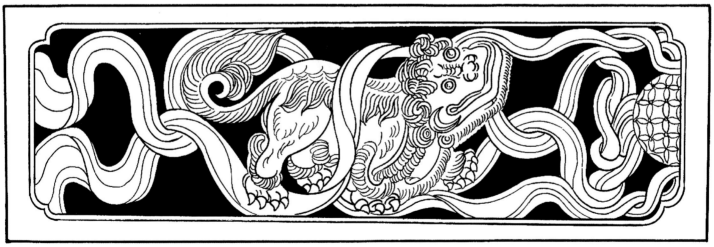

三图均为：狮子戏球纹（明代）

图案所属器物：须弥座上装饰

出处：山东泰安岱庙铜亭石砌台基

明代神兽纹

◎ 望天吼

　　古书中记载的犼是一种猛兽，可以与龙、蛟相斗。犼多装饰于城楼前和城楼后的华表顶端。在城楼前面的一对华表上，犼面南而坐，负责守候皇帝外巡归来，叫作"望君归"，寓意着若皇帝出宫迟迟不回，它们就监督皇帝尽快归来处理国家大事。城楼后的一对华表上也有两只石犼，面北而坐，名叫"望帝出"，负责查看皇帝在宫中的行为，如果皇帝耽于享乐，不理朝政，它们也会督促皇帝出宫体察民情。

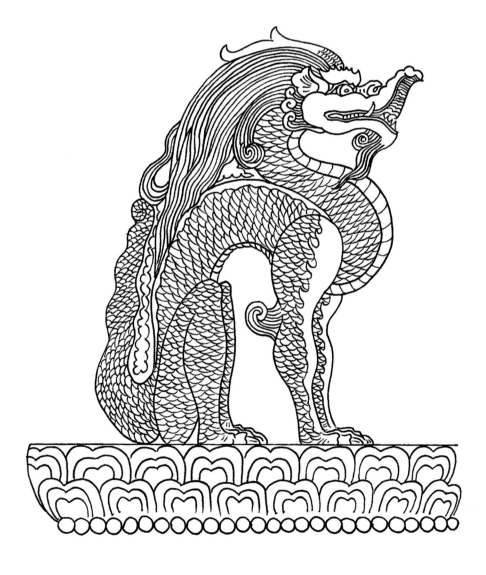

望天吼纹（明代）
图案所属器物：华表柱顶石雕
出处：北京天安门前

◎ 垂兽

　　垂兽是中国传统建筑屋脊上的装饰构件，位于垂脊的前端。其头部似龙，脑后鬣毛飞扬，头有两支弯钩一样的角。其所蹲踞的位置，是屋脊相交的重要连接部位，为防止垂脊上的瓦件下滑，这里会用铁钉加固。为了遮挡钉头，一般以具有吉祥寓意的小兽安置在这些位置，恰又成了建筑屋顶上美观而有内涵的装饰。

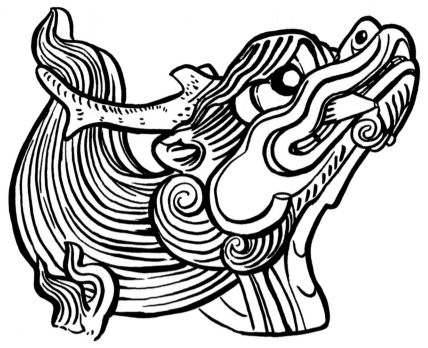

↑ 垂兽纹（明代）
图案所属器物：建筑装饰
出处：山西榆次城隍庙

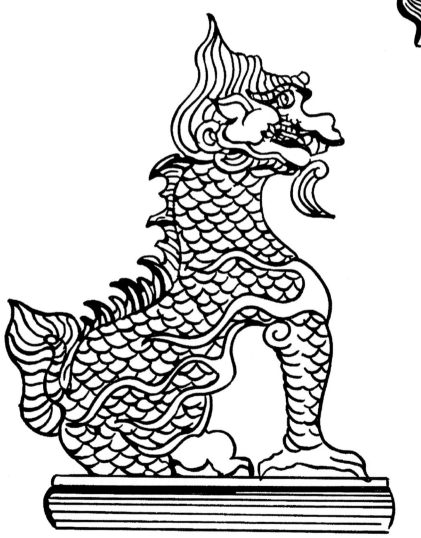

◎ 嘲风

　　嘲风传说是龙的九个儿子中的第三子。因为其秉性好险，好踞高远眺，所以将其置于宫殿屋顶殿角处，是古代建筑常用的屋顶装饰走兽之一。嘲风的造型动态呈蹲坐状，头为龙首，身体似麒麟，遍布鳞片，形象威猛。作为龙子，嘲风有吉祥庄严的寓意，同时其神力也可以威慑邪祟，保佑宫室安宁。

← 嘲风纹（明代）
图案所属器物：建筑装饰

◎ 蒲牢

蒲牢在传说中是"龙生九子"中的第四子。蒲牢平生好鸣叫怒吼，因此常将其形象装饰在铜钟之上，做成钟的提梁和钮，带有使钟声更加洪亮之寓意。敲钟的木杵则做成鲸鱼的形状，这形象的缘故来自《文选》中汉代班固的《东都赋》中所写的："发鲸鱼，铿华钟。"传说海中有大鱼叫鲸，海边又有兽名蒲牢，蒲牢怕鲸，鲸鱼击蒲牢，就会发出巨大的鸣声。所以要使钟声洪大，就以蒲牢的形状装饰在钟上，撞钟则用鲸鱼的形状。唐代诗人皮日休《寺钟暝》一诗中写道："重击蒲牢唅山日，冥冥烟树睹栖禽。"诗中把蒲牢作为钟的代称。

此钟上沿部施4道弦纹，间饰覆莲纹24组，以蒲牢形象为钟钮。钟鼓部铸有4块梯形铭刻，上有阳文真书铭文，其中三面是佛家经文、佛教劝善铭文、即钟发愿文等；一面是宣宗"敕谕"，四周边饰二龙戏珠纹样，上底边以二龙戏珠环绕篆书阳文"敕谕"二字。该钟整体发色与造型，具有明宣德盛世铸铜工艺的特征。

⬇ 宣宗"敕谕"铜钟（明宣德六年）
吉安市博物馆藏

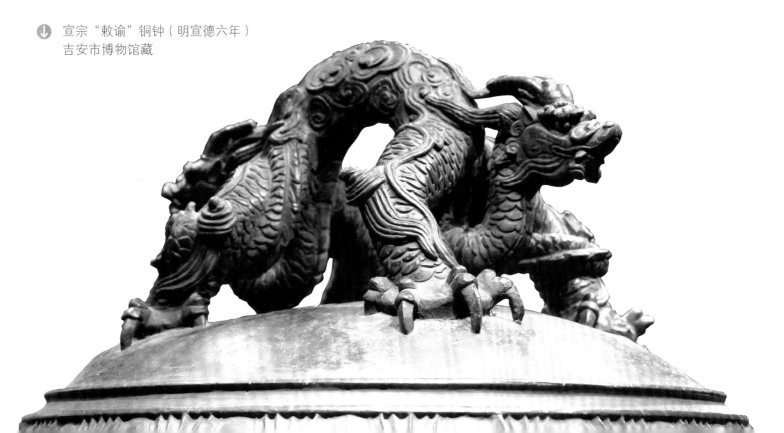

◎ 甪（lù）端

　　"甪"字是中国古书中"角"字的变体。甪端的形态类似于麒麟，头生一角。传说甪端只在明君身边陪侍，可以日行一万八千里，通四方语言，其职责是为圣主明君传递国书，保护圣驾。甪端也象征着国泰民安、盛世昌隆、天下太平。

青花瓷神兽香炉（明代）
图片来源：美国纽约大都会博物馆

◎ 鸱(chī)吻

鸱是鹰的一种，将此鹰尾神鱼形象设于屋顶上，除装饰之外更重要的是具有降雨避火的寓意。北朝之后，"广兴屋宇，皆置鸱尾。"（《北史·高道穆传》）宋元之后，鸱尾渐渐被龙形所代替，为"龙生九子"之蚩（chī）吻，"龙生九子，蚩吻平生好吞。今殿脊兽头，是其遗像。"（明·李东阳《怀麓堂集》）到明清时，宫殿建筑都用龙形的正吻装饰正脊。正吻尾部向上卷曲，头部呈龙形，龙口大张咬住正脊，吻身上装饰有小龙和江水纹样，生动富丽。

⬆ 华严寺大殿宝殿南侧鸱吻（明代）

➡ 鸱吻（明代）
图案所属器物：建筑装饰

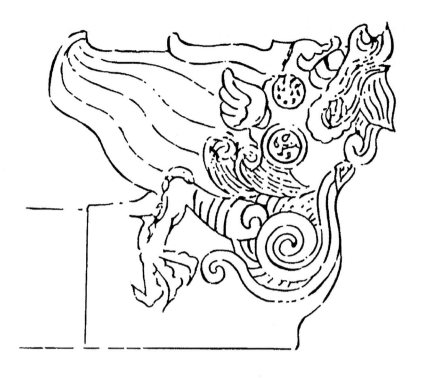

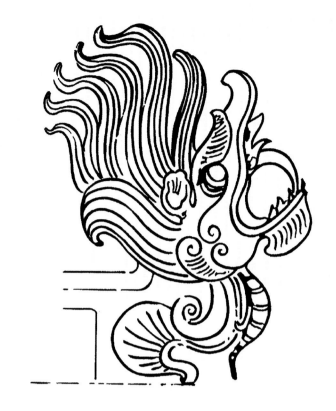

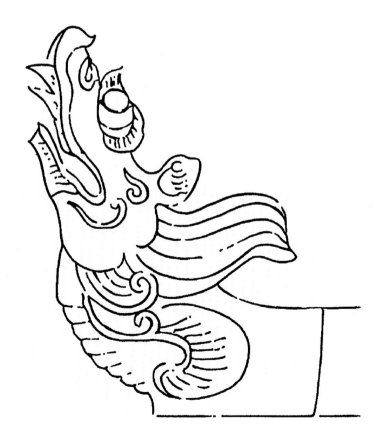

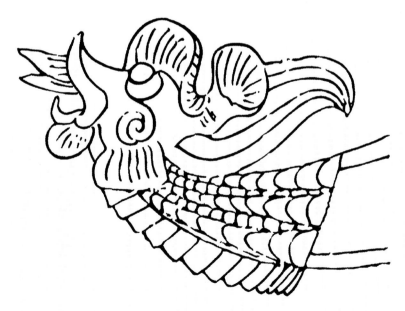

四图均为：鸱吻（明代）
图案所属器物：建筑装饰
出处：陕西西安、山西太原、甘肃兰州

虹文荟古"梁本"异兽钮玉章（明代）
图片来源：台北故宫博物院

虹文荟古"子孙宝之"异兽钮玉章（明代）
图片来源：台北故宫博物院

◎ "虹文荟古"异兽钮玉章

　　乾隆皇帝曾收集八十方古印，命之为"虹文荟古"，并将其储于一盒四屉，此页左右二印即为其中的两方。左侧玉章的印面为正方形，色白且上部带有深紫色斑，印面用阴刻的手法雕刻篆文"梁本"，印的四个面雕刻鸟纹和云纹，上方的印钮则雕刻一只伏坐昂首的异兽作为装饰；右侧玉章的印面同样为正方形，色白且局部带有黄色斑，印面同样采用阴刻的手法雕刻篆文"子孙宝之"，上方的印钮则雕刻一只踞坐回望的异兽作为装饰。

◎ 有翼神兽

　　"如虎添翼"这一成语，生动地写出了有翼神兽的神秘与威猛。在中国以动物为装饰题材的造型和纹样中，一类是日常生活中普通的动物形象，另一类就是结合了人们想象创造出的祥禽瑞兽。长有翅膀的走兽代表着其具有神力。历代比较常见和著名的有翼神兽包括麒麟、天禄、辟邪、飞廉、翼马、翼鹿、翼羊、翼狮等。有翼神兽在中国的流行，也因受到中西方文化交流的影响。

有翼神兽罐（明代）
图片来源：美国纽约大都会博物馆

青花描红海兽波涛纹高足杯（明宣德）
图片来源：台北故宫博物院

◎ 鱼龙海兽纹

明代流行一种叫作"鱼龙海兽纹"的图案，表现波涛汹涌的海浪之中，龙、海马、狮、象，翼龙和鱼等劈浪翻波、姿态各异的场面。这种纹样俗称"海八怪"。在明代青花瓷中，有鱼龙海兽纹的装饰应用。还有的以浮雕工艺，将纹样制作出立体层次，更为生动细致，一般应用于文玩，如鱼龙海兽纹紫檀笔筒，是精美而珍贵的文房用品。

→ 鱼龙海兽纹（明代）
图案所属器物：紫檀笔筒

↓ ↘ 怪兽云纹（明代）
图案所属器物：紫檀十八学士
及怪兽云纹长方盒

明代的古兽图案

119

明代鹿纹

《符瑞志》载："鹿为纯善禄兽，王者孝则白鹿见，王者明，惠及下，亦见。"鹿在中国传统文化中是仁善吉祥的象征，故此历代装饰中都不乏各式各样、姿态造型优美的鹿纹。到了明代，鹿这一主题装饰多是立体造型，其中圆雕以玉石雕、木雕等为主，有的以寿星的坐骑出现，有的配以山石树木花卉，这些圆雕造型多作为文玩陈设品。浮雕的鹿纹采用石雕、砖雕和木雕的工艺，多用于建筑装饰。鹿的另一类表现形式是平面纹饰，应用更加广泛，在陶瓷、织绣、壁画上都屡见不鲜。

明代鹿的形象以温顺伏卧的姿态为主，身姿秀美，姿态各异。在明代，吉祥寓意成为装饰图案重要表达的主题，鹿的吉祥寓意也被强调。因其谐音为"鹿"，所以常与蝙蝠共同出现，蝠和鹿谐音"福禄"。"鹿鹤同春"也是常用的吉祥纹饰，鹿与鹤都是神仙祥瑞的象征，其组合谐音为"六合"。"六合同春"寓意天下太平，欣欣向荣。

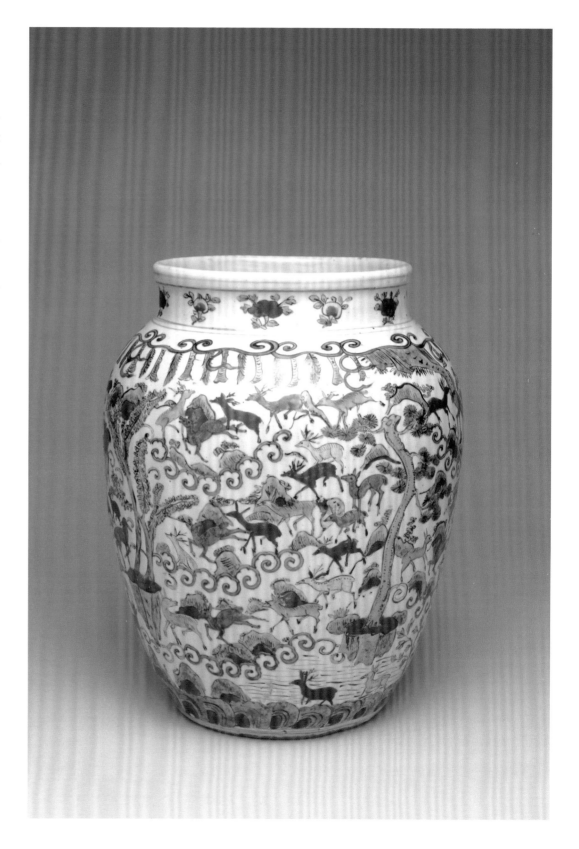

五彩百鹿尊（明万历）
图片来源：台北故宫博物院

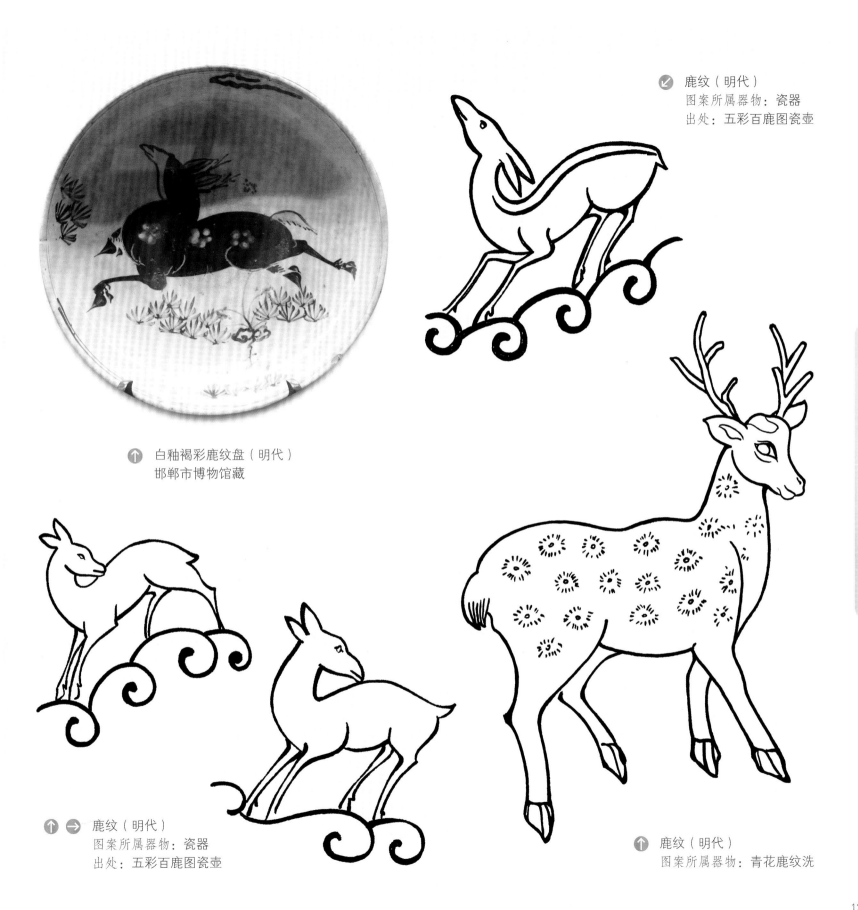

鹿纹（明代）
图案所属器物：瓷器
出处：五彩百鹿图瓷壶

白釉褐彩鹿纹盘（明代）
邯郸市博物馆藏

鹿纹（明代）
图案所属器物：瓷器
出处：五彩百鹿图瓷壶

鹿纹（明代）
图案所属器物：青花鹿纹洗

明代瓷器

　　明代的彩瓷也有飞速的发展。特别是永乐、宣德之后，彩瓷盛行。最具代表性的为成化斗彩，色彩鲜艳，纹样风格疏雅。斗彩瓷器一般都十分精巧名贵，如举世闻名的成化斗彩鸡缸杯等。嘉靖、万历时期出现的五彩是另一种代表性的彩瓷。五彩彩色浓重，以红、绿、黄三色为主，装饰效果极其华丽。

　　元明时期，景德镇成为全国的制瓷中心，此外的名窑还有浙江龙泉窑、福建德化窑等。明代的陶瓷工艺装饰上主要是青花、彩瓷两大类，而青花成为陶瓷装饰的主流。景德镇的瓷器以青花为主，不同时期有不同的特点：洪武年间的青花色泽偏暗，纹饰布局趋向疏朗，多留空白地；宣德年间青花胎釉精细，器型多样，青色浓艳，纹饰优美；成化年间的青花胎体轻薄，釉色洁白，青色淡雅；嘉庆年间的青花蓝中泛紫，色彩艳丽浓重。

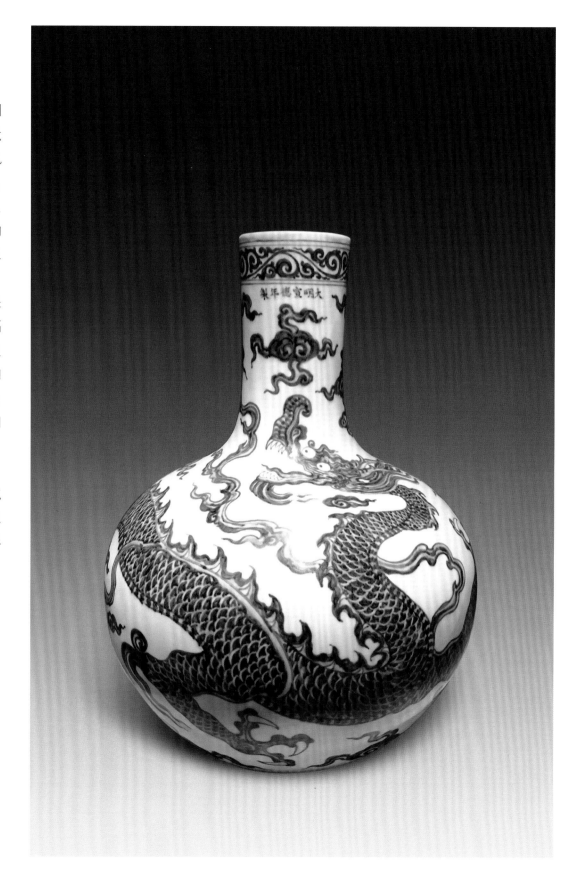

青花云龙纹天球瓶（明宣德）
上海震旦博物馆藏

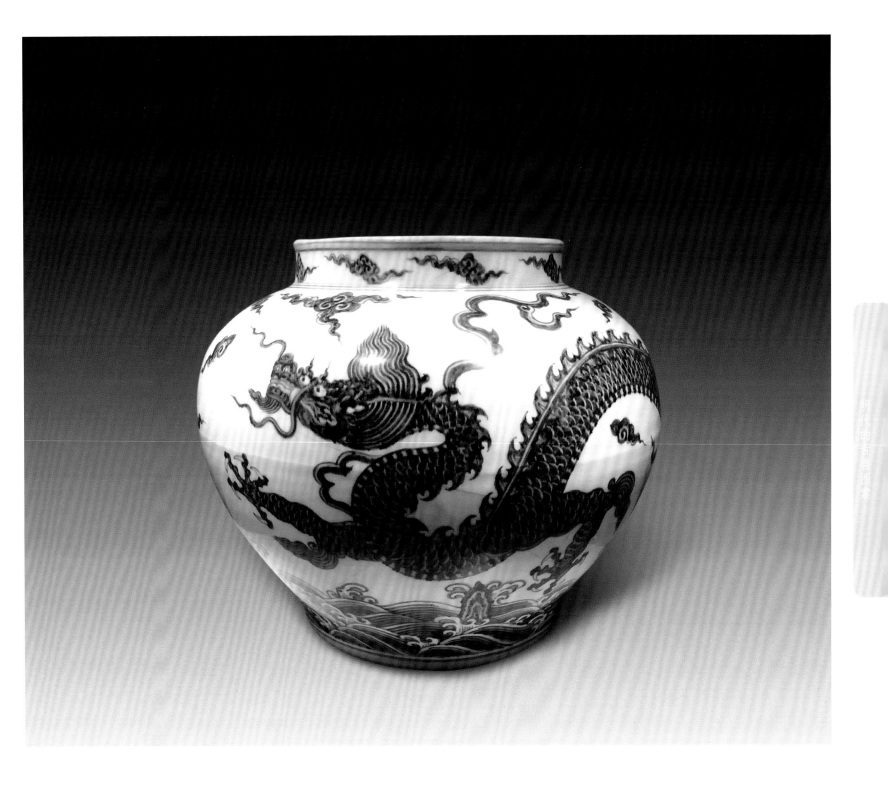

青花云龙纹罐（明宣德）
上海震旦博物馆藏

祥云瑞兔纹（明代）
图案所属器物：青花瓷碗

玉兔赏桂图（明代）
图案所属器物：青花瓷盘残片

奔马云水纹（明代）
图案所属器物：青花瓷坛

云龙纹（明代）
图案所属器物：瓷盘

龙纹（明永乐）
图案所属器物：青花龙穿花纹扁壶
出处：天津市艺术博物馆藏

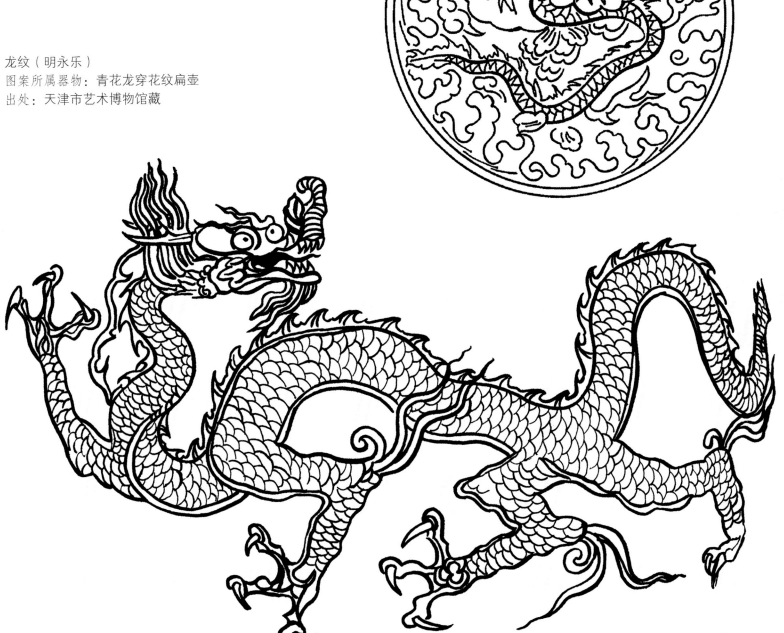

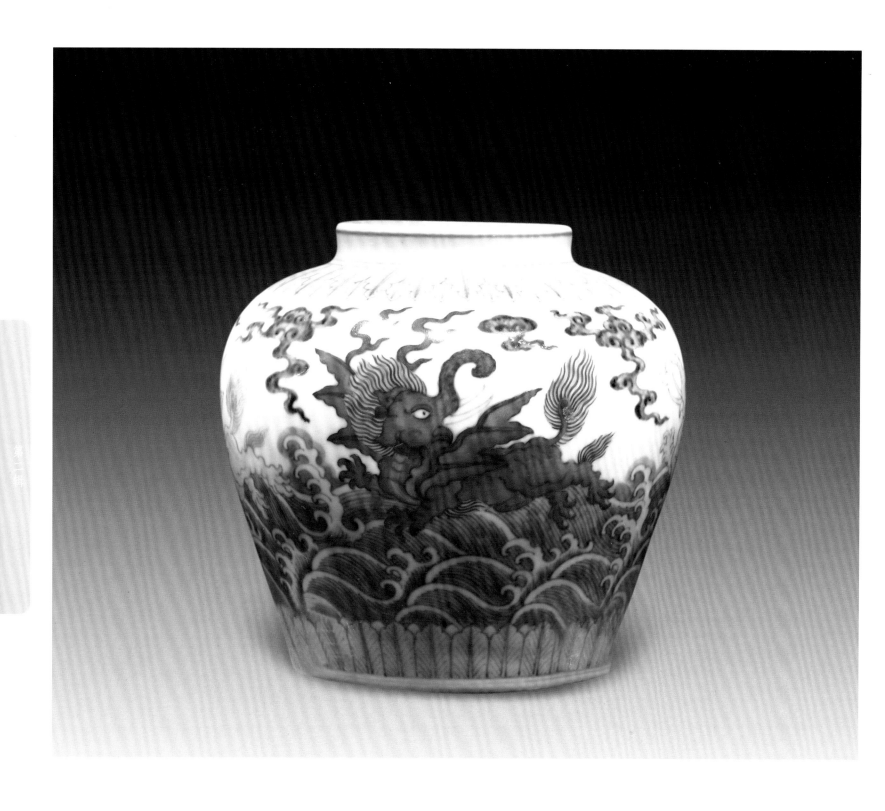

斗彩海水异兽纹罐（明成化）
故宫博物院藏

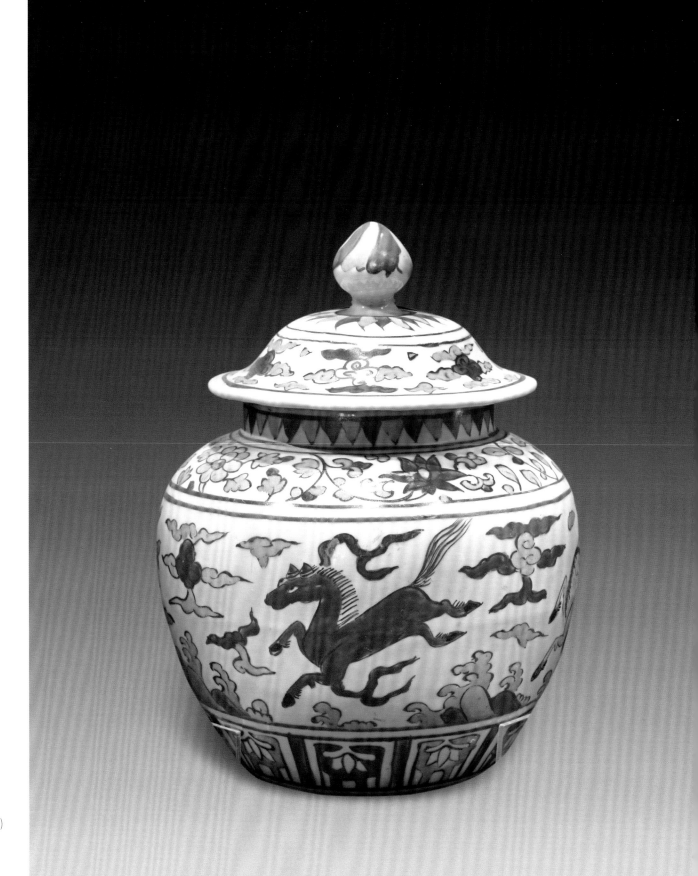

五彩天马纹盖罐（明嘉靖）
故宫博物院藏

明代石雕

明代民居建筑装饰主要由石雕、木雕、砖雕构成，称为"三雕"艺术。其中石雕是重要组成部分。石雕在装饰部位上主要用于建筑廊柱、门墙、牌坊等处，采用浮雕与圆雕手法，在雕刻技巧与风格上，浮雕以浅层透雕与平面雕为主，刀法娴熟，线条明快，俊秀潇洒。画面构图充盈，紧凑饱满，层次分明，错落有致，富于装饰性。圆雕大的形体概括，细节花纹精美。石雕题材受到雕刻材料本身限制，总体来说不如木雕与砖雕复杂细腻，主要内容是动植物形象、博古纹样和书法，至于人物故事与山水则相对较少，在精致中又有古朴大方的美感。

飞鸟瑞兽纹（明代）
图案所属器物：石额枋雕刻
出处：安徽徽州

双牛纹（明代）
图案所属器物：石栏板雕刻
出处：安徽

瑞兽灵芝纹（明代）
图案所属器物：石额枋雕刻
出处：安徽徽州

瑞兽灵芝纹（明代）
图案所属器物：石额枋雕刻
出处：安徽徽州

◎ 瑞兽灵芝纹

　　东汉张衡《西京赋》中曾有吟咏灵芝的优美句子："浸石菌于重崖，濯灵芝以朱柯。"灵芝在自然界是一种可以入药的珍稀菌类。在中国古人心目中，灵芝更被看为可以让人延年益寿、甚至起死回生的仙草。因此，将灵芝的形象进行图案设计，作为工艺美术品上的装饰非常多见。将瑞兽和灵芝组合在一起的纹样也很多，有的瑞兽口衔灵芝仙草，有的是将灵芝的顶端变形为如意云头状，以灵芝草盘绕在瑞兽身周，似驾祥云，从视觉上给人以美好的观感，在寓意上又具吉祥如意的祈盼。

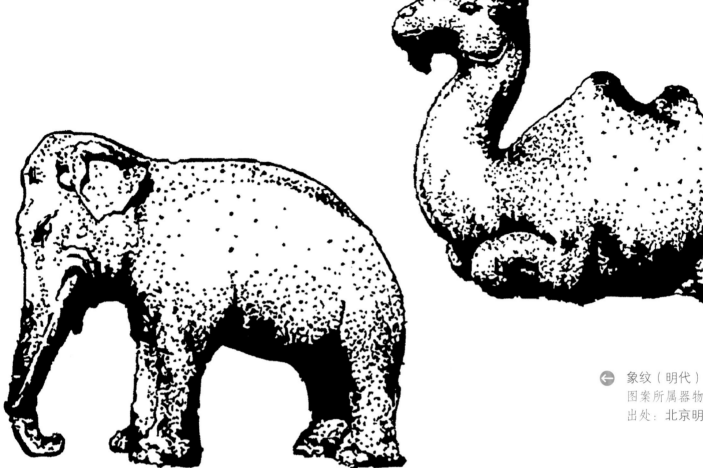

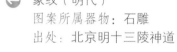 象纹（明代）
图案所属器物：石雕
出处：北京明十三陵神道

↑ 骆驼纹（明代）
图案所属器物：石雕
出处：北京明十三陵神道

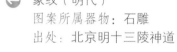 象纹（明代）
图案所属器物：石雕
出处：北京明十三陵神道

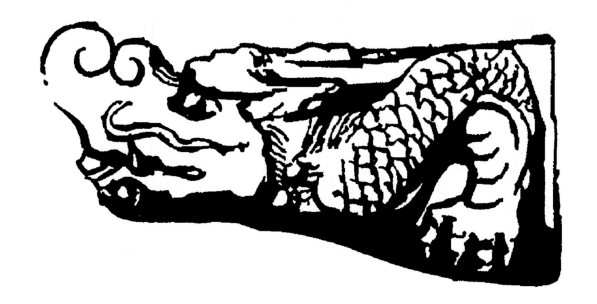

→ 螭首纹（明代）
图案所属器物：石雕
出处：北京明十三陵神道

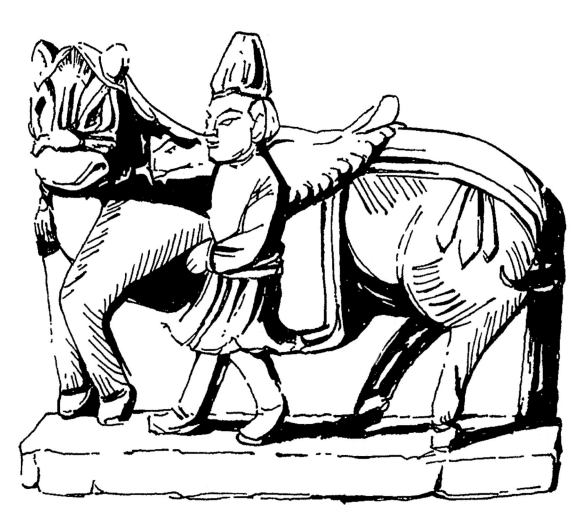

石牵马俑（明代）
图案所属器物：石雕
出处：山东昌邑县辛置二村明
墓出土

明代砖雕

砖雕是一种建筑装饰工艺，明清时期最为兴盛。砖雕是用凿和木槌在水磨青砖上钻打雕琢出各种图案，镶嵌在建筑物的门楼、门罩、八字墙、镂窗、檐口、屋顶及牌坊、神龛等部位，作为装饰，使建筑物整体效果典雅、庄重，富有立体层次。水磨青砖与砌筑墙体用的普通粘土砖有所不同，其制作工艺复杂，砖体软硬适度，色泽朴素清新，专门用于雕刻。砖雕种类有浮雕、多层雕和堆砖等。砖雕善于运用浅浮雕、高浮雕、透雕、半圆雕和镂空雕等多种方法综合，使平面的图案突起，在光线下衬出阴影，具有丰富的层次感。砖雕图案在内容、构思、构图以及雕刻技法上，均与建筑装饰石雕、木雕等艺术有共通之处。砖雕分布广泛，以北京、安徽、江苏、浙江、广东和天津等地的作品较为著名。风格上南方较细腻华丽，北方较浑厚豪放。

瑞兽纹（明代）
图案所属器物：砖雕
出处：北京故宫院墙

牛纹（明代）
图案所属器物：砖雕
出处：北京故宫院墙

瑞兽纹（明代）
图案所属器物：砖雕
出处：北京故宫院墙

山羊纹（明代）
图案所属器物：砖雕
出处：北京故宫院墙

山羊纹（明代）
图案所属器物：砖雕
出处：北京故宫院墙

鹿纹（明代）
图案所属器物：砖雕
出处：北京故宫院墙

鹿纹（明代）
图案所属器物：砖雕
出处：北京故宫院墙

毛驴纹（明代）
图案所属器物：砖雕
出处：北京故宫院墙

狮纹（明代）
图案所属器物：砖雕
出处：北京故宫院墙

山羊纹（明代）
图案所属器物：砖雕
出处：北京故宫院墙

鹿纹（明代）
图案所属器物：砖雕
出处：北京故宫院墙

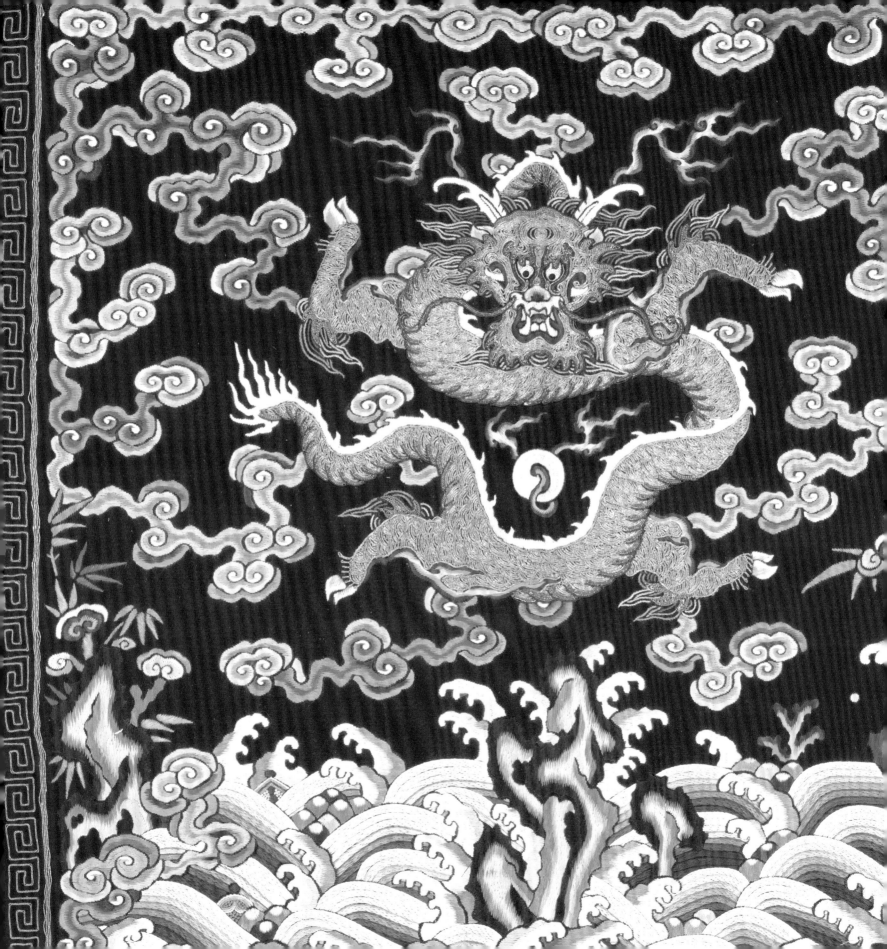

第三辑

寓吉纳福呈瑞祥
——清代的古兽图案

清代作为封建社会最后一个王朝，虽然在政治统治上大的趋势是由盛转衰，但也曾经有过康熙、乾隆、雍正三朝盛世的辉煌。如同日薄西山，在最后的湮没前，依然绽放出一度耀眼的光芒。在文化方面，清朝的统治者虽然也是少数民族，但满族统治者比起元代蒙古贵族来说，更尊重和重视汉族文化，并对前朝的文化典籍、艺术、包括手工艺进行了集大成的总结，在前朝的基础上又有进一步的发展。因此，清代的工艺美术与装饰呈现出工艺技巧精湛绝伦、图案纹样丰富多彩、选材用料奢侈华贵的面貌。但是，正是由于过分追求技艺的精绝和材料的讲究，反而使得清代的一部分装饰艺术，尤其是供宫廷和上层社会享用的陈设品和赏玩品，譬如金银器、珐琅器、玉雕摆件等，带有一种矫揉造作和繁琐堆砌的弱点。从整体上来看，艺术审美格调缺少神韵和自然生动之美。相反，倒是民间的装饰艺术，如民间剪纸、年画、刺绣、民窑瓷器、民居雕刻等，从内容到形式仍具备淳朴自然、落落大方、具有亲和力的艺术品格。

清代的装饰图案题材非常丰富，植物、动物、人物、景物无所不包。林林总总、不同题材的装饰图案具有一个共性，那就是通过图案的装饰反映吉祥的寓意。无论是什么题材的内容，图案设计者都会赋予其一个美好的主题思想，或是从自然界中能够引起美好寓意联想的物象取材，或是运用比喻和象征的手法，将人们追求吉祥如意、幸福美满的心理情感巧妙地赋予图案形象。虽然图案的吉祥含义在历代都有所体现，但吉祥寓意在清代成为最主要的图案装饰功能，以至于"图必有意，意必吉祥"。

清代古兽图案的吉祥寓意也非常明显。无论是想象中的神异动物，还是现实生活中的动物，都以象征祥瑞、寓意吉祥的身份出现于各类器物或建筑物的装饰之中。如龙与凤的图案象征皇帝和皇后的威仪，麒麟的图案象征仁德和睿智，龟的图案象征长寿等等。除了将动物本身的某种属性关联到吉祥寓意的这种象征手法之外，还有另外一种更能拓展吉祥寓意表现手法的图案创作方式，就是"谐音寓意"。将动物或其他物象的名称发音，与相同的吉祥字词的发音联系在一起，使得形、音、意共同构成了图案要表达给观者的意思。如"马上封侯"图案，表现的是骑在马背上的一只猴子，并有蜜蜂飞舞，"马""蜂""猴"三种动物的名称发音与"马上封侯"这一词汇中三个字发音相谐，寓意高登爵位、富贵荣华。又如"太平有象"图案，画一头大象背驮宝瓶，以"瓶""象"谐音，表达盛世太平的吉祥含义。再如"耄耋富贵"图案，表现形式一般为猫在牡丹花丛中捕捉蝴蝶，"猫"和"蝶"谐音"耄耋"，表示年高有寿，牡丹花则象征富贵。

➡ 青花"爵禄封侯"瓷盘（清代）
图片来源：美国纽约大都会博物馆

碧玉"太平有象"

　　"太平有象"是寓意着四海升平、国家安定、人寿年丰的太平美景。其中"太平"一词在《汉书·食货志上》中解释为："进业曰登，再登曰平……三登曰太平。"而大象被人们看作是长寿而又庄重的瑞兽。故此，中国古人运用谐音吉祥寓意的创作手法，将形、音、意巧妙结合，用大象背驮宝瓶的形象，生动地诠释"太平有象"这一美好主题。图中是一件清代的碧玉摆件，玉质莹润，雕工精细，大象造型端庄。在碧色的玉质上，又错落有致地镶嵌小颗红宝石，形成华丽鲜明的色彩效果。

碧玉"太平有象"（清代）
图片来源：美国纽约大都会博物馆

象纹

　　大象是佛教中寓意吉祥庄严的动物，也是智慧第一的文殊菩萨的坐骑。清代统治者信奉喇嘛教，在寺院和佛教用品的装饰中，常以白象作为装饰纹样。除了佛教含义之外，大象的装饰造型也在民间广受喜爱。大象这一形象也通过运用谐音寓意的手法，拓展其吉祥的含义。如大象背驮宝瓶，寓意"太平有象"；大象背上驮一盆叫作万年青的植物，即为"万象更新"等等，都是形、意、音的巧妙组合，体现了古代人的智慧和巧思。

白釉象形插座（清代）
图片来源：台北故宫博物院

第三辑

→ 白象纹（清代）
　图案所属器物：木版画
　出处：福建漳州市

↓ 宝象纹（清代）
　图案所属器物：藻井
　出处：青海（康藏）藏族喇嘛寺

↘ 云象纹（清代）
　图案所属器物：石刻
　出处：安徽黟县

◎ 剔红"太平有象"宝盒

　　美国纽约大都会博物馆收藏着一对中国清代乾隆年间的太平有象雕漆圆盒。其制作工艺是著名的"剔红"雕漆。清代的漆器继承明代风格，产量更大，做工也更加精美，尤以乾隆时期为雕漆制作的最鼎盛时期，由于皇帝特别嗜好雕漆工艺，清廷专设造办处漆作，从事漆器的生产。清代雕漆作品漆色鲜红，刀法棱角分明，雕刻技法更加多样，雕工更加精细。作品中刻画了背驮宝瓶、回首垂鼻、神态温顺的大象，瓶中盛满各种珍奇异宝。旁有二人，背景有山石树木。雕刻细节极为丰富精致，画面呈现出一派祥和气息。

万象平安纹（清代）
图案所属器物：木刻年画
出处：福建泉州市

剔红"太平有象"宝盒一对（清乾隆）
图片来源：美国纽约大都会博物馆

◎ 童子洗象纹

　　清代时，以活泼可爱的孩童作为工艺美术品装饰题材成为一种流行，寓意着多子多福，如"百子""婴戏"等纹样都很常见。在立体装饰造型如玉雕工艺中，也有很多孩童形象，并与其他吉祥造型相结合，强化吉祥寓意的内涵。如童子洗象的玉雕，一般表现两个孩童攀爬在大象背上，为大象淋水和擦洗，孩子表情动态欢快可爱，大象也呈现出温顺惬意之态。其谐音寓意"太平喜象"，充满了喜庆祥和的美好气氛。

双童洗象纹（清代）
图案所属器物：玉雕
出处：故宫博物院藏

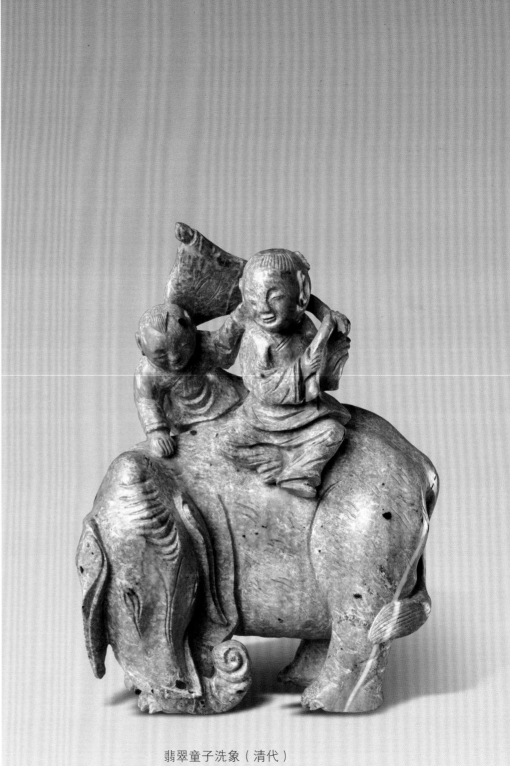

翡翠童子洗象（清代）
图片来源：美国纽约大都会博物馆

宝象纹（清代）
图案所属器物：木版画
出处：西藏

护法象纹（清代）
图案所属器物：木刻佛画
出处：西藏

象纹（清代）
图案所属器物：砖雕
出处：安徽

第三辑

奔象纹（清代）
图案所属器物：石栏板雕刻
出处：云南昆明金殿

→ ●
宝象莲花纹（清代）
图案所属器物：木雕

● →
象纹（清代）
图案所属器物：木雕

雄狮化身祥瑞兽 守门辟邪子嗣延
——清代狮子装饰的吉祥寓意

狮子并非中国本土所产的动物。从各种古籍中的历史记载以及出土文物的图像来看，中国人最早知道和认识狮子这种猛兽，大约始于东汉。在《汉书·西域传》《后汉书·班超传》《后汉书·章帝纪》等汉代史书中，都记载了当时的西域国家如月氏向汉王朝进贡狮子这种动物。只不过当时的"狮子"被写作"师子"二字。之所以东汉时期狮子开始传入中国，与佛教的传播也有关联。佛教也是在东汉时期传入，并逐渐被中国人接受为宗教信仰的。佛经中说佛祖释迦牟尼出生之时，"一手指天，一手指地，作狮子吼"，因此，佛教中将狮子作为庄严神圣、勇猛精进的象征。中国人在接受佛教教义的同时，也接受了狮子这种动物的形象和含义。结合本土文化的审美理解和情感需求，创造出狮子的各种各样的装饰形象，使狮子成为中国古兽造型之中的一个经典流传形象。

历代的狮子装饰都是取其勇猛威严的特点，将其作为辟邪之神兽，装饰于王侯陵墓前镇墓，装饰于庙宇官衙前立威，装饰于高门大院前守宅等。这些用于建筑物装饰的狮子造型体量较大，一般为石雕，也有铜铸的。狮子缩小形体，以及从立体圆雕转为平面图案，则应用载体更为广泛，玉雕把件、印章印纽、服饰织绣、日用器皿、年画剪纸……都有大量以狮子形象为装饰主题，说明狮子这一古兽形象在中国流行的历史悠久和普及的深入人心。

清代的狮子装饰形象较前代变得更加程式化，造型圆润，装饰繁琐。狮子威猛之势减弱，身形和神态都变得娇憨可掬。这是因为清代运用狮子造型作装饰的内涵从镇宅辟邪衍生变化为富贵多福、子孙绵延的吉祥寓意。如清代宅院大门前的狮子，一般都塑造为一头雄性和一头雌性的对狮，雄狮玩耍着绣球，雌狮呵护着脚下的幼狮，一派其乐融融的气氛，其寓意便是家宅安宁、生活美满、子嗣相继。

➡ 北京故宫石狮（清代）

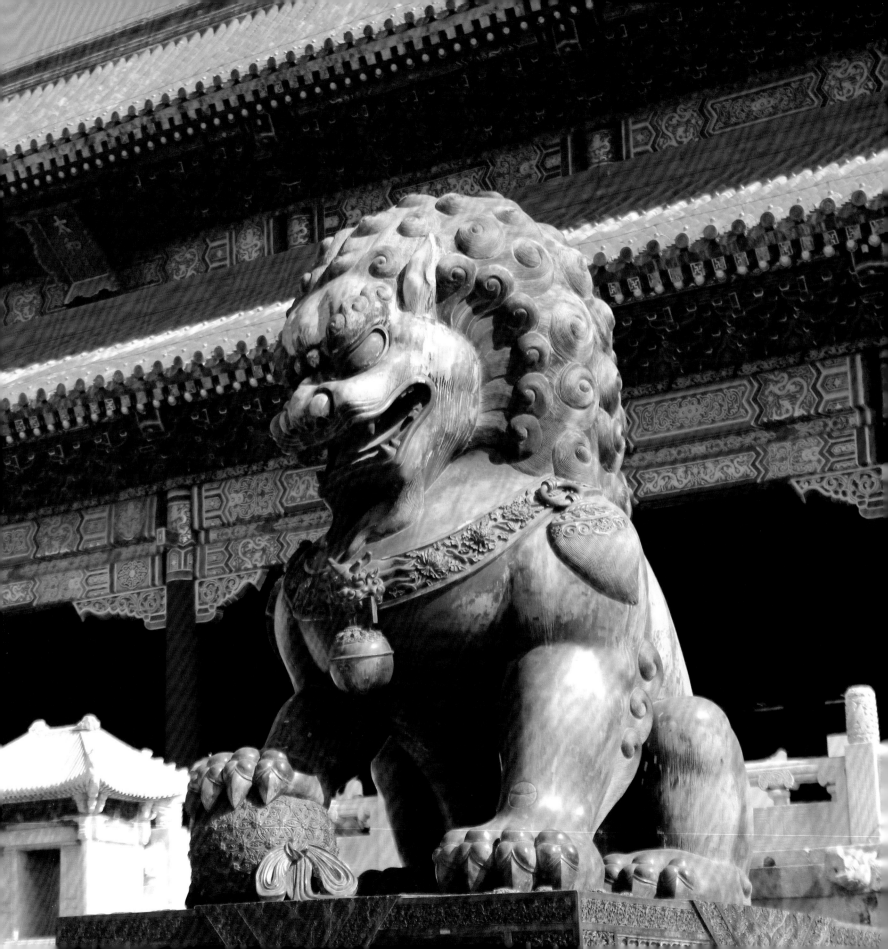

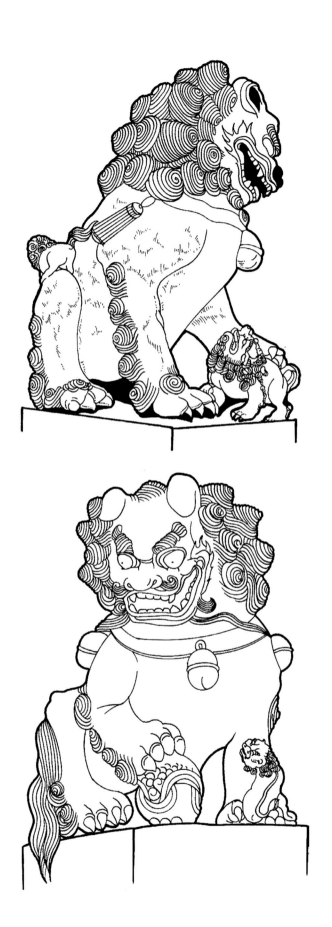

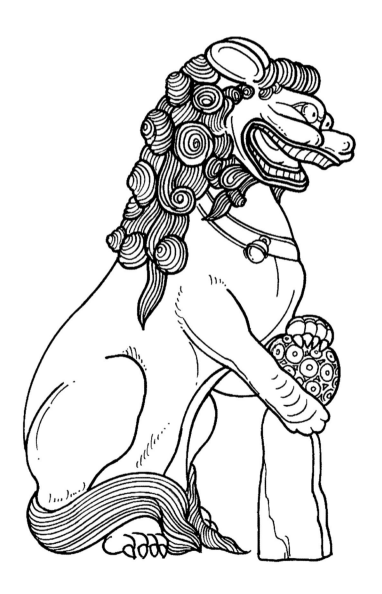

狮纹（清代）
图案所属器物：石雕

蹲狮纹（清代）
图案所属器物：石雕
出处：山东单县"百狮坊"

戏球狮纹（清代）
图案所属器物：石雕
出处：江苏南京天王府

第三辑

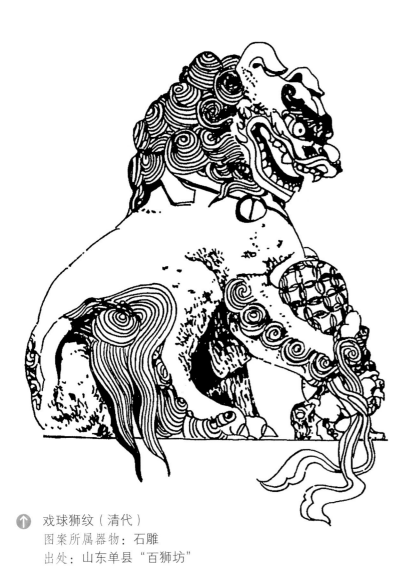

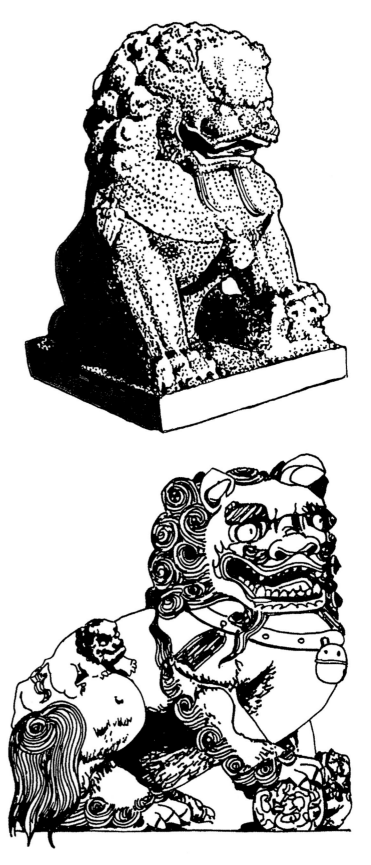

狮纹（清代）
图案所属器物：石雕
出处：北京颐和园十七孔桥

戏球狮纹（清代）
图案所属器物：石雕
出处：山东单县"百狮坊"

狮纹（清代）
图案所属器物：石雕
出处：山东单县"百狮坊"

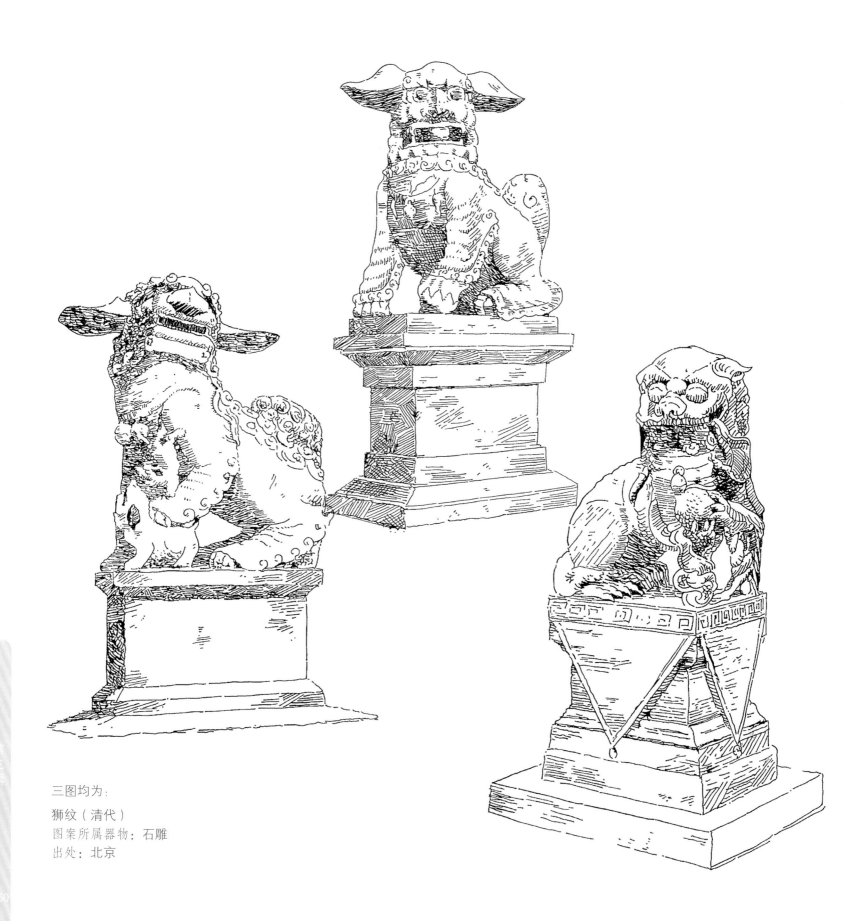

三图均为：

狮纹（清代）

图案所属器物：石雕

出处：北京

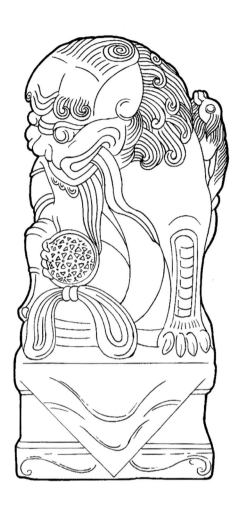

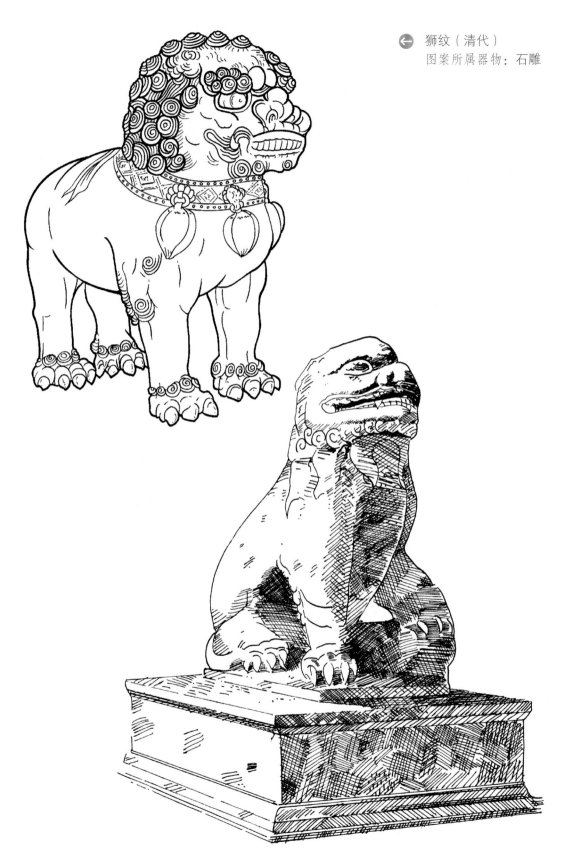

狮纹（清代）
图案所属器物：石雕

戏球狮纹（清代）
图案所属器物：石雕
出处：安徽歙县

狮纹（清代）
图案所属器物：石雕

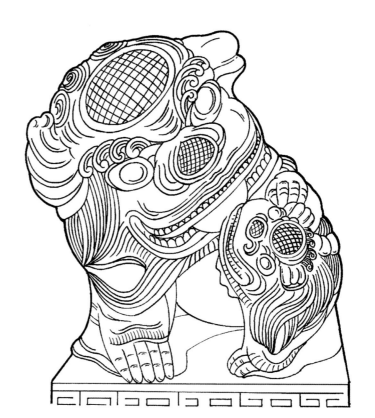

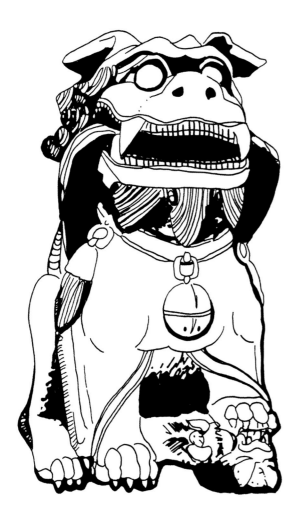

↑ 狮纹（清代）
图案所属器物：石雕

→ 狮纹（清代）
图案所属器物：红铜鎏金狮子饰件
出处：西藏

狮纹（清代）
图案所属器物：木版画
出处：福建漳州市

狮子戏球纹（清代）
图案所属器物：绣稿

狮子戏球纹（清代）
图案所属器物：民间绣稿

双狮戏珠纹（清顺治）
图案所属器物：孝陵大牌
坊夹柱石雕刻
出处：河北遵化清西陵

双狮戏球纹（清代）
图案所属器物：木雕

🔘 狮纹（清代）
图案所属器物：建筑装饰

🔘 狮纹（清代）
图案所属器物：木雕

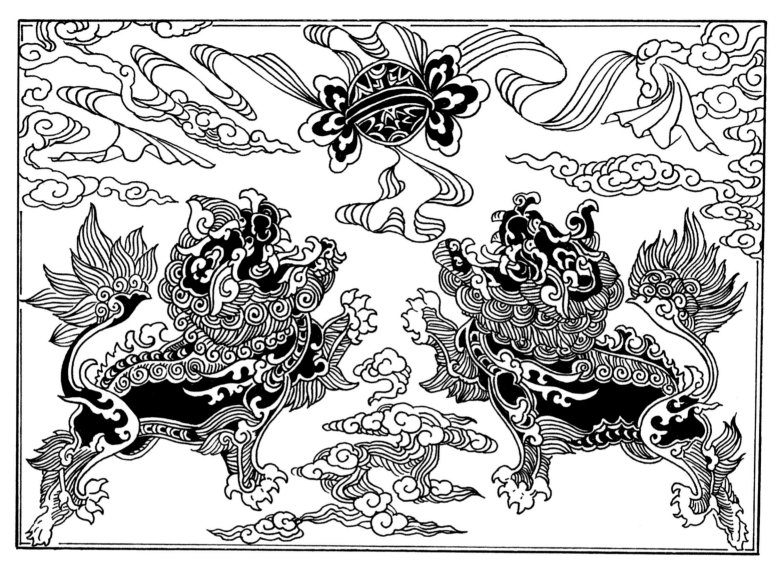

双狮戏球纹（清代）
图案所属器物：建筑彩绘

狮子戏球纹（清代）
图案所属器物：绣稿

◎ 剪纸中的狮子纹

在人们的惯常印象中，狮子作为百兽之王，其造型威严庄重甚至凶猛可怖，但在装饰艺术中，运用装饰手法处理过的狮子，减弱了其骇人的凶猛，强化了其庄严的美感。在民间艺术中，甚至把狮子形象加工成经过驯服的乖巧小兽一般憨态可掬。如图中河北丰宁的一幅清代窗花剪纸所表现的狮子，用弧线形轮廓刻画出其圆浑的身体，头部似有卷毛，面部如同盛开的花朵，唯一保留的是狮子的巨口，但两个嘴角上翘，仿佛在大笑一般，不令人感到畏惧，反而有浓浓的亲和力。狮子身上还装饰着一个突出的绣球图案，寓意"狮子滚绣球，好事在后头"。在民间百姓的审美和想象中，勇猛的狮子是护佑家宅平安的祥瑞之物，自然刻画得精神抖擞，威猛中又突出其可爱和亲切，这是民间艺术不拘泥于自然和充满想象力的表现。

狮纹（清代）
图案所属器物：剪纸窗花
出处：河北丰宁

紫禁城中龙盘踞——清代龙纹

紫禁城是明清两代的皇家宫殿，宫殿建筑和宫中的陈设以龙纹作为装饰可谓数不胜数，根据装饰部位和装饰功能的不同，古代工匠运用各种精湛的工艺和珍贵的材料，极尽人工物力，来表现这一象征着至尊无上皇权的"龙"。

故宫保和殿后的台阶踏跺中间，是一块硕大的石雕"御路"，这块斜置的石板，是专供皇帝车辇上下通行的。石材长 16.45 米、宽 3.06 米、厚 1.7 米，重约 200 吨，上面为精湛的浮雕，雕刻出祥云瑞霭之中，九条矫健腾飞的巨龙盘旋其间，下端是宝山从海浪中耸立而出，气势雄伟。整块石雕构图饱满、雕工精细而又不失雄浑壮丽。

故宫太和殿中顶棚上有一处金龙藻井，也是清代龙纹装饰的典型作品。藻井位于皇帝龙椅上方天花的正中央，分为上、中、下三层，下层为方井，中层为八角井，上层为圆井，对应古代"天圆地方"的理念；中层饰满云龙雕饰；上层雕刻一条巨大的蟠龙，龙首向下俯视，口衔宝珠，造型庄严生动。

太和殿中另一处引人瞩目的龙纹装饰于大殿上矗立的六根蟠龙金柱。柱高约 3 丈，分为两排排列，每根柱上都缠绕一条蟠龙，昂首相对，和正上方藻井中的金龙遥相呼应，使整个大殿的装饰主题明确，气派非凡，充分体现出皇权至上的思想。

故宫中也有一处闻名遐迩的九龙壁，位于故宫宁寿宫区皇极门外南三宫后。这座九龙壁长 29.47 米、高 3.59 米、厚 0.459 米，重达 300 多吨，为清代乾隆三十六年（1771 年）改建宁寿宫时烧制。故宫这座清代的九龙壁，比明代九

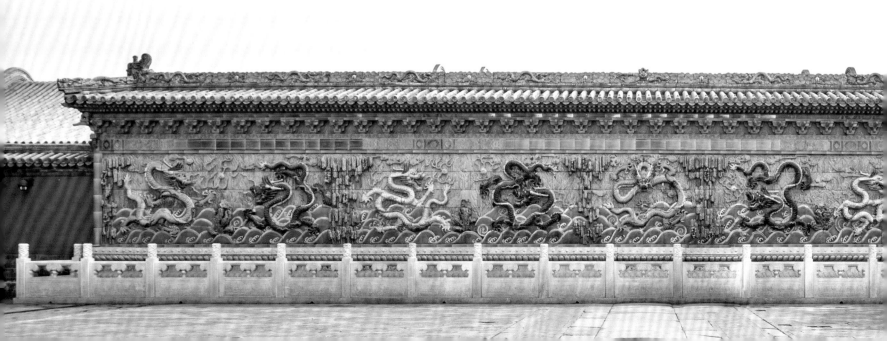

北京故宫九龙壁全景（清代）

龙壁制作更为细致和华丽。影壁上部以黄琉璃瓦铺设庑殿式顶，檐下做出了仿木结构的椽、檩、斗拱。影壁下部托汉白玉石须弥座。从九龙壁上龙的造型特征来看，清代在延续了明代龙纹的造型基础上，做了进一步发展深化。例如，清代对于龙纹的使用有着更明确的等级之分，最高等级象征皇帝的龙可以使用五爪造型，龙尾使用鱼尾，其他王公大臣在运用龙纹装饰的时候只能画作或雕作四爪和蛇尾造型。这种造型上的规定，体现了严格的封建礼制制度。

故宫九龙壁上九条龙之中，正中间的黄色蟠龙，龙头朝向正前方，不同于大同九龙壁和北海九龙壁的侧龙，这一主龙的中心对称构图显得更加稳定庄重。但是相对明代龙纹，无论是造型、动态还是整体布局，清代龙纹显得有些刻板。色彩也比明代更加鲜艳明丽，对比强烈。主龙两侧的第一对龙为蓝色降龙；第二对龙为白色，左侧蓝白两龙龙首相对，右侧两龙背对，都在追逐火焰宝珠，灵活生动；第三对龙为紫色，左侧龙龙尾前甩，右侧龙昂首收腹，前爪击浪、风姿矫健；第四对为棕黄色，一挺胸缩颈、一弓身弩背，张弛有度、活灵活现。在底纹上还有白色的浪花，成飞溅状，借助琉璃的光泽，看起来就像九龙在海水中翻腾跳跃。九龙皆以高浮雕手法制成，起伏强烈，龙头最高部位高出壁面达20厘米，具有强烈的立体感，仿佛巨龙要腾空而起、破壁而出一般。九龙形态各异，或奔腾、或俯冲、或上行，彼此之间又相互呼应，加之云水纹的背景烘托，形成一幅九龙闹海、浑然一体的画面，从主题内容到艺术处理手法，都为渲染皇家高贵威严的品格，并体现皇权至上的政治原则。

北京故宫九龙壁的正龙（清代）

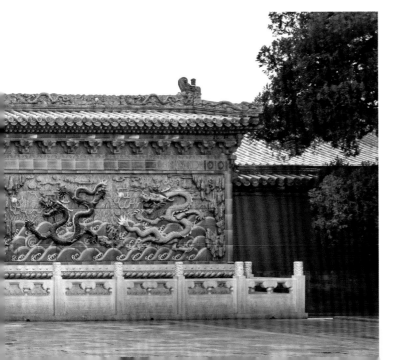

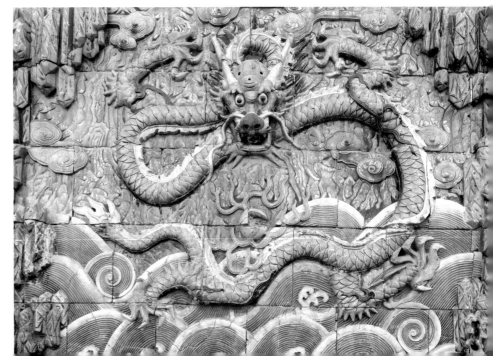

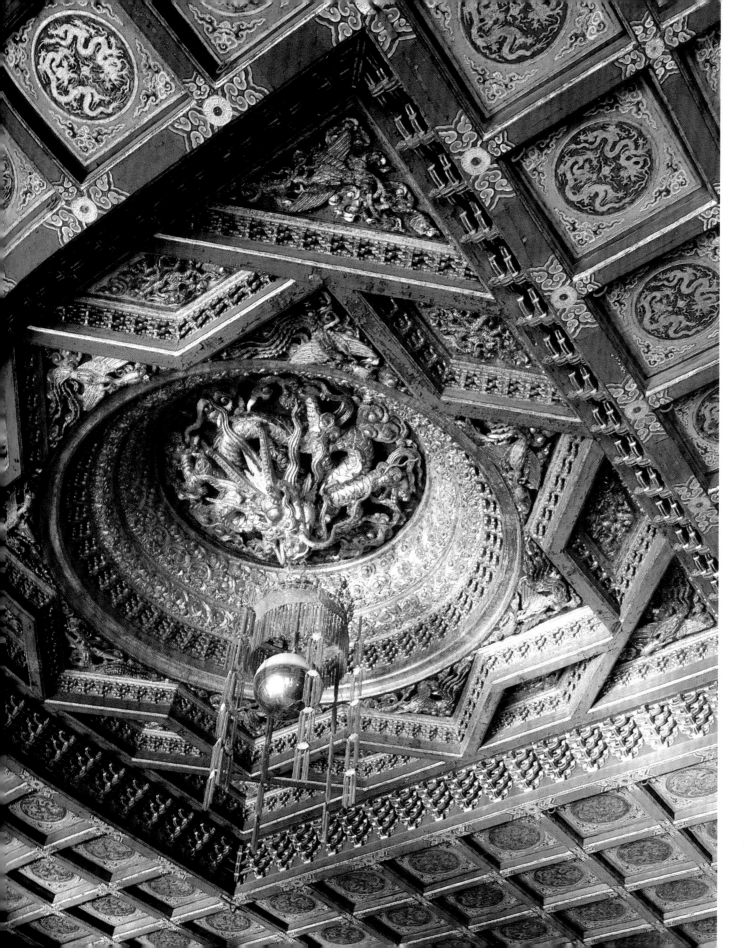

北京故宫养心殿
金龙藻井（清代）

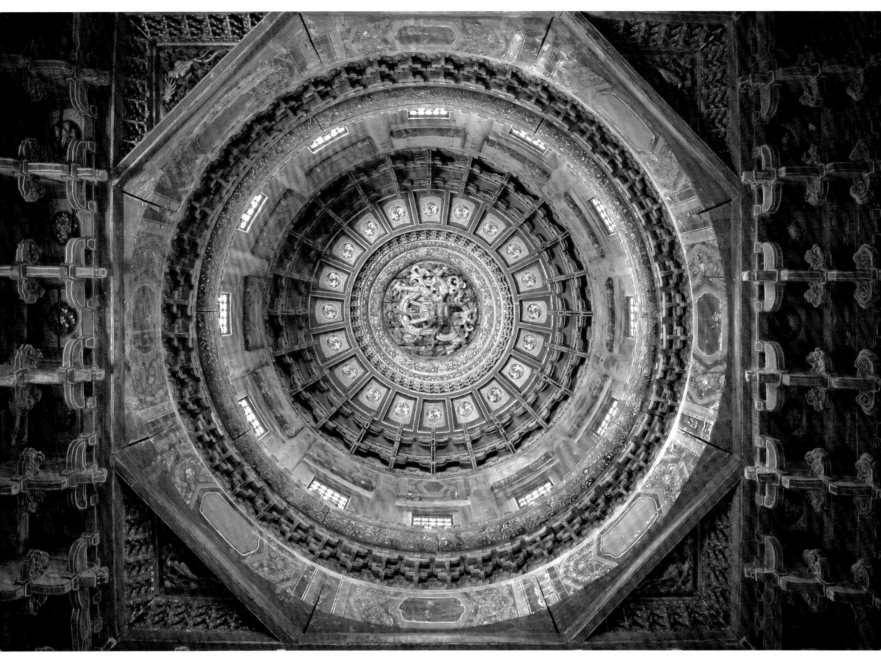

北京故宫万春亭盘龙藻井（清代）

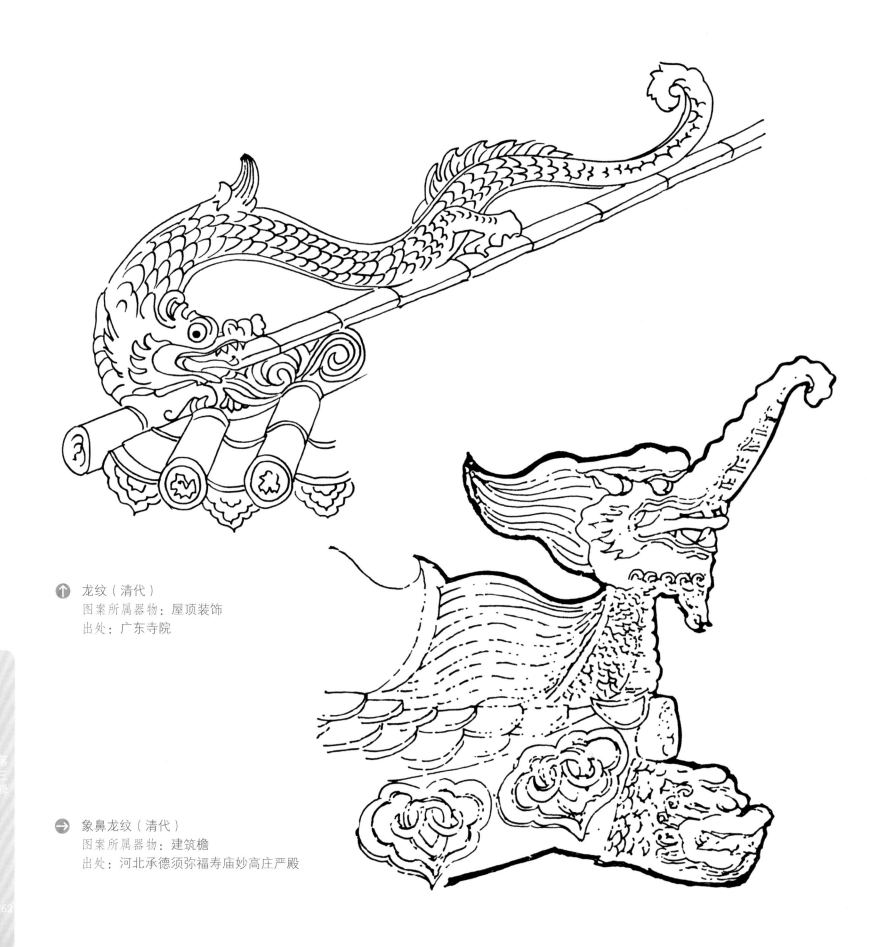

↑ 龙纹（清代）
图案所属器物：屋顶装饰
出处：广东寺院

→ 象鼻龙纹（清代）
图案所属器物：建筑檐
出处：河北承德须弥福寿庙妙高庄严殿

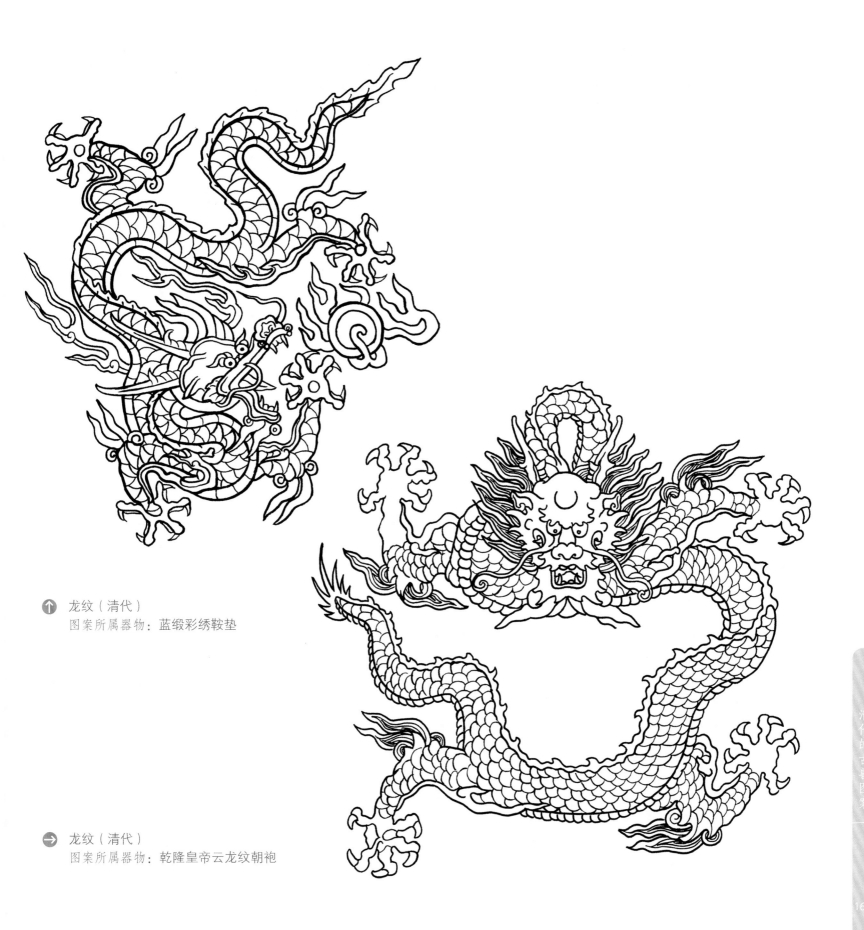

↑ 龙纹（清代）
图案所属器物：蓝缎彩绣鞍垫

→ 龙纹（清代）
图案所属器物：乾隆皇帝云龙纹朝袍

↑ 龙纹（清代）

图案所属器物：金龙簪

出处：吉林通榆县兴隆山乡
清代公主墓出土

← ↖ 龙纹（清代）

图案所属器物：木雕

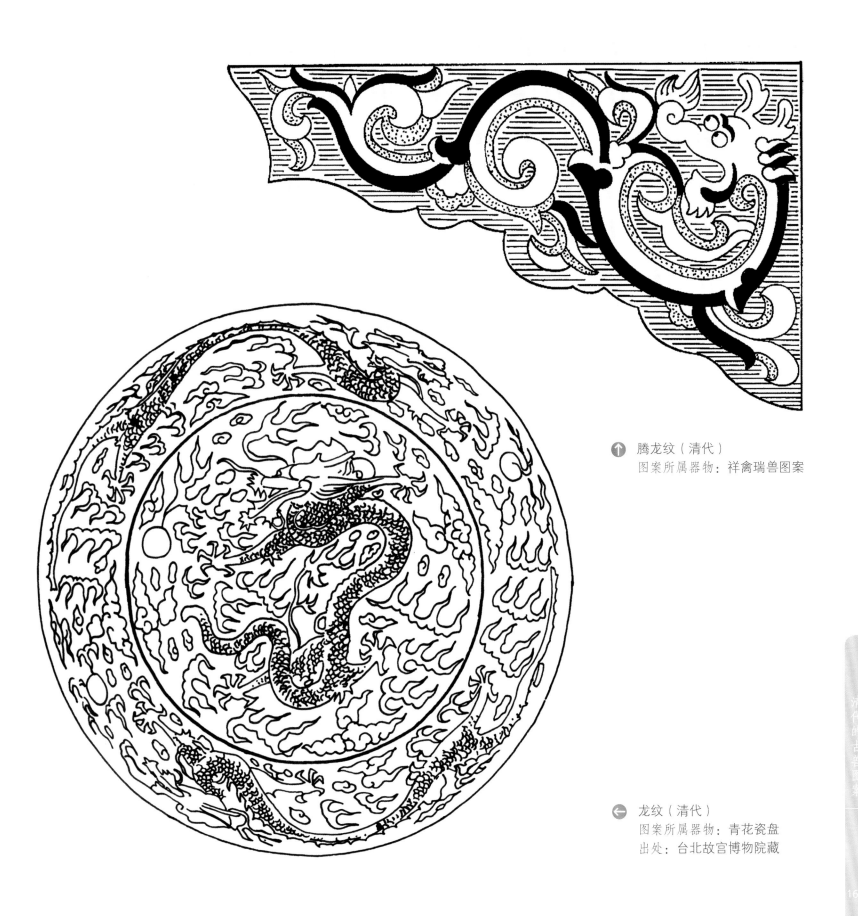

↑ 腾龙纹（清代）
图案所属器物：祥禽瑞兽图案

← 龙纹（清代）
图案所属器物：青花瓷盘
出处：台北故宫博物院藏

◎ 应龙纹

　　在中国古代神话传说中，"应龙"是一种颇具神异力量的上古神兽。《山海经·大荒东经》中记载："大荒东北隅中，有山名曰'凶犁土丘'。应龙处南极，杀蚩尤与夸父，不得复上，故下数旱，旱而为应龙之状，乃得大雨。"应龙看起来凶恶杀伐，但后来大禹治水时期，应龙以尾曳地为江，立下了功劳。应龙在龙神之属中的地位如何呢？《述异记》所记："水虺五百年化为蛟，蛟千年化为龙，龙五百年为角龙，千年为应龙。"看来应龙是龙族中的高端存在。因此其形体特征也不同于普通的龙，身生两翼是其最显著的特征，作为装饰纹样，也重点刻画和突出其威风凛凛、雄健有力的特点。

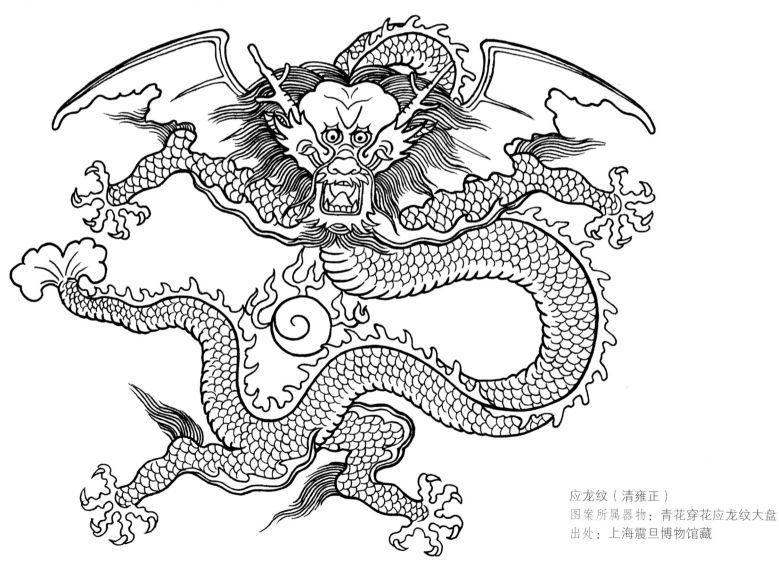

应龙纹（清雍正）
图案所属器物：青花穿花应龙纹大盘
出处：上海震旦博物馆藏

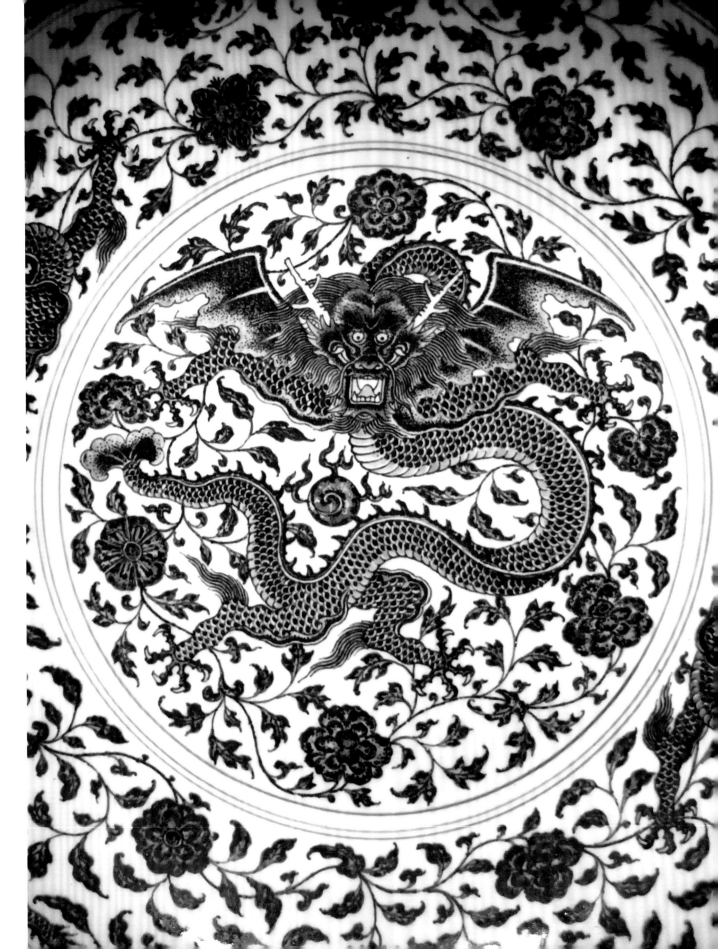

青花穿花应龙纹大盘
（局部）
上海震旦博物馆藏

◎ 云龙纹

云龙纹是以云的纹样作为陪衬或底纹，烘托主体龙的造型和动态。云龙纹的图案表现出巨龙腾空，或驾云飞动，或乘云盘曲，姿态都非常雄奇劲健。用来作为陪衬的云纹也种类多样，有朵云，有流云，有如意云，有灵芝云……通过云纹的疏密、流动以及簇拥，很好地增加了图案的画面层次，突出了主体纹样，并产生了视觉上的活跃和动感，使龙纹显得更加气韵生动。

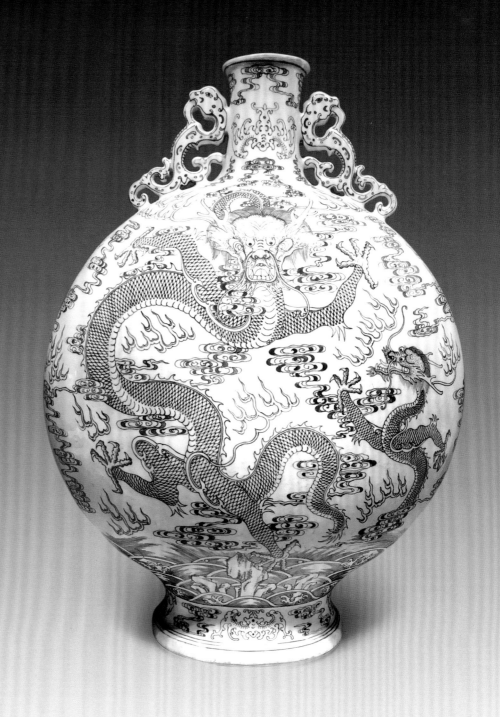

青花云龙纹扁壶（清乾隆）
上海震旦博物馆藏

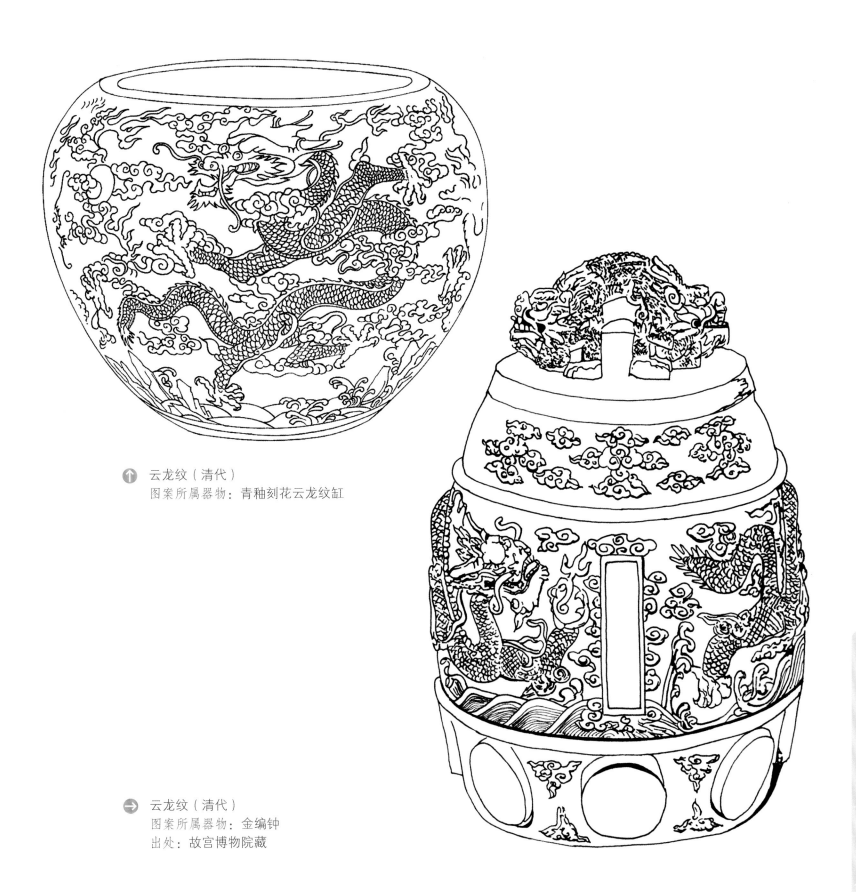

↑ 云龙纹（清代）
图案所属器物：青釉刻花云龙纹缸

➡ 云龙纹（清代）
图案所属器物：金编钟
出处：故宫博物院藏

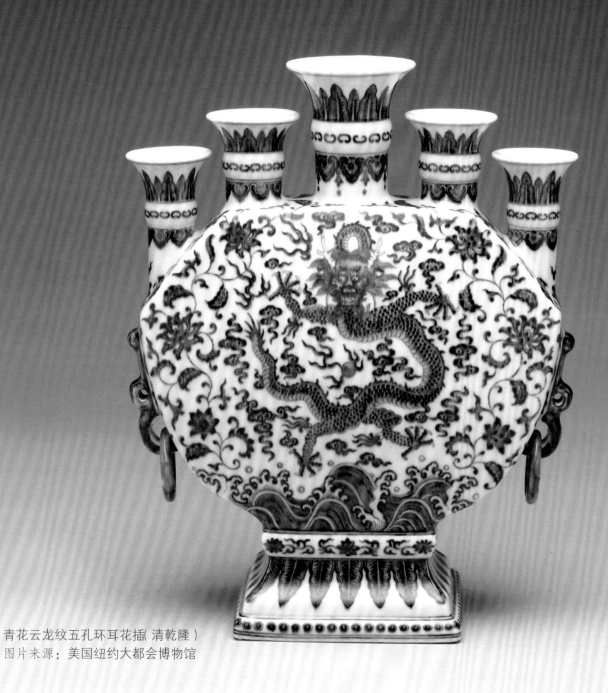

青花云龙纹五孔环耳花插（清乾隆）
图片来源：美国纽约大都会博物馆

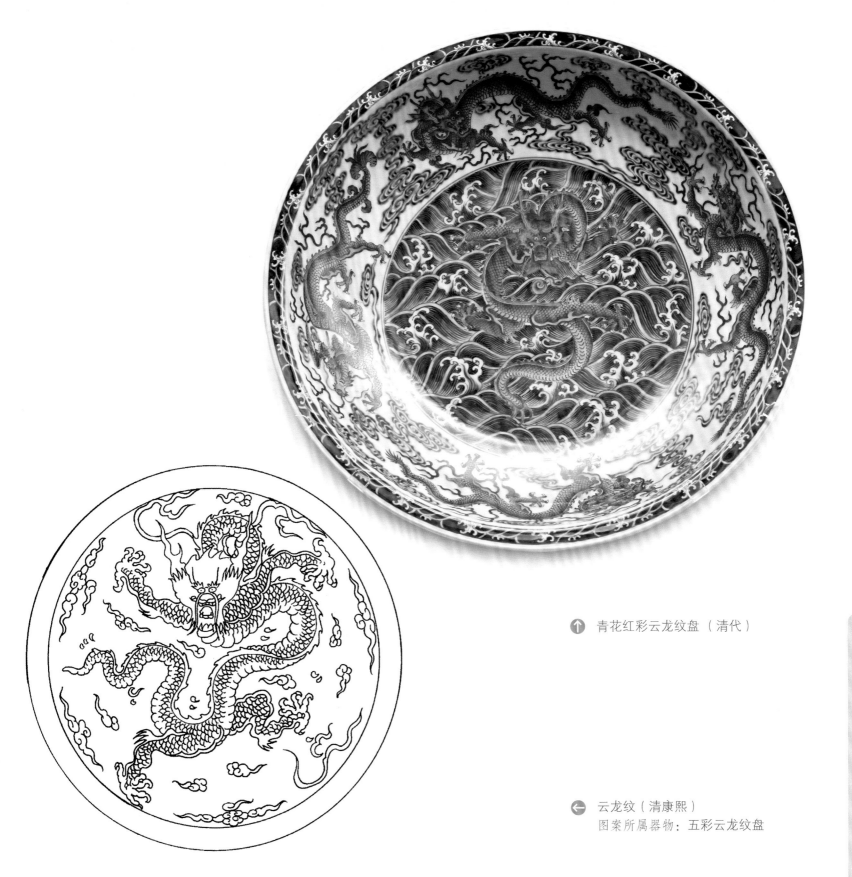

↑ 青花红彩云龙纹盘（清代）

← 云龙纹（清康熙）
图案所属器物：五彩云龙纹盘

清代的古兽图案

↑ 云龙纹（清代）
图案所属器物：建筑彩画

→ 云龙纹（清代）
图案所属器物：雕漆
出处：故宫博物院藏

三图均为：

江山云龙纹（清代）

图案所属器物：抱柱

↑ 云龙纹（清代）

江山云龙纹（清代）
图案所属器物：抱柱

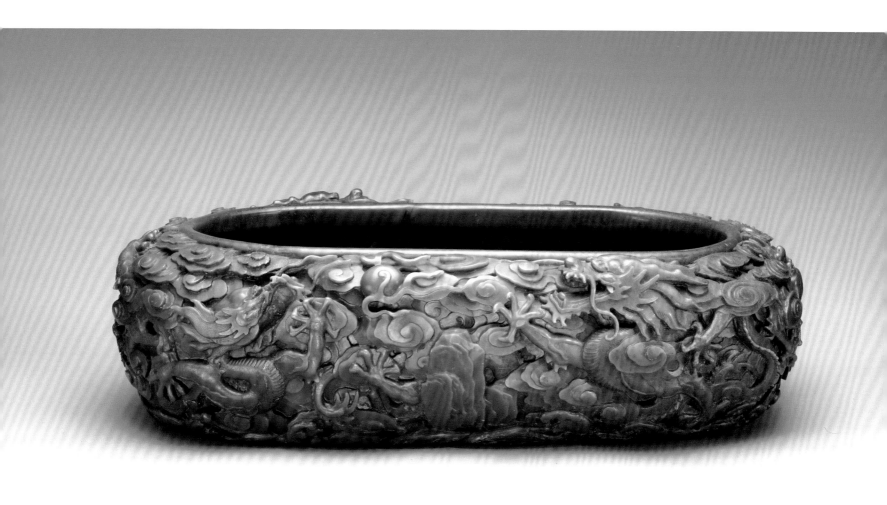

碧玉云龙纹洗（清乾隆）
图片来源：美国纽约大都会博物馆

腾龙纹（清代）
图案所属器物：祥禽瑞兽图案

云龙纹（清代）
图案所属器物：铜币

三图均为：云龙纹（清代）
图案所属器物：祥禽瑞兽图案

三图均为：腾龙纹（清代）

图案所属器物：祥禽瑞兽图案

◎ 器皿上的龙形装饰

在清宫藏物中，有许多皇帝日常使用的器皿，如盘碗杯碟等。其中酒器、水器以及文房用具制作十分讲究和精美，如觚、杯、笔洗等等，有些造型拟古青铜器，其材质也往往用珍贵的玉、牙、角进行雕刻。这些器物以雕工见长，突出材质美和雕刻的技艺。由于是宫廷用具，一般以龙纹装饰。龙形以立体造型与器物部件结合为多。如将龙纹装饰于器物的把手、耳部是最常见的处理手法。这种装饰既具备了实用功能，又增加了器物的造型美。

玉龙纹觚（清乾隆）
图片来源：台北故宫博物院

玉龙耳活环觚（清代）
图案所属器物：玉器

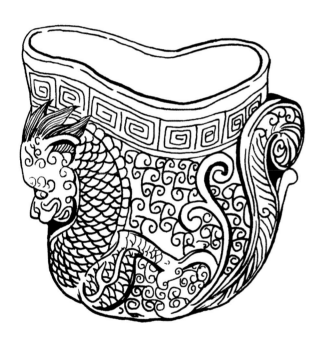

↑ 龙纹（清代）
图案所属器物：玉觥

→ 玉螭纹杯（清早期）
图片来源：台北故宫博物院

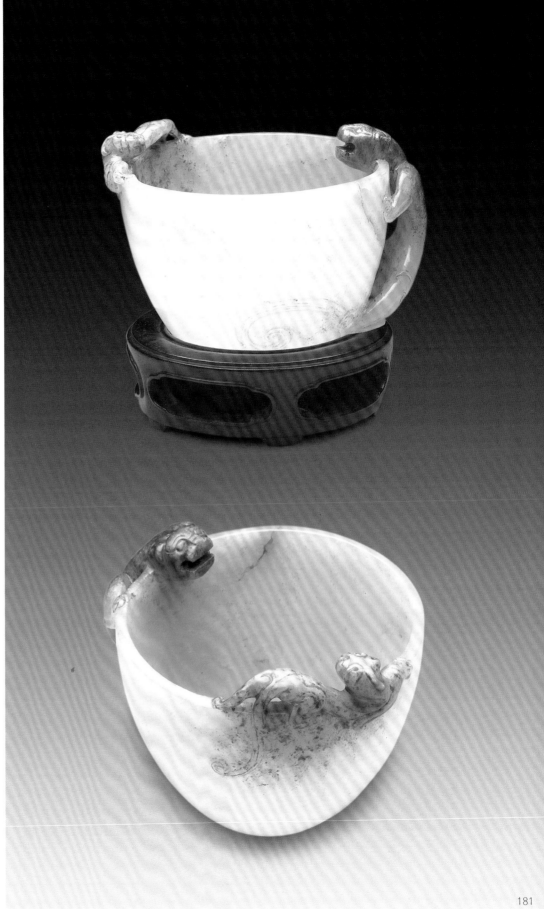

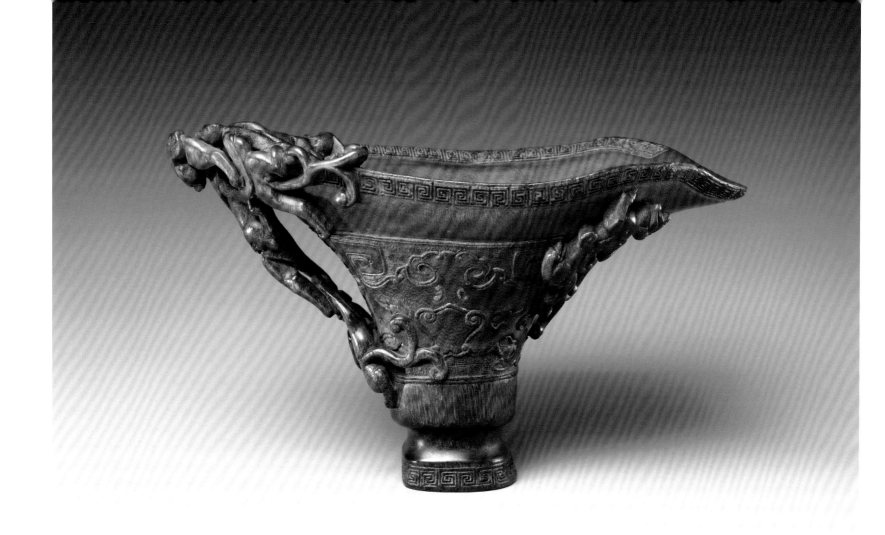

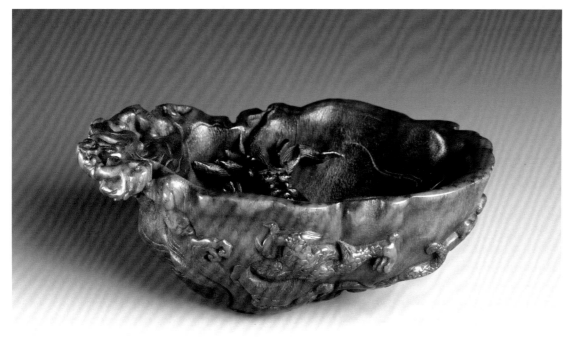

↑ 龙形牛角杯（清代）
图片来源：美国纽约大都会博物馆

← 双龙纹牛角杯（清代）
图片来源：美国纽约大都会博物馆

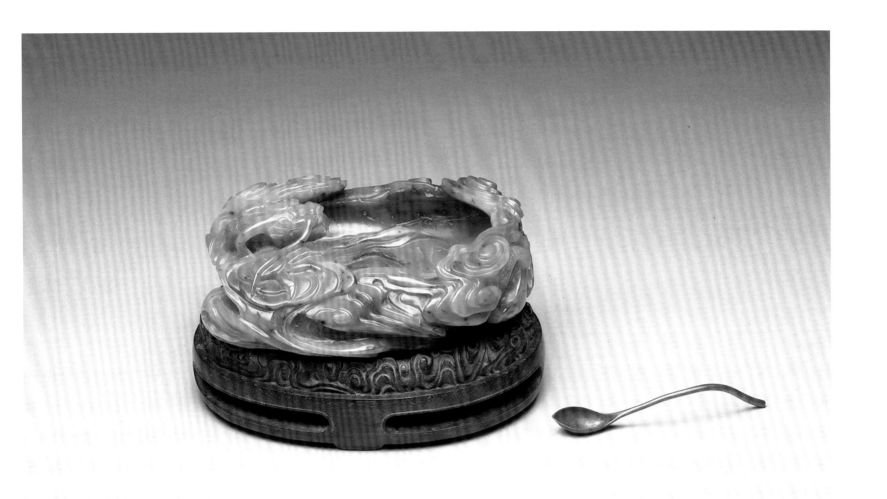

碧玉蟠龙纹笔洗（清代）
图片来源：台北故宫博物院

◎ 碧玉蟠龙纹笔洗

　　"蟠"字释义为"屈曲、环绕、盘伏"。因此，蟠龙纹指的是身体动态盘曲起来呈环状或适合为圆形的龙纹。上图为台北故宫博物院收藏的一件清代碧玉蟠龙纹笔洗。玉工巧妙运用一条蟠卧龙形的动态，构成了椭圆形笔洗器物的边沿，并有流云围绕，造型浑然一体又与器物形状极其吻合。

白地粉彩凤凰龙首瓷带钩（清代）
图片来源：台北故宫博物院

粉彩福寿花卉龙首瓷带钩（清代）
图片来源：台北故宫博物院

双龙柄玉碗（清代）
图片来源：美国纽约大都会博物馆

戏珠龙纹鼻烟壶（清代）
图片来源：美国纽约大都会博物馆

景泰蓝龙柄花瓶（清代）
图片来源：美国纽约大都会博物馆

◎ 五爪金龙

　　清代皇帝所穿的袍服和日常使用的物品上，所装饰的龙纹通常都是"五爪金龙"。在清代，龙的造型有着严格的程式化，通过龙纹的装饰区别尊卑上下的封建等级制度。龙爪的数量就是一个重要的等级标志。皇帝所使用的龙纹才能用五爪龙，并且龙的身体遍布金黄的鳞片，黄色也是帝王专有的色彩，故此称为"五爪金龙"。如果只有四爪，那就只能称为蟒，到不了龙的等级。所以皇帝着龙袍，贵胄高官着蟒袍，就区别于此。

五爪金龙圆补（清代）
图片来源：美国纽约大都会博物馆

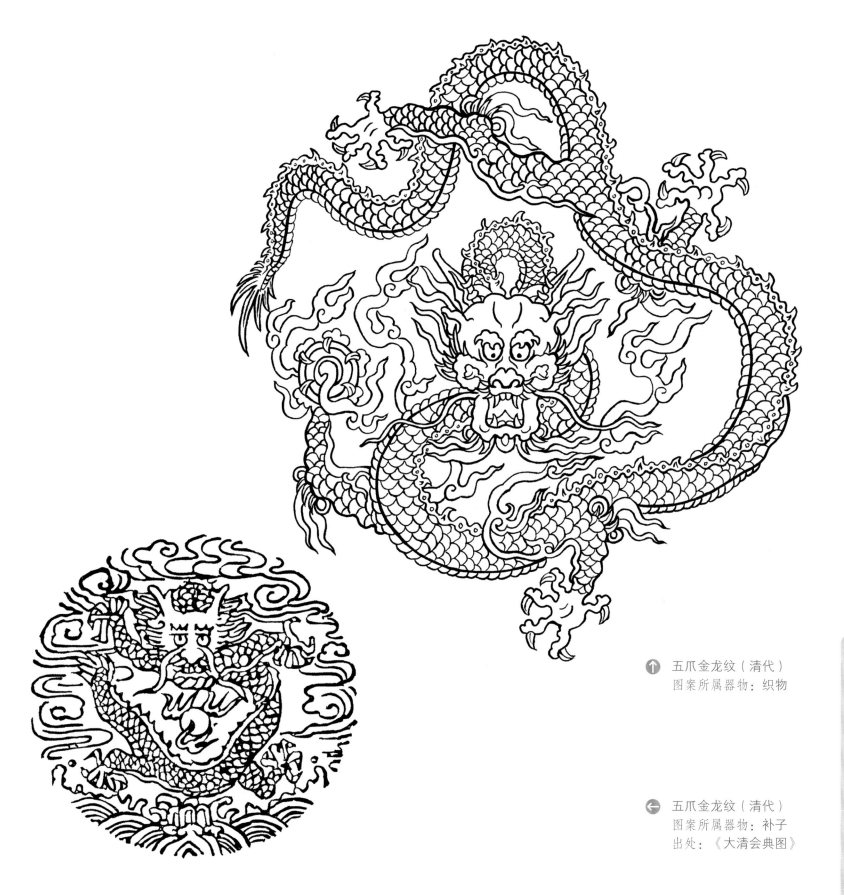

↑ 五爪金龙纹（清代）
图案所属器物：织物

← 五爪金龙纹（清代）
图案所属器物：补子
出处：《大清会典图》

清代的古兽图案

◎ 波浪龙纹

《说文解字》中解释"龙"的词条这样写道："龙，鳞虫之长，能幽能明，能细能巨，能短能长，春分而登天，秋分而入渊。"在古人的想象中，龙上可在九天腾云驾雾，下可在大海跳浪翻波，所以在设计龙纹的时候，就有云龙纹和水龙纹的区别。人们相信江河湖海等水域都有龙王来掌管，海底有龙王的水晶宫。因此，以海水波浪来衬托龙游姿态的纹样屡见不鲜。波浪龙纹描绘出整齐排列装饰感极强的水波与浪花作为龙的衬底，凸显出龙游大海的姿态英武矫健，是艺术性极高的装饰纹样。

波浪龙纹盘（清代）
图片来源：美国纽约大都会博物馆

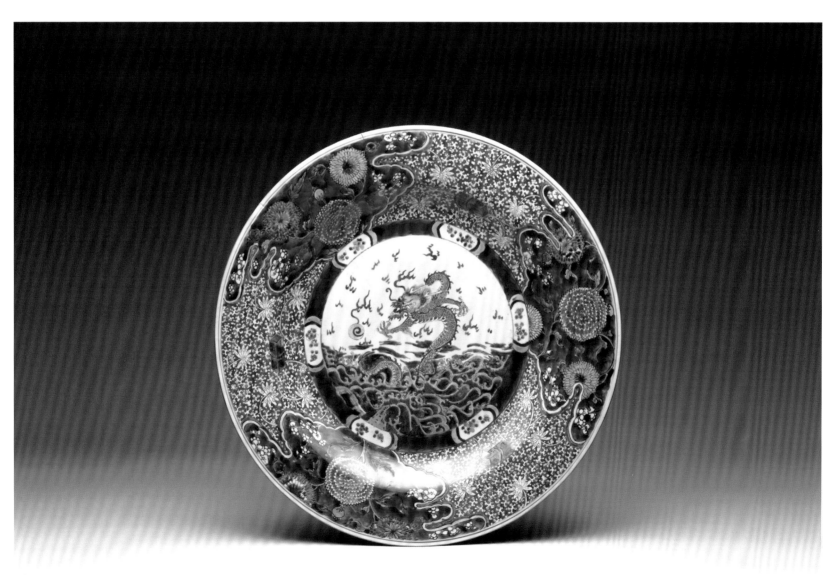

海水江牙龙纹（清代）
图案所属器物：石刻

海水江牙双龙纹（清代）
图案所属器物：石刻

◎ 鱼龙纹

鱼龙纹是一种头部为龙形，身体和尾部保持鱼形的奇特造型纹样。这一纹样是表现鲤鱼跃龙门化龙的传说，寓意科举得中，从此出人头地，光宗耀祖。所谓"金鳞岂是池中物，一遇风云便化龙"，鱼龙纹由于有这样激励人们奋发图强、追求成功的积极寓意，因此深受人们喜爱，在各种装饰中广泛应用。

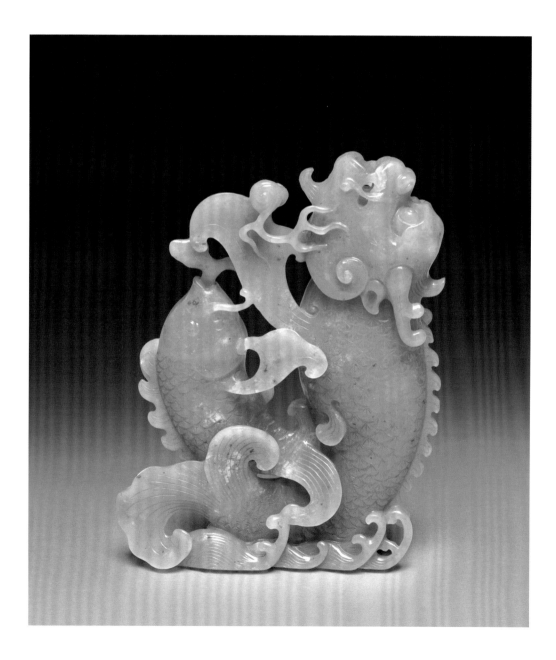

鱼龙纹玉器（清代）
图片来源：美国克利夫兰艺术博物馆

第三辑

腾龙纹（清代）
图案所属器物：祥禽瑞兽图案

腾龙纹（清代）
图案所属器物：祥禽瑞兽图案

◎ 行龙纹

行龙纹又称"走龙"，是表现龙的侧面行走姿态的龙纹。龙身舒展并不盘曲，昂首挺胸，背部拱起，如其他走兽纹样一样，四足踏地，交替迈进，仿佛昂首阔步前行，姿态庄严威猛。行龙纹这一姿态的龙纹应用范畴很广泛，可用于建筑彩画、陶瓷、织绣、雕刻等，其运用的具体数量也相当可观。

行龙纹（清代）
图案所属器物：石刻
出处：北京故宫御花园

行龙纹碗（清雍正）
图片来源：美国纽约大都会博物馆

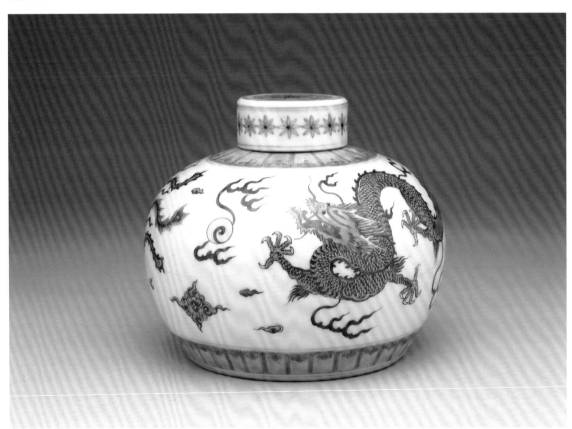

斗彩红龙瓶（清康熙）
图片来源：台北故宫博物院

◎ 二龙戏珠纹

二龙戏珠纹是以龙纹和宝珠构成的吉祥寓意纹样。传说龙珠是龙修炼出来的精华，龙逐宝珠的画面传达出吉祥、喜庆、圆满、成功等美好的寓意。龙戏珠的纹样有一条龙戏珠，也有群龙戏珠。但造型与构图最巧妙，也最被大众所喜闻乐见的形式还是"二龙戏珠"。在中国传统文化中，成双成对代表着美满幸福。一般设计为宝珠在中间，左右二龙相对遨游，伸爪似在争夺宝珠，又似在嬉戏。双龙戏珠的构图非常灵活，若在长条形的装饰面上，两条龙便以行龙的姿态左右分置在一颗宝珠两边。若在正方形或圆形的装饰面积里，则把宝珠置于画面中央，两条龙反转对称，一条降龙，一条升龙，头尾呼应，似在捉对追逐，在装饰构图的完美里又体现出生动活泼的意趣。

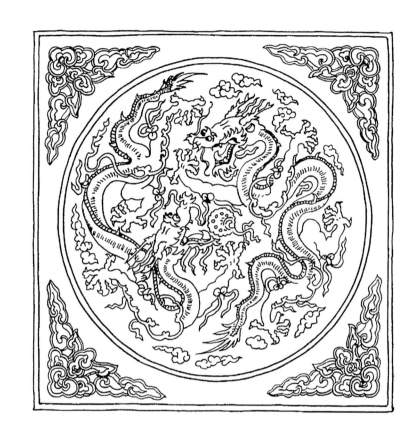

↑ 二龙戏珠纹（清代）
图案所属器物：建筑彩画

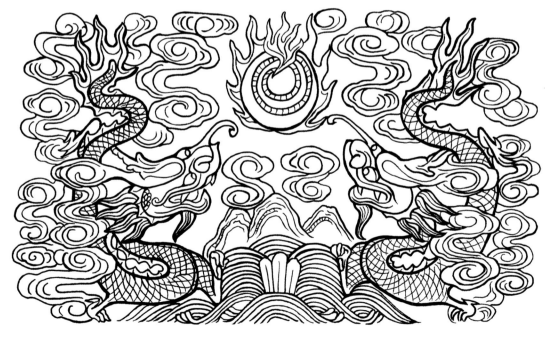

← 二龙戏珠纹（清代）
图案所属器物：石雕
出处：浙江宁波庆安会馆

第二辑

故宫午门上的建筑彩画
二龙戏珠（清代）

二龙戏珠纹（清代）
图案所属器物：石刻

二龙戏珠纹（清代）
图案所属器物：建筑彩画

双龙戏珠纹（清代）
图案所属器物：建筑彩画
出处：北京故宫博物院

二龙戏珠纹（清代）
图案所属器物：建筑彩画

◎ 夔龙纹

夔龙纹用于器物装饰的历史非常悠久，在商周的青铜器上，就常常装饰夔纹。夔是一种龙属的动物。《说文解字》中这样解释："夔，神魅也，如龙，一足。"凡是表现一只足的类似龙的形象，都称之为夔或夔龙。明清时期，瓷器、珐琅器、木雕等品类的装饰经常运用夔龙纹，并一定程度保留了商周青铜器夔龙纹的造型特色和古拙风格。

夔龙纹（清代）
图案所属器物：漏窗图案
出处：安徽

夔龙纹（清代）
图案所属器物：木雕

◎ 香草夔龙纹

　　香草夔龙纹是一种特殊的从龙纹演化出来的装饰纹样，将龙的形态与植物的形态有机地结合在一起。草龙纹、卷草夔龙纹、香草夔龙纹均属此种装饰变形。有人认为三者为同一纹样作三个不同的称谓。也有研究认为，香草夔龙纹除了形态上有植物与动物的融合之外，这种外在形式还表达着深刻的内涵寓意，其寓意源于佛教的"龙女成佛"。因龙女辩才无碍，说法精妙，故此描绘龙口里吐出柔美的花草枝蔓，借指龙女之辩才。

↓ 卷草夔龙纹（清代）
图案所属器物：木雕

↑ 香草夔龙纹（清代）
图案所属器物：木雕

第三辑

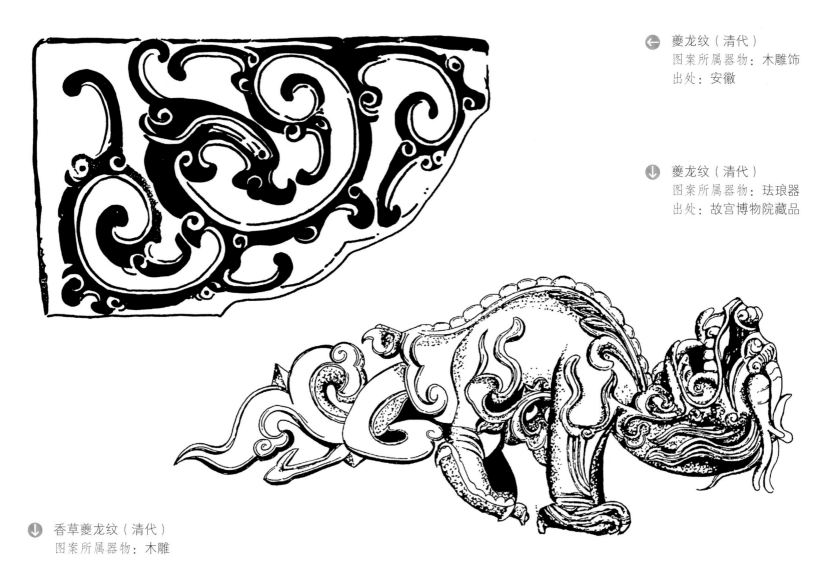

夔龙纹（清代）
图案所属器物：木雕饰
出处：安徽

夔龙纹（清代）
图案所属器物：珐琅器
出处：故宫博物院藏品

香草夔龙纹（清代）
图案所属器物：木雕

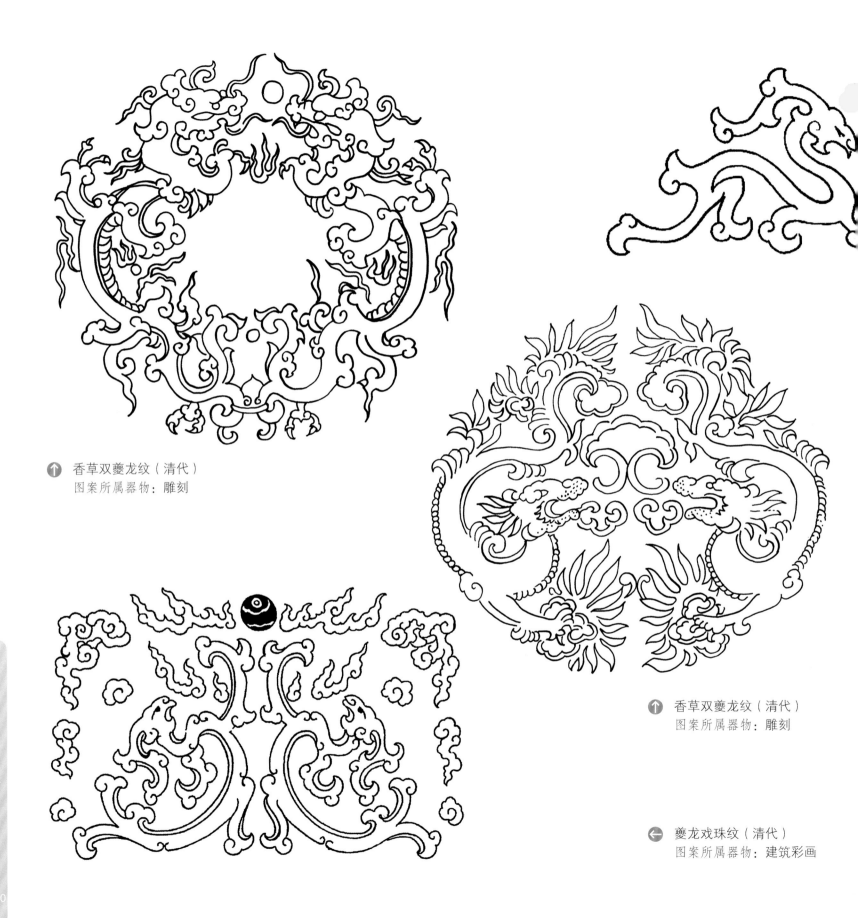

香草双夔龙纹（清代）
图案所属器物：雕刻

香草双夔龙纹（清代）
图案所属器物：雕刻

夔龙戏珠纹（清代）
图案所属器物：建筑彩画

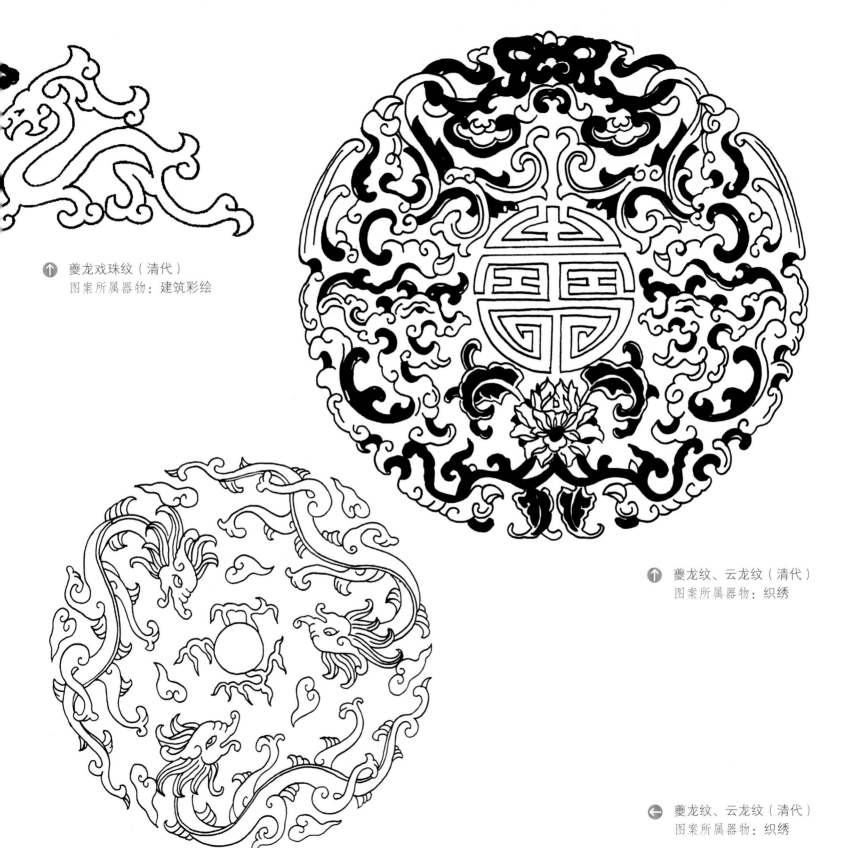

↑ 夔龙戏珠纹（清代）
图案所属器物：建筑彩绘

↑ 夔龙纹、云龙纹（清代）
图案所属器物：织绣

← 夔龙纹、云龙纹（清代）
图案所属器物：织绣

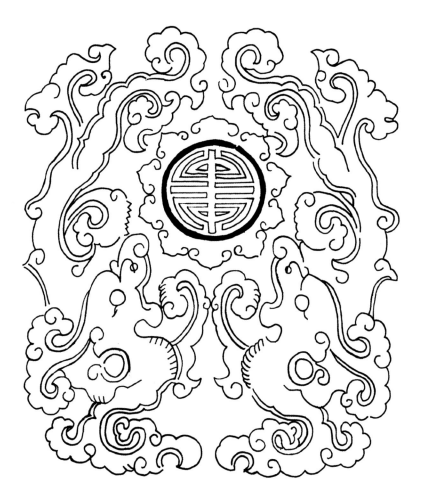

香草双夔龙纹（清代）
图案所属器物：雕刻

香草夔龙纹（清代）
图案所属器物：木雕

夔龙纹（清代）
图案所属器物：木雕

◎ 龙凤纹

　　清代的龙凤组合纹样出现得非常频繁。龙凤纹在清代已经成为婚庆的吉祥象征。龙为鳞虫之长，凤为百鸟之王，均是尊贵而祥瑞的象征。龙的雄健和凤的柔美形成了一种既有对比又和谐统一的视觉美感。龙凤呈祥寓意着夫妻和美，因此在宫廷和民间都有应用。如刺绣、织锦、瓷器等各种日常物品上都会装饰龙凤。民间剪纸也常剪龙凤团花，专门用于装饰新婚洞房。

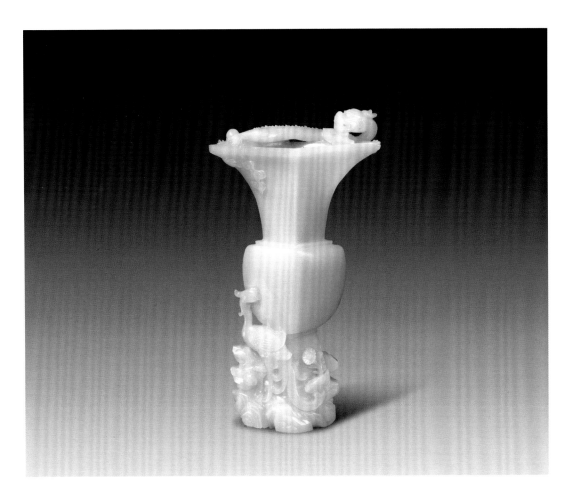

◀ 玉龙凤方觚（清中期）
图片来源：美国纽约大都会博物馆

龙凤穿花纹（清代）
图案所属器物：瓷器，青花斗彩碗外壁

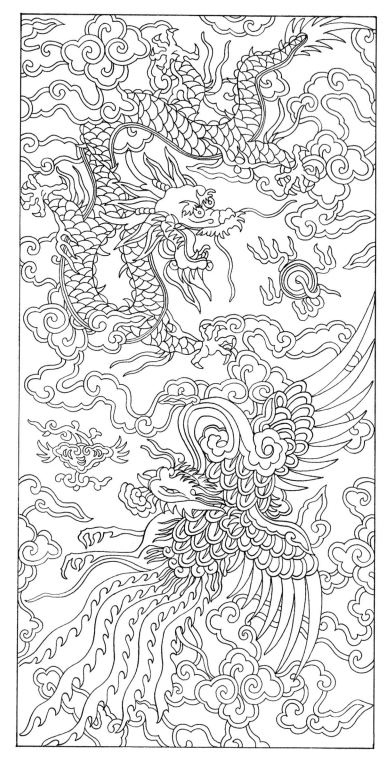

龙凤纹（清代）
图案所属器物：大红地加金龙凤呈祥妆花缎

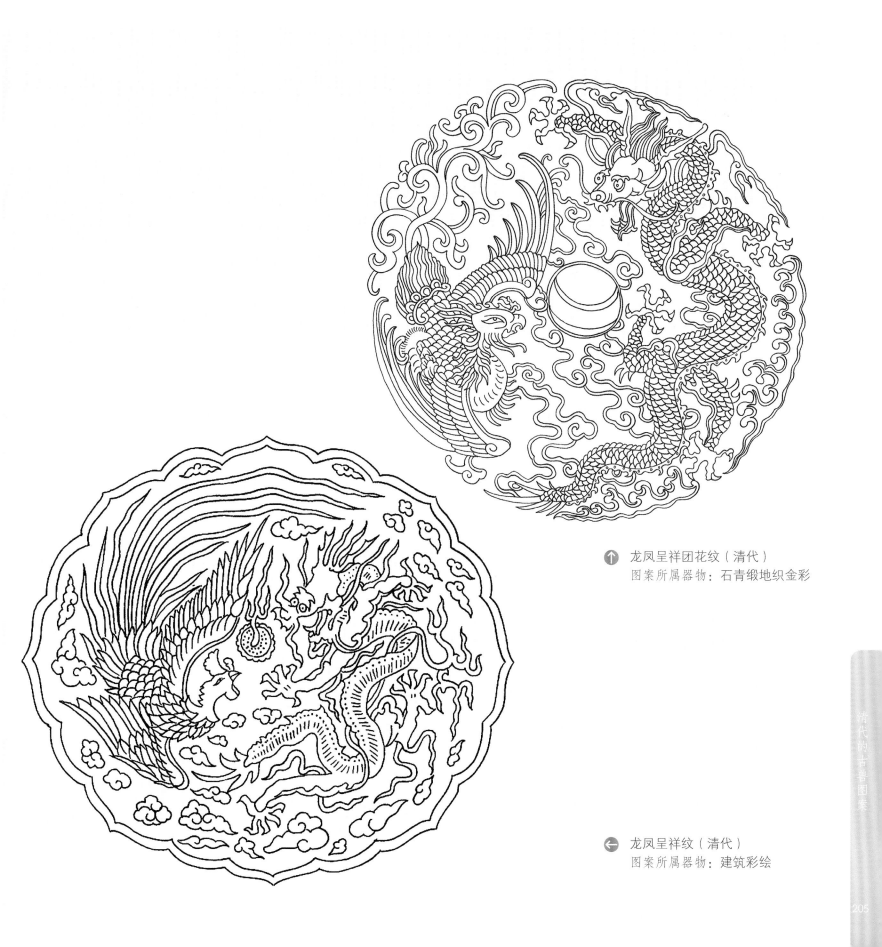

龙凤呈祥团花纹（清代）
图案所属器物：石青缎地织金彩

龙凤呈祥纹（清代）
图案所属器物：建筑彩绘

清代凤纹

　　凤纹的历史非常悠久，历朝历代都被广泛应用，但造型特点和寓意也经历了演变。到了清代，装饰纹样意必吉祥和广泛亲民的特征，使得凤鸟脱去了神秘和尊贵，成为百姓们心目中夫妻和谐、幸福美满的象征。凤也从原来的阳性转化为阴性，特别代表着女性的柔美和庄重，因此有凤冠霞帔、凤钗，专门用作女性在重要典礼或结婚的隆重场合穿戴。凤纹还常常与牡丹花搭配，绘作"凤穿牡丹"纹样，与太阳搭配，绘作"丹凤朝阳"纹样，与众多其他鸟类组合，则是"百鸟朝凤"纹样，均体现富贵、华美、欣欣向荣的吉祥寓意。

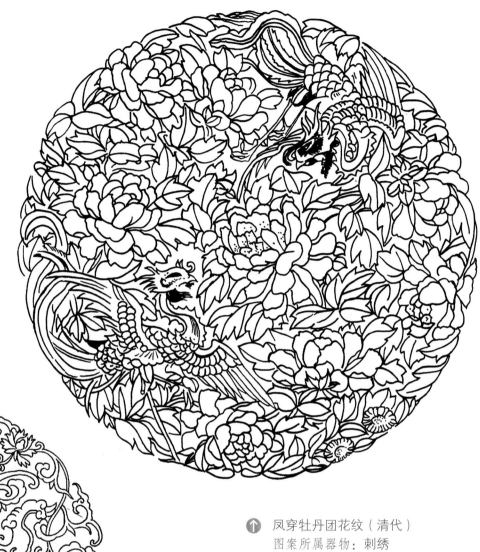

↑ 凤穿牡丹团花纹（清代）
图案所属器物：刺绣

← 双凤团花纹（清代）
图案所属器物：刺绣

第三辑

飞凤纹（清代）
图案所属器物：建筑装饰

清代的古兽图案

 凤龟纹（清代）
图案所属器物：石雕

↗ 双凤戏牡丹团花纹（清代）
图案所属器物：库缎

→ 双凤团花纹（清代）
图案所属器物：雕刻

凤纹刺绣袜（清代）
美国布鲁克林博物馆藏

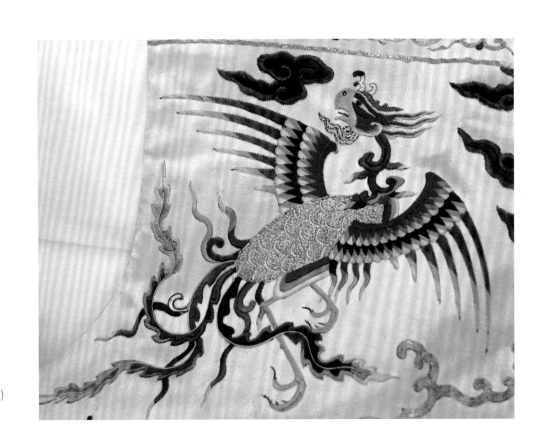

清代凤纹刺绣袜（局部）
美国布鲁克林博物馆藏

清代麒麟纹

　　麒麟在早期寓意天下太平，君王仁德。到了清代，麒麟的内涵寓意变得更符合民众需要，多象征子孙后代的聪慧和有出息，如"天赐麟儿""麒麟送子"这样的图案大量出现，表达了中国百姓对后代儿孙怀有美好的希冀。

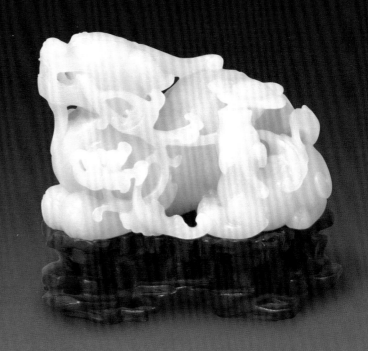

玉雕麒麟教子（清代）
图片来源：美国纽约大都会博物馆

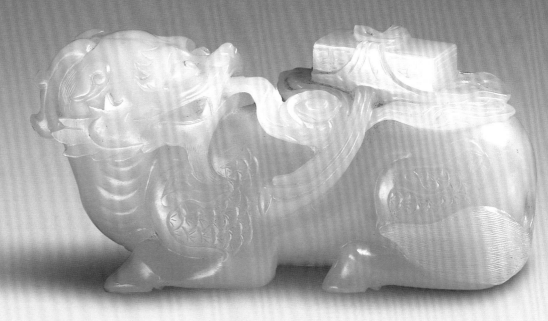

玉雕麒麟负书（清代）
图片来源：美国纽约大都会博物馆

麒麟纹（清代）
图案所属器物：木雕

麒麟纹（清代）
图案所属器物：黎族刺绣
龙被的织绣图案

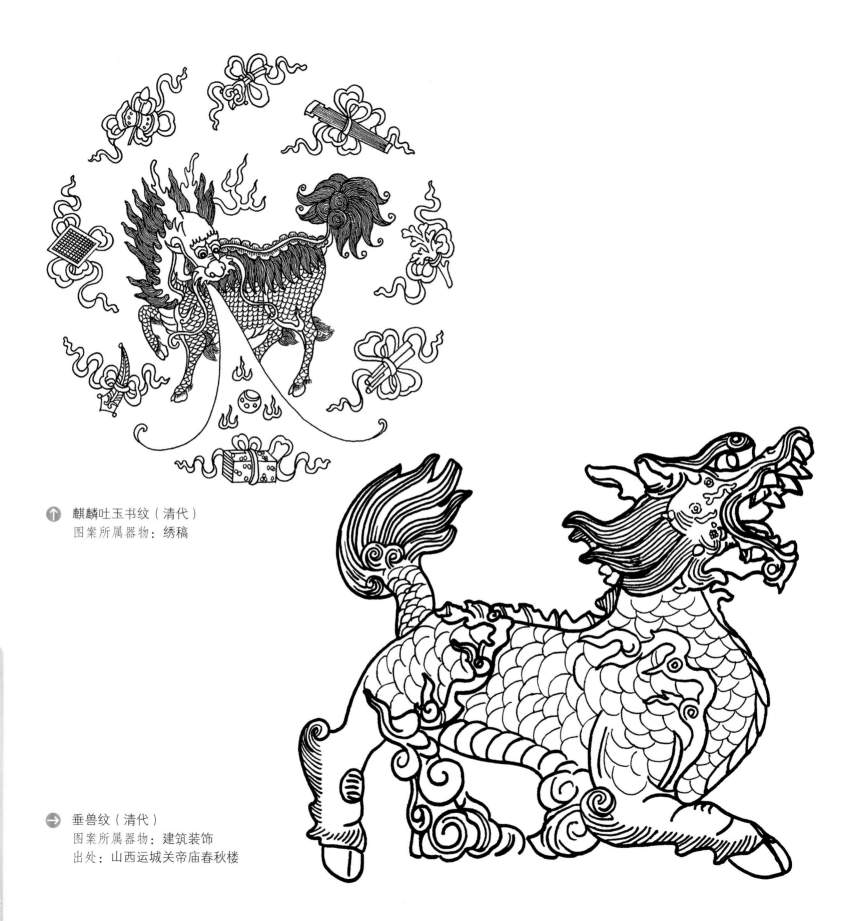

↑ 麒麟吐玉书纹（清代）
图案所属器物：绣稿

→ 垂兽纹（清代）
图案所属器物：建筑装饰
出处：山西运城关帝庙春秋楼

麒麟纹（清代）
图案所属器物：青花麒麟纹盘

山西介休后土庙山门前影壁麒麟（清代）

山西介休后土庙乐楼东侧影壁麒麟（清代）

兽面纹（清代）
图案所属器物：珐琅器

清代马纹

马的形象在历朝历代都是人们喜闻乐见的装饰纹样。清代的马纹重点表现的是吉祥寓意，如"马到成功"纹样，表现飞奔或昂首前行的骏马，寓意获得成功。又如"马上封侯"纹样，采取物象组合中谐音寓意的手法来表达吉祥含义。图案表现为猴子骑在马背上，上方的树上有飞舞的蜂和蜂巢，构成"马上封侯"，代表爵禄高登、官运亨通的意思。还有马背上驮聚宝盆的造型乃是"马上发财"之意。清代的谐音寓意吉祥图案，擅长以直白通俗的手法，让装饰图案有了在形态中充分传达内在寓意的功能和特色。

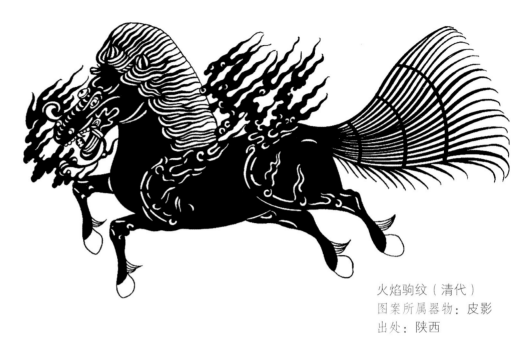

火焰驹纹（清代）
图案所属器物：皮影
出处：陕西

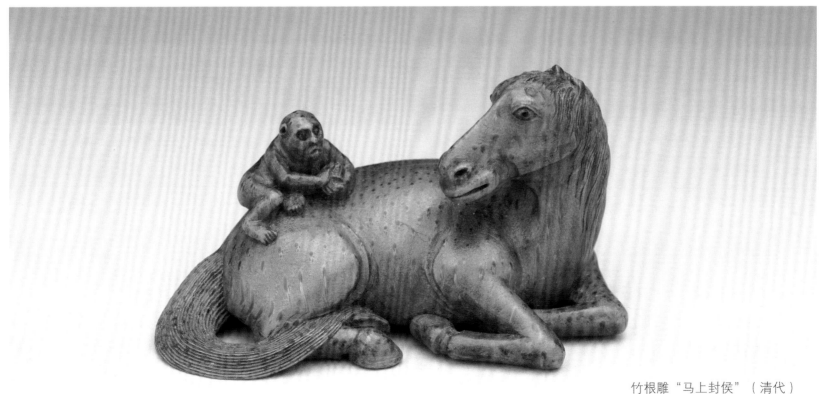

竹根雕"马上封侯"（清代）
图片来源：台北故宫博物院

節馬圖

↖ ↑ 马纹（清代）
图案所属器物：石刻
出处：《大雨作霖图》

← 马纹（清代）
图案所属器物：地砖
出处：北京故宫御花园

马纹（清代）
图案所属器物：地砖
出处：北京故宫御花园

宝马纹（清代）
图案所属器物：藻井
出处：青海（康藏）藏族喇嘛寺

马纹（清代）
图案所属器物：地砖
出处：北京故宫御花园

清代官服补子

　　中国古代的官员根据官位的高低，分为不同的品级。官员们身着的官服，通过色彩和装饰区分品级，体现中国封建社会上下尊卑的礼制。唐代以前的官服主要靠服装色彩和佩饰的样式与数量区分品级。到了明清时期，官员服装的前胸后背上专门补缀一块方形的装饰布料，上面绣有不同的禽兽图案，作为不同级别官员区分地位的标志。明代便对官服补子纹样的用法做了明确的规定，到了清代，官服补子纹样经历了一定的调整和规范过程。顺治九年（1652年）四月，清廷提出《诸王以下文武官民舆马服饰制》，不但对补子纹样的对应品级做出了规定，还对穿用场合及身份乃至官员家眷的补服穿用进行了明确。文官：一品仙鹤，二品锦鸡，三品孔雀，四品云雁，五品白鹇，六品鹭鸶，七品鸂鶒，八品鹌鹑，九品练雀；武官：一品麒麟，二品狮子，三品豹，四品虎，五品熊，六品彪，七品犀牛，八品也是犀牛，九品海马。其后基本沿用这种制度，直至清末。

衮服云龙纹圆补子（清代）
图片来源：美国纽约大都会博物馆

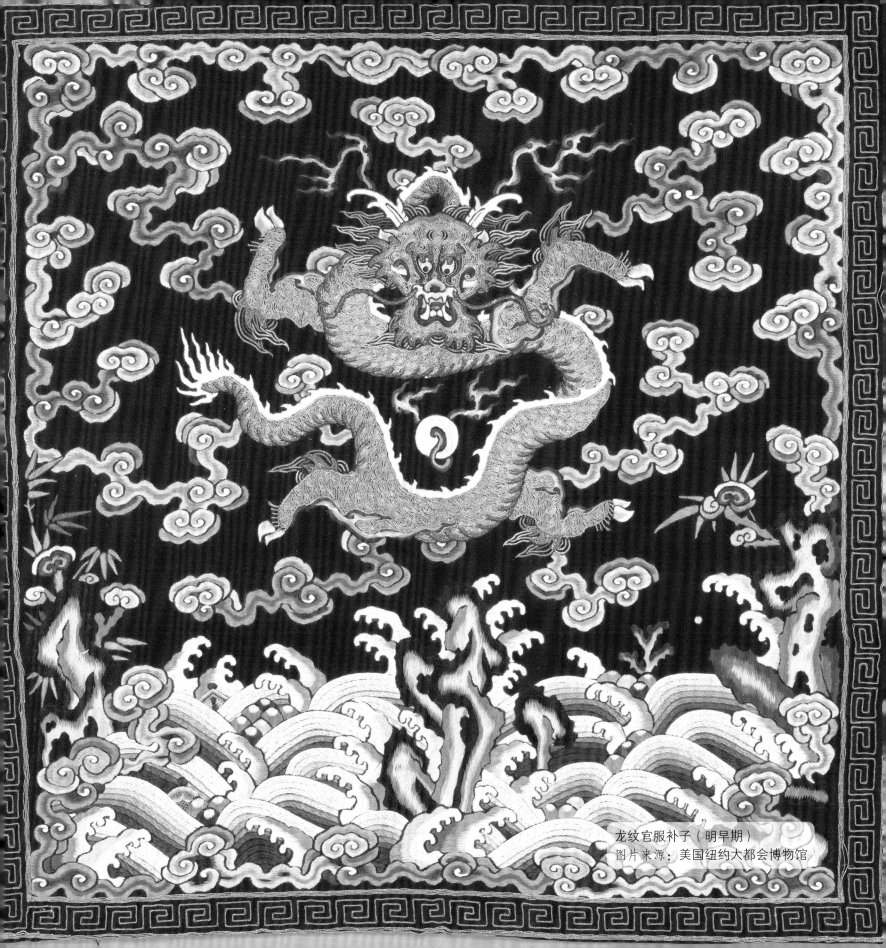

龙纹官服补子（明早期）
图片来源：美国纽约大都会博物馆

龙袍（清代）
图片来源：美国纽约大都会博物馆

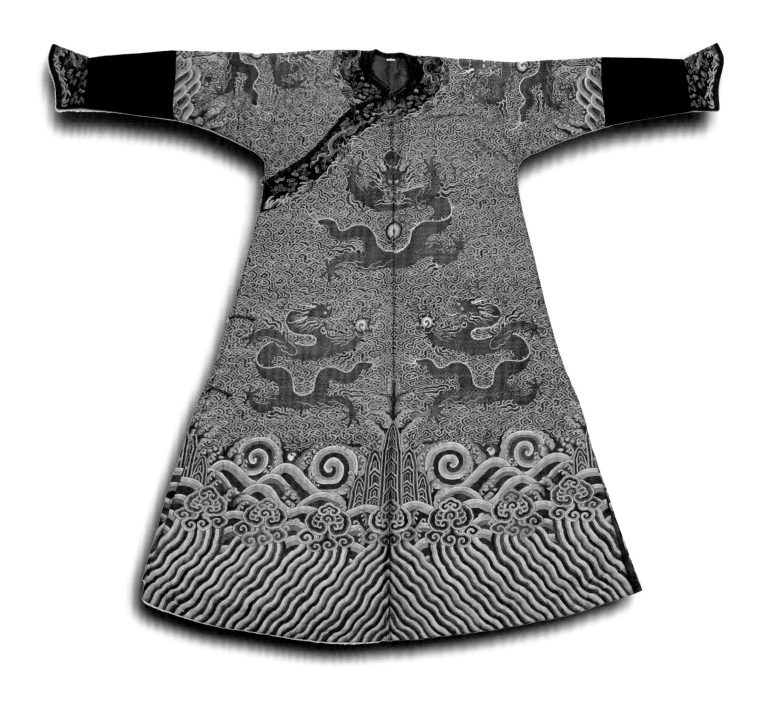

龙袍（清代）
图片来源：美国纽约大都会博物馆

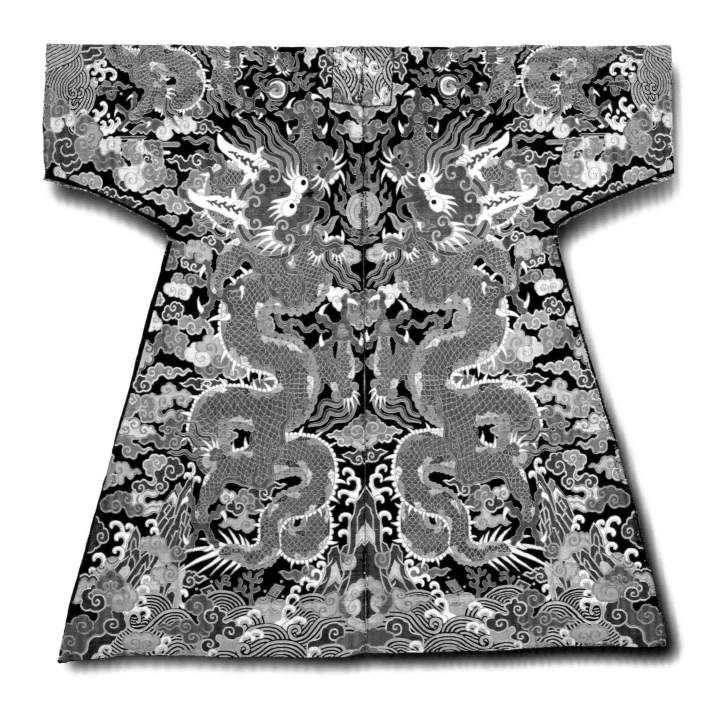

彩绒龙袍（清早期）
图片来源：美国纽约大都会博物馆

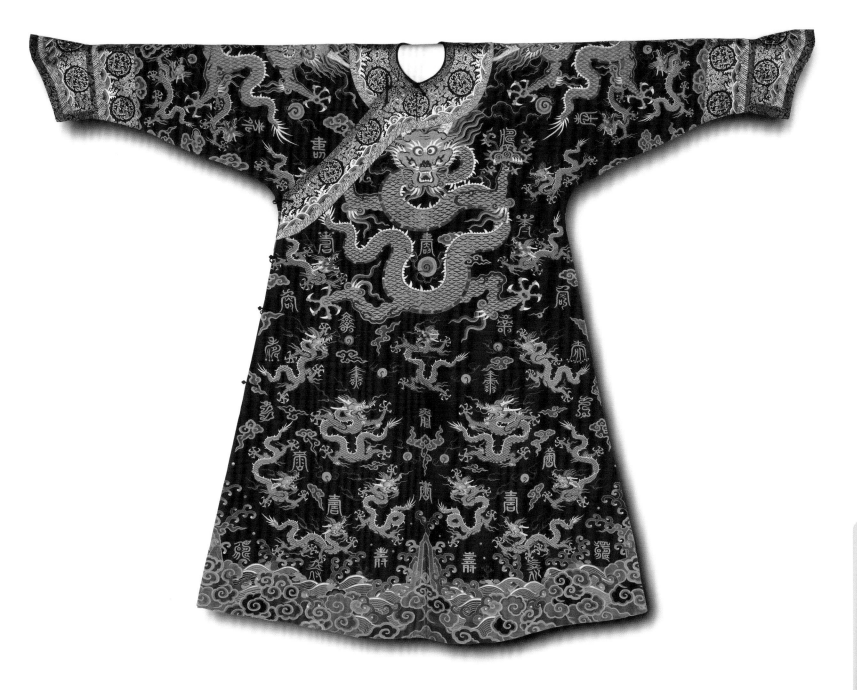

龙袍（清代）
图片来源：美国纽约大都会博物馆

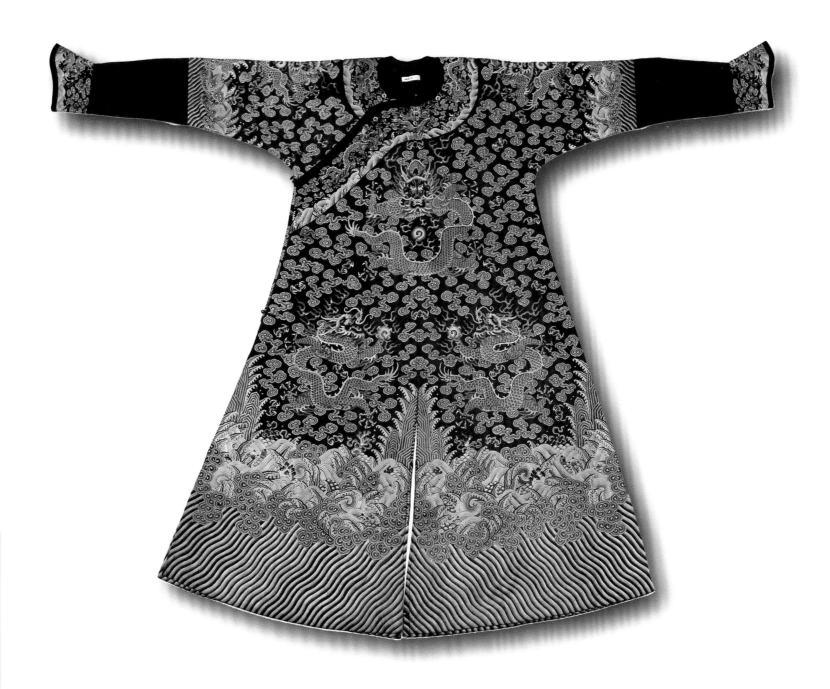

五爪金龙长袍〔清代〕
图片来源：美国纽约大都会博物馆

龙纹（清代）
图案所属器物：民间绣稿

龙纹（清代）
图案所属器物：民间绣稿

麒麟纹（清代）
图案所属器物：武官服补子
出处：《大清会典图》

狮纹（清代）
图案所属器物：武官服补子
出处：《大清会典图》

虎纹（清代）
图案所属器物：武官服补子
出处：《大清会典图》

豹纹（清代）
图案所属器物：武官服补子
出处：《大清会典图》

海马纹（清代）
图案所属器物：武官服补子
出处：《大清会典图》

犀牛纹（清代）
图案所属器物：武官服补子
出处：《大清会典图》

彪纹（清代）
图案所属器物：武官服补子
出处：《大清会典图》

熊纹（清代）
图案所属器物：武官服补子
出处：《大清会典图》

清代丝织印染

清代的丝织工艺在继承明代成就的基础上发展得更加成熟。江南三织造（江宁、苏州、杭州），是清代丝织业的三个中心。丝织种类比前代更加丰富。清代丝织工艺的最高成就体现在织锦缎上，其主要生产地在南京和苏州。苏州生产的织锦，在纹样题材和风格上多模仿宋代锦缎，故名"宋锦"，宋锦质地较为轻薄，色彩搭配淡雅柔和。而南京生产的织锦风格截然不同，锦缎质地厚实，花纹硕大，色彩鲜艳夺目，对比强烈，美如天上的云霞，因此被称为"云锦"。云锦按其织造特点和艺术特色的不同，主要可以分为妆花、库锦、库缎三类。

织锦图案中涉及古兽内容的，一类是吉祥寓意纹样，如以谐音"福"的蝙蝠构成的"五福捧寿""福自天来""福在眼前"等，另一类是带有浓郁宫廷色彩，反映皇家威仪的古兽图案，如龙、凤、麒麟等内容。织锦图案的组织形式也非常多样，有单独纹样、二方连续、四方连续，也有将不同图案组织形式与构图综合运用的情形，因此在图案构图上生动活泼又富于变化。面料的底色多为大红色或深绿色，在统一的整体色调中用五彩丝线织成图案，还经常配以大量的金线或银线，配色上追求华丽与高贵的效果，运用的色彩非常鲜明，但又能够将强烈对比的颜色协调统一，井然有序，绚丽多彩。

清代民间手工印染花布包括蓝印花布和彩印花布，是由宋代的药斑布发展而来，在南方和北方都流传很广。"以灰粉渗矾涂作花样，然后随作者意图加染颜色，晒干后刮去灰粉，则白色花纹灿然出现，称之为刮印花。或用木板刻花卉人物鸟兽等形，蒙于布上，用各种染色搓抹处理后，华彩如绘，称之为刷印法。"（清《长州府志》）纹样要适应镂空花版刮浆印制的工艺需要，所以用小点和细线构成图案，质朴清新，装饰感独特。印染图案为民间百姓喜闻乐见的吉祥纹样，其中便有麒麟送子、龙凤呈祥、凤穿牡丹、狮子滚绣球等。

↑ 鹿纹（清代）
图案所属器物：民间绣稿

← 虎纹（清代）
图案所属器物：民间绣稿
出处：江苏苏州

四图均为:

动物纹 (清代)
图案所属器物: 刺绣图案
出处: 黎族女上衣

清代石雕

清代建筑的石雕装饰集中在台基、柱础、门前的抱鼓石、拴马桩等部位。

台基是建筑物的底座，以土垒方台，四面砌砖石。台基的角石、象眼等处常用精美的浮雕作为装饰。须弥座是制作最考究的一种台基，又名金刚座，最初用作佛像或神龛的台基，自佛教传入中国之后，中国传统建筑也采用须弥座的造型作为台基，常用于宫殿和著名寺院中的主要殿堂建筑。须弥座所用材料以石质为主，由圭角、下枋、下枭、束腰、上枋和上枭几部分组成，上下宽，中间窄，有很多凹凸线脚和纹饰。其中上、下枋和束腰部分的花纹细密精致，多为流畅自如的二方连续卷草、花卉图案；上、下枭部分则浮雕作仰覆莲花瓣，是来源于佛教信仰的表现。整体装饰效果曲直相映，动静结合，立体和平面装饰很好地配合，繁简得当。台阶也是台基的重点装饰部位，在宫殿和寺庙的踏跺中间，斜置一块汉白玉或大理石，上面雕刻龙凤云水等纹饰，称为"御路"，表示建筑的等级尊贵。

柱础是木质柱子下垫的石墩。明清时，柱础的形态和雕饰丰富，柱础形制上出现了鼓形、瓶形、兽形、瓜形等多种新样式。常见的雕饰图案有龙、凤、云、水、狮、鹤、花卉；也有具有宗教意义的装饰图案，如：佛家八宝、道家八宝、民间八宝等；还有琴、棋、书、画、麒麟送子、狮子滚绣球等，达数百种之多。

在雕刻手法上善于将高浮雕、浅浮雕与圆雕等多种手法相结合，充分体现了古代工匠的高超技艺。

抱鼓石俗称"门墩"，是安于门槛两端承托大门转轴的石制构件。后端为方形，枕于大门门框侧下，前端为圆鼓状，上有精美的雕饰，在平衡大门重量的同时也作为门面的装饰物。封建社会只有有功名者家门前才可立抱鼓石，因此这也是一种等级的象征。方形并精雕细刻的门墩又称为"方鼓"，是虽无功名但家境富庶的人家门前常用的装饰。

拴马桩是立于门前供系马匹缰绳用的长条形石件，顶端多雕刻人物、动物等形象，神态生动，具有强烈的艺术感染力。

此外，宫殿、寺庙、官府、富贵人家的宅院大门前常摆放一对石狮，有佑护宅院平安之意，也显示了建筑的尊贵。狮子造型多样，装饰或繁或简，但都突出表现了其威猛雄壮的特征。

⬆ 松鹿纹（清代）
图案所属器物：石刻
出处：安徽黟县

⬇ 兽衔芝草纹（清代）
图案所属器物：石台基纹饰
出处：安徽歙县

铺首纹（清代）
图案所属器物：石柱础上的铺首石刻
出处：安徽太平县

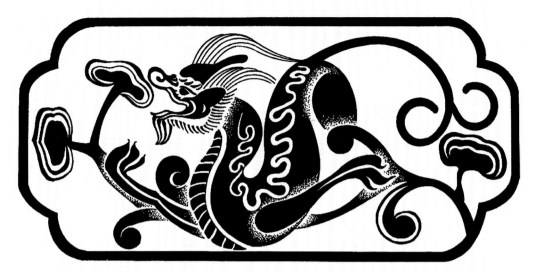

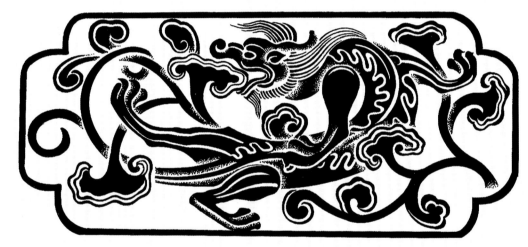

右三图：

兽衔芝草纹（清代）
图案所属器物：石台基纹饰
出处：安徽歙县

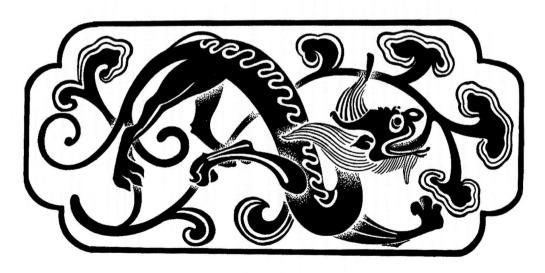

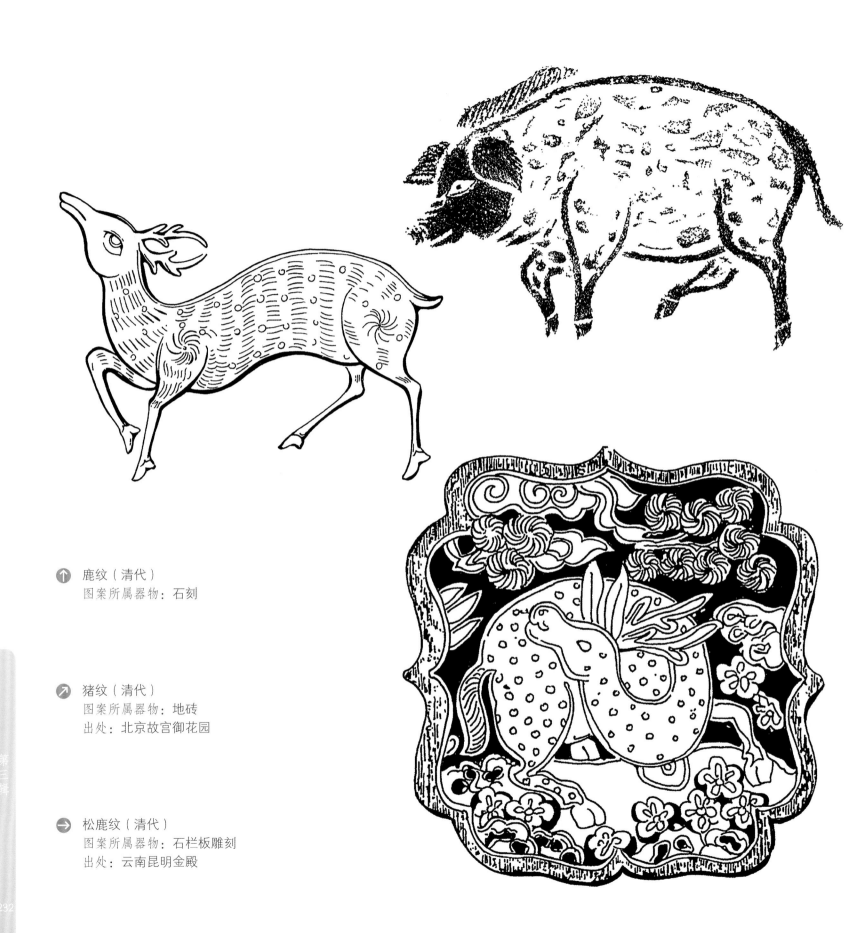

↑ 鹿纹（清代）
图案所属器物：石刻

↗ 猪纹（清代）
图案所属器物：地砖
出处：北京故宫御花园

→ 松鹿纹（清代）
图案所属器物：石栏板雕刻
出处：云南昆明金殿

第三辑

松鼠葡萄纹（清代）
图案所属器物：雕刻

清代木雕

中国传统建筑的很多木构件都以精美的装饰为建筑增色，特别是传统民居建筑，由于采用"彻上露明"的构架，梁、枋、椽、檩等结构都可看到，因此对它们的装饰是必要的。现今保留下来的明清时期的民居建筑上有许多装饰精美、雕工细致、彩绘和谐的木雕装饰艺术精品。特别是浙江东阳、徽州歙县与黟县、江西婺源等地，它们是传统的儒学中心，也是商业发达的地区。富庶的经济条件促进了建筑装饰技术和工艺的发展，浓厚的文化氛围又使得建筑装饰的内容题材丰富、寓意深远。这些地方的木雕装饰造型优美，透出清雅的书卷气，具有极高的艺术性和历史文化价值。

从装饰风格和装饰特点上来看，优秀的作品造型优美，主题鲜明突出，景物陪衬相宜，人物与动物画面构思巧妙，典雅含蓄，耐人寻味。技法上采用高浮雕、透雕等多层次雕刻，具有独特的艺术风格。清代早期建筑的木雕崇尚线条流畅简练、风格粗犷的纹饰。清中期变得繁琐，精雕细刻，构图密不透风，装饰风格富丽。

🔼 虎纹（清代）
图案所属器物：木版画
出处：山东

➡️ 鹿瓶纹（清代）
图案所属器物：木雕

奔兽纹（清代）
图案所属器物：木雕饰
出处：安徽

双兽芝草纹（清代）
图案所属器物：木雕饰
出处：安徽

鹊虎纹（清代）
图案所属器物：木雕饰
出处：安徽

清代的古兽图案

235

木版年画

木版年画的产生，可溯源至上古神话用桃木、猛虎、神荼和郁垒的形象装点门户、驱鬼辟邪的古老习俗。清代木版年画发展到成熟阶段，许多地区都有专门生产木版年画的民间作坊，并形成了以此为业的群体。木版年画的生产和需求数量迅速增加，推动年画的题材内容日趋丰富，神仙佛道、风土民情、历史故事、神话传说、小说戏文、祥禽瑞兽、鸟兽虫鱼、奇花异果、山川景物、博古器皿、吉祥图案……一切老百姓喜爱的题材尽收画中。画面的表现手法、制作工艺也日臻完美，画稿创作、刻版雕工、套色渲染，诸般技艺无一不精。不同地域的木版年画还形成了各具特色的艺术风格。著名的木版年画产地有山东潍坊杨家埠、天津杨柳青、苏州桃花坞、四川绵竹、陕西凤翔、河北武强、山西晋南、河南朱仙镇、福建漳州和泉州等地。

民间木版年画在造型、构图、色彩三方面都有强烈的装饰特色。造型方面，采用"以少胜多"的手法，减去不必要的细节，提炼出最能表现事物基本特征的部分。造型上的变形处理，更强化了人物自身的形体特点。此外，年画的造型往往具有寓意和象征性，造型组合上采用谐音寓意的手法，表达吉祥喜庆等含义。如"三多图"，石榴象征多子，桃子象征多寿，佛手象征多福；猴子骑马谐音"马上封侯（猴）"；柿子和如意的组合谐音"事（柿）事如意"等等。

民间木版年画的构图讲求对称、完整、饱满，主次分明，多样统一。对称的构图除了满足形式美和装饰的实际功能需求之外，"成双成对"也是传统文化中美好吉祥的观念。构图"满""全""整"，不让画面有大面积留白，每个形象都完整出现，无残缺和割裂。在安排众多形象的时候，注意构图的宾、主、聚、散。画面以主要形象为视觉中心，次要形象作陪衬，主次关系明确。平视体的构图常常在木版年画中使用，将画面分为上下左右几部分，安排不同时间或空间的故事情节和场面。此外，有的木版年画还使用适合构图，将画面上的形象组合成规则的外形，或方或圆，更具有装饰趣味。

民间木版年画的色彩单纯艳丽，强烈明快，构成红火、热烈的艺术效果。民间木版年画由于受到手工套色印刷工艺的局限，色彩运用不多，但效果丰富。色相鲜艳，以纯色为主，大红、绿、蓝、黄、紫是常用的色彩，对比强烈。为了在对比中取得协调，将色彩划分为小面积，穿插分布，避免了大色块之间的过强色彩冲突，使较少的套色产生多彩的视觉效果，同时也方便制版和套色印刷。在纯色之间搭配间色，使色彩关系协调，也是民间木版年画常用的色彩搭配原理。木版年画的墨线版印出的墨线轮廓和黑色块也起到了调和色彩的作用。

耕牛纹（清代）
图案所属器物：木刻年画
出处：福建泉州市

春牛图（清代）
图案所属器物：木刻年画
出处：山西新绛

云豹纹（清代）
图案所属器物：木版画
出处：福建漳州市

虎纹（清代）
图案所属器物：木版画
出处：福建漳州市

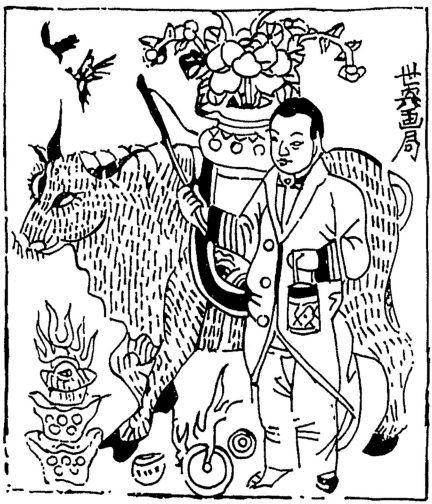

虎纹（清代）
图案所属器物：木刻年画
出处：福建泉州市

春牛图（清代）
图案所属器物：木刻年画
出处：陕西凤翔

瑞符镇宅神虎纹（清代）

图案所属器物：木刻年画

出处：福建泉州市

猿猴纹（清代）

图案所属器物：木版画

出处：河北武强

清代玉雕

清代的宫廷和民间都有玉雕制作，苏州、扬州、北京是重要的玉雕产地，玉雕文玩是其中重要的品类。雕刻瓶、壶、笔洗、水盂、花插等，作为书房中的用品，还有玉雕山子，供于书案摆设赏玩。器物的造型往往模仿古代青铜器和瓷器，体现高古典雅的格调。清代玉雕技艺讲究精雕细琢，经常将镂空、半浮雕和浮雕几种雕刻技法结合使用。塑造形象追求自然，塑造得栩栩如生。雕刻线条流畅细腻，经打磨后质地光滑润泽，还常常利用玉石本身的形状和色彩进行形象的巧妙设计，叫作"俏色"，充分体现了材美工巧的设计。

玉雕瑞兽（清中期）
图片来源：美国纽约大都会博物馆

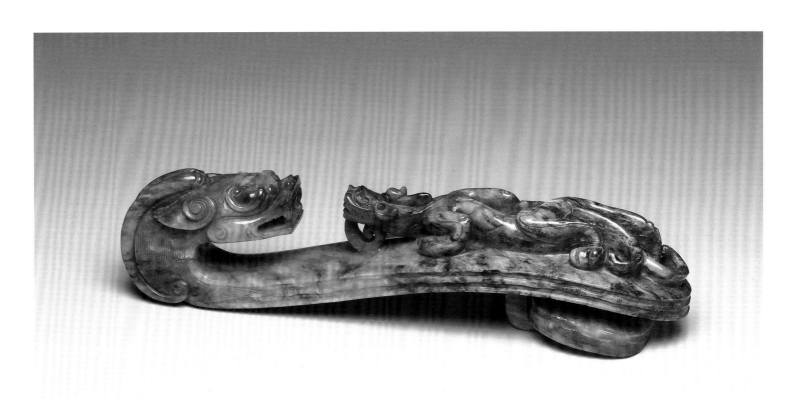

龙首形碧玉带钩（清乾隆）
图片来源：台北故宫博物院

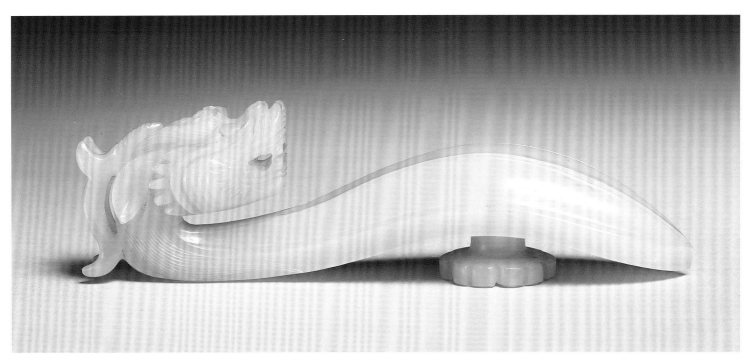

龙首形白玉带钩（清乾隆）
图片来源：台北故宫博物院

↑ 青玉子母异兽（清代）
图片来源：台北故宫博物院

← 兽纹（清代）
图案所属器物：玉器
出处：故宫博物院藏

↑ 玉神兽（清代）
图片来源：美国纽约大都会博物馆

← 双犬纹（清代）
图案所属器物：玉器
出处：故宫博物院藏

神兽纹圆玉饰（清代）
图片来源：美国纽约大都会博物馆

青玉兽面纹圆洗（清代）
图片来源：台北故宫博物院

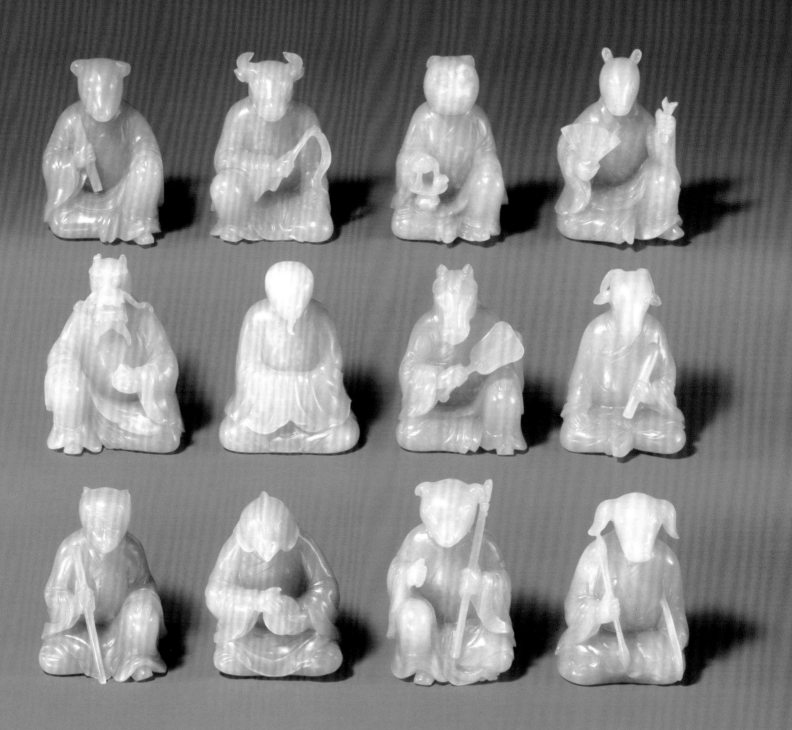

十二生肖玉俑（清中期）
图片来源：美国纽约大都会博物馆

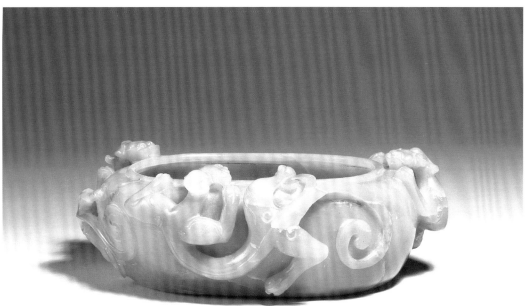

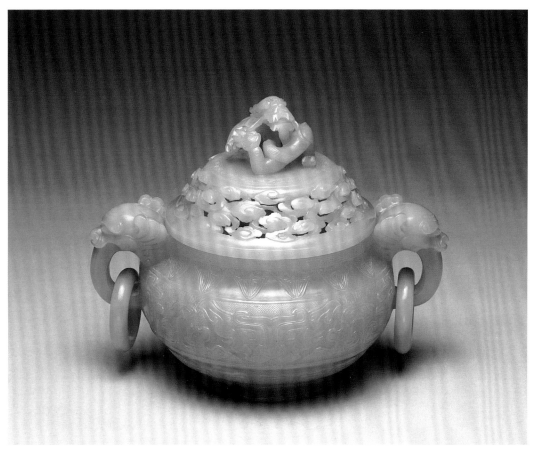

玉羊首耳瓶（清代）
图案所属器物：玉器

青玉兽面纹炉（清代）
图片来源：台北故宫博物院

白玉兔（清代）
图片来源：台北故宫博物院

异兽纹（清代）
图案所属器物：玉器
出处：故宫博物院藏

三羊尊（清代）
图案所属器物：玉器

清代的古兽图案

247

彩绘瑞兽——清代建筑彩画中的古兽

建筑彩画是中国古代建筑中的重要组成部分，不仅对建筑进行了外部装饰，还具有保护木结构的作用，使建筑避免日晒雨淋、蚊虫损害，延长建筑寿命，兼顾实用性和装饰性。

建筑彩画有很长的发展历史，早在春秋战国时期就已经出现，《礼记》中记载周朝宫殿建筑物设色为"楹，天子丹，诸侯黑，大夫苍，士黄"。秦汉时期的建筑彩画主要是龙纹、云纹、绵纹，随着佛教在中国的兴起，建筑彩画中开始出现佛教因素，如宝珠、莲瓣等。宋代时出现了五彩遍装、青绿装、碾玉装等类型。建筑彩画发展到明代逐渐成为规范化的艺术形式，出现了严格的等级划分。如亲王府第、王城正门、前后殿，都要用青绿点金来装饰，廊房要用青黑颜色绘画，正门一般要涂上红漆等。清代建筑彩画在继承明代的同时继续深入发展，规范更加系统、明确，彩画形式也更加程式、复杂，在《清式工程做法规则》一书中关于建筑彩画的记载多达70余种。

清代建筑彩画主要可以分为和玺彩画、旋子彩画和苏式彩画三类，不同彩画应用于不同类型的建筑之上。和玺彩画是清代彩画中等级最高的一种，又称宫殿建筑彩画或官式彩画，多应用于宫殿庙宇等皇家建筑；旋子彩画等级次之，使用范围比较广泛，在皇宫、皇家园林、府第都多有出现，是清代官式建筑中最为常用的彩画类型；苏式彩画多用在皇家庭院或者高级住宅中。

北京故宫金龙和玺彩画（清代）

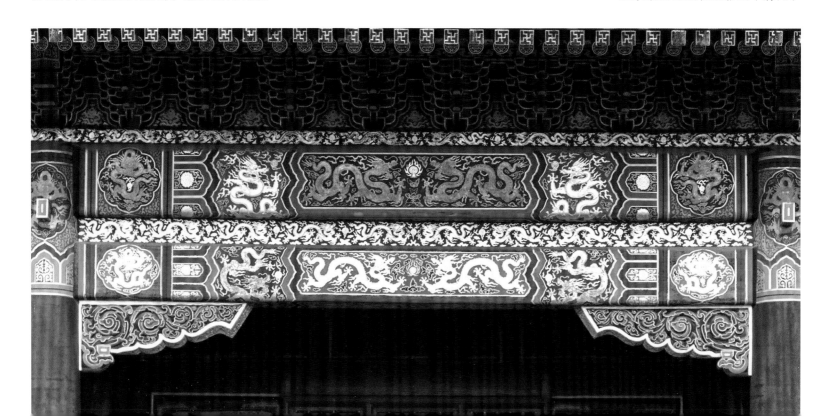

北京故宫交泰殿
龙凤和玺彩画（清代）

◎ 和玺彩画

和玺彩画以龙凤为主要题材，根据所绘制内容的不同可分为金龙和玺、金凤和玺、龙凤和玺、龙草和玺等几种形式。金龙和玺彩画一般应用在宫殿中轴的主要建筑之上，如故宫三大殿，以体现"真龙天子"至高无上的威严；金凤和玺指的是在枋心、藻头处绘制凤纹图样，多用在与皇家有关的建筑上，如地坛、月坛；龙凤和玺绘制龙凤图案，代表着龙凤呈祥的吉祥寓意，多用于皇帝和妃子的寝宫中；龙草和玺多见于皇家敕令建造的寺庙建筑，吸收了佛教艺术的特点。

← 北京天坛祈年殿
龙凤和玺彩画（清代）

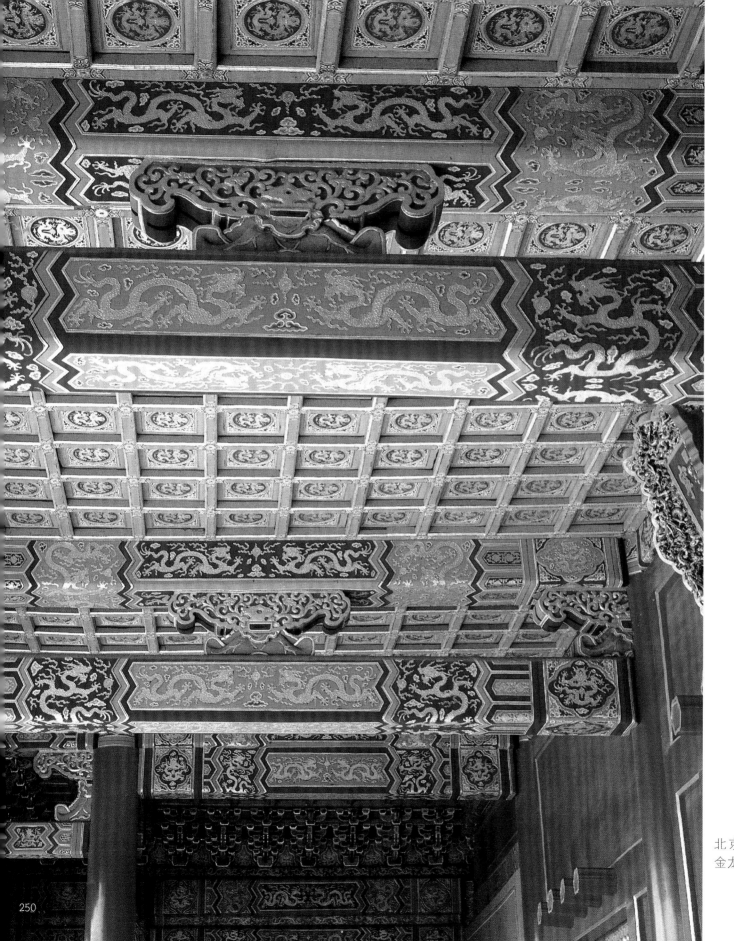

北京故宫宁寿门梁架
金龙和玺彩画（清代）

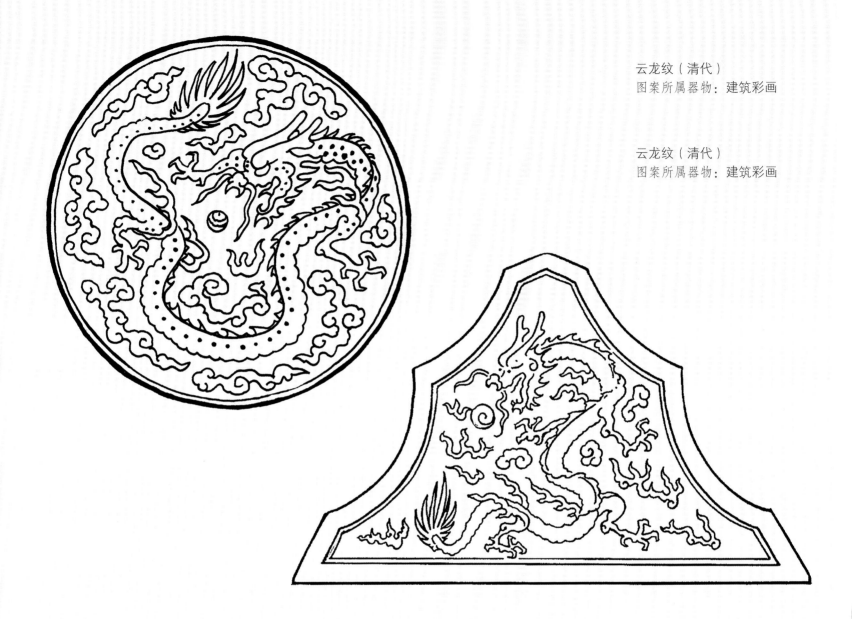

云龙纹（清代）
图案所属器物：建筑彩画

云龙纹（清代）
图案所属器物：建筑彩画

行龙纹（清代）
图案所属器物：建筑装饰

北京故宫旋子彩画（清代）

◎ 旋子彩画

旋子彩画在三类彩画中历史最为悠久，最早出现在元代，明代确定了基本形式，到了清代发展为程式化。"旋子彩画"这一名称不是一开始就有的，而是后来梁思成先生与祖鹤州先生根据对清代官式彩画的总结而命名的。其最大特点是在藻头内使用了带卷涡纹的花瓣，即所谓旋子。根据用色用金的不同，可分为金琢墨石碾玉、烟琢墨石碾玉、金线大点金、墨线大点金、金线小点金、墨线小点金、雅伍墨等。旋子彩画以线条组成的规律的几何图案组成，枋心多绘有各种图案，如龙锦、花卉锦。

◎ 苏式彩画

苏式彩画是从江南一带发展起来的彩画形式，后成为官式彩画中的一种类型。其有等级高低之分，龙纹主题多见于皇家园林的高等级建筑中，如宁寿宫花园的古花轩、遂初堂、倦勤斋等，次要殿宇上的彩画也有着相应的纹饰变化。清工部《工程做法则例》一书中提到的 36 种大木彩画中，苏式彩画占 13 例，其中列举了三种苏式彩画类型，"花锦枋心苏式彩画"即枋心式苏画，"福如东海苏式彩画搭袱子"即包袱式苏画，"桁架刷粉三青地账，海墁花卉"即海墁式苏画，这是目前发现的最早关于苏式彩画类型的描述。

苏式彩画的装饰题材可以分为吉祥图案、锦纹、动物纹样、植物纹样、博古图案、人物画、山水画等多种类型。吉祥图案主要有万字、寿字的图案化表达，以及牡丹、石榴、蝙蝠等吉祥图案。蝙蝠谐音"福""富"，寓意富贵吉祥，运用"谐音寓意"的图案创作手法，将本来形象并不十分美观的蝙蝠变得寓意美好，成为吉祥图案中十分重要的一种。蝙蝠图案在清代官式苏画中多有体现，并常与其他图案组合出现，来表达美好愿望。如蝙蝠与磬组合成蝠磬纹，寓意"福庆"；

蝙蝠与桃的组合寓意"福寿"；与海浪、山组成"寿山福海"，寓意"长寿、幸福、富贵"。"寿山福海"是由祝词"福如东海，寿比南山"演变而来的，多绘于祝寿之所，如故宫的体和殿、储秀宫。锦纹用于方心式苏画的找头部位，有伍墨锦、蝠鹤锦、宋锦等图案类型。动物纹样以清代中期出现较多的龙纹、夔龙纹，和清代晚期出现的桃柳燕、金鱼图案为主。桃柳燕、金鱼都以兼工带写的形式出现，描绘写实生动。桃柳燕为花鸟画的形式，又称"桃柳燕争春"。

北京颐和园长廊苏式包袱彩画——桃柳燕争春（清代）

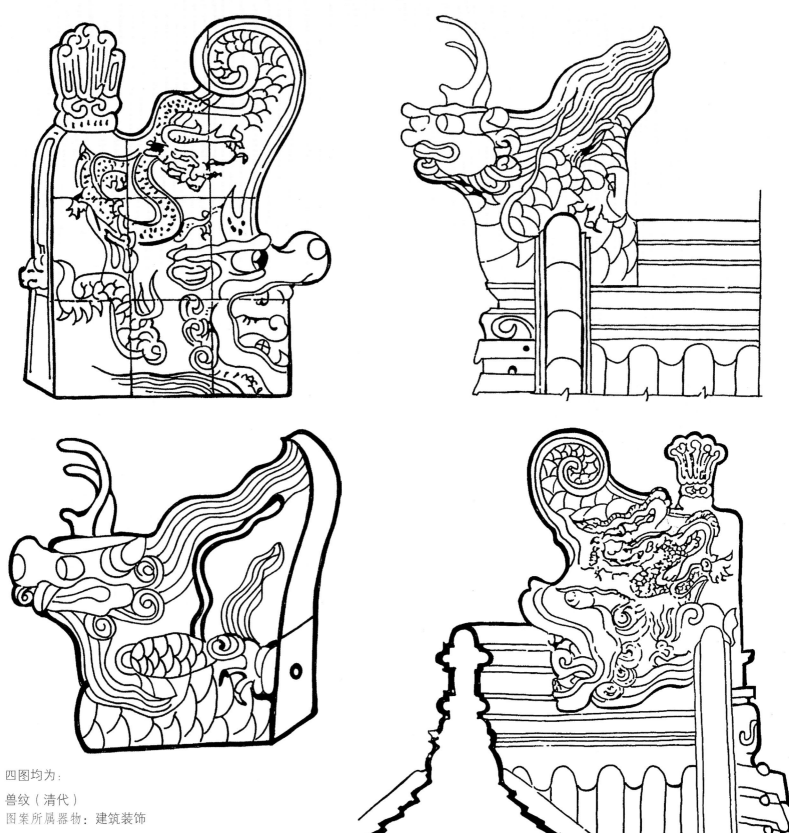

四图均为：

兽纹（清代）

图案所属器物：建筑装饰

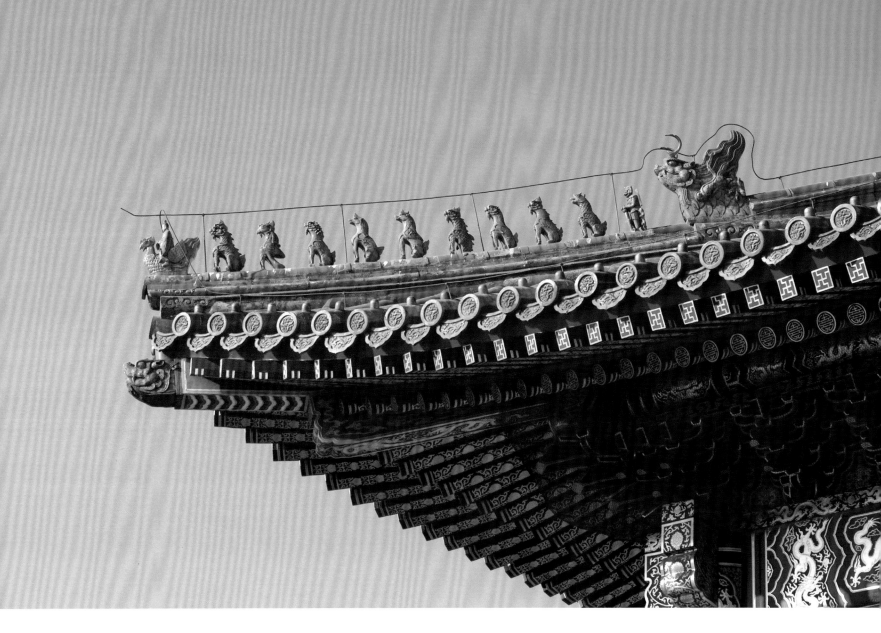

北京故宫太和殿脊兽（清代）

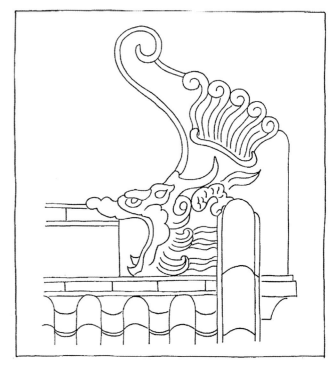

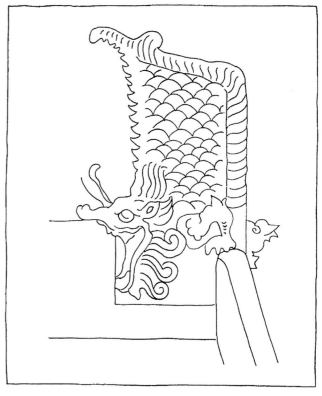

吻兽纹（清代）
图案所属器物：屋顶装饰
出处：山东庙宇

吻兽纹（清代）
图案所属器物：屋顶装饰
出处：山西大同寺院

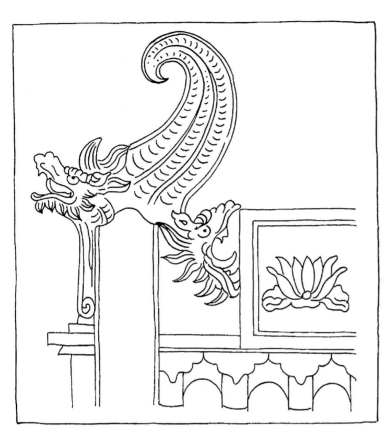

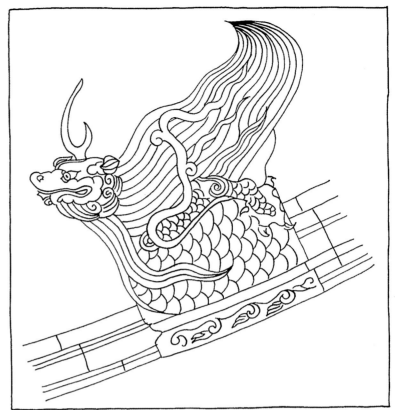

兽纹（清代）
图案所属器物：屋顶装饰
出处：山西晋北庙宇

兽纹（清代）
图案所属器物：屋顶装饰
出处：北京宫殿

兽纹（清代）
图案所属器物：屋顶装饰
出处：湖南长沙书院

结　语

　　《中国古兽图谱》系列四卷本，以图文并茂的形式介绍中国历代的古兽图案。本书从图案的文化历史渊源、装饰审美，以及各个历史时期工艺技术的发展等多个角度，让读者全面了解中国传统古兽图案的历史演变、文化内涵，以及图案造型、构图、色彩的装饰艺术美。书中大量手绘精美的黑白图案和具有高清细节的珍贵文物彩图，配合深入浅出的文字、准确翔实的图注，让读者在愉悦的阅读中，轻松地获得古代文化艺术的有关知识，领略中国传统古兽图案的古雅魅力。本书可作为广大读者休闲赏鉴的美术读本，也可作为专业美术工作者、设计师进行艺术设计创作的参考素材，还可作为古代文物和传统装饰工艺爱好者的收藏资料。